원자력발전소와
디자인이야기

Nuclear Power Plants and the Story of Design

원자력발전소와
디자인이야기

초판 1쇄 발행 2021년 12월 1일

지 은 이 김연정
발 행 인 권선복
디 자 인 한서우
전 자 책 오지영
발 행 처 도서출판 행복에너지
출판등록 제315-2011-000035호
주 소 (07679) 서울특별시 강서구 화곡로 232
전 화 010-3267-6277
팩 스 0303-0799-1560
홈페이지 www.happybook.or.kr
이 메 일 ksbdata@daum.net

값 20,000원
ISBN 979-11-5602-941-0 (93650)

도서출판 행복에너지는 독자 여러분의 아이디어와 원고 투고를 기다립니다. 책으로 만들기를
원하는 콘텐츠가 있으신 분은 이메일이나 홈페이지를 통해 간단한 기획서와 기획의도, 연락
처 등을 보내주십시오. 행복에너지의 문은 언제나 활짝 열려 있습니다.

원자력발전소와 디자인이야기

Nuclear Power Plants and the Story of Design

김연정 지음

도서
출판 행복에너지

들어가는 글

필자는 디자인 교육을 하는 사람이고 과학자도 엔지니어도 아니다. 그러나 디자이너로서 어떻게 하면 깨끗하고 아름다운 환경에서 살 수 있을까? 어떻게 하면 안전하고 지속가능한 환경에서 자연과 공존할 수 있을까? 어떻게 하면 재미있고 즐겁게 공동체와 함께 살 수 있을까? 어떻게 하면 기술 혁신을 통해 사람들의 삶의 질을 높일 수 있을까? 어떻게 하면 최소한의 자원으로 충분한 형태에서 아름다움을 찾을 수 있을까? 등을 고민하고 공유하면서 디자인을 통해 그 대안을 찾으려고 한다. 궁극적으로 더건강하게, 더 풍요롭게, 더 조화롭게, 더 쾌적하게 살고 동시에 사람과 사람이 사는 지구의 생태계가 조화를 이루고 지속가능한 환경을 모색하는게 미래 디자인의 방향이라고 생각하고 있다.

원자력발전과 디자인, 언뜻 보기에 어떤 상관관계도 있을 것 같지 않지만 거의 20년 가까이 원자력발전소와 관련된 디자인 프로젝트를 진행해왔다. 2002년 신월성1, 2호기를 시작으로 신고리3, 4호기, 신한울1, 2호

기와 국내기술로 첫 수출한 UAE의 바라카 원자력발전소BNPP 그리고 최근 2019년 신고리5, 6호기까지. 원자력발전소 환경친화 디자인, 원자로 외관 디자인, 주제어실 설계자문 그리고 기기식별 사인 시스템까지 포함해서 원자력발전소가 필요로 하는 여러 가지 디자인과 관련된 일들을 수행 해왔다. 이렇게 한 분야의 일을 오랫동안 할 기회가 있었다는 것은 연구자로서 매우 감사한 일이라 그동안 열정을 다해 연구한 것들의 과정 속에 기억되는 에피소드들을 일반인들도 재미있게 읽고 공감할 수 있는 내용으로 쓰고자 한다.

이 책은 세 개의 부분으로 나눠볼 수 있는데, 1부는 '왜 원자력인가?' 라는 제목으로 지금까지 원자력에 대한 배움과 경험을 통해 얻은 나의 견해를 이야기한다. '2050년 탄소 중립'을 전 세계가 외치는 이 시기에 탄소 중립을 실현하면서도 안전하고 싸고 언제 어디서나 공급받을 수 있는 에너지가 원자력이라고 생각하지만 탈원전에 대한 논란이 과학자들만이 해결해야 할 일이고 나와 상관없는 일인지 생각하게 되었다.

2011년 후쿠시마 원전사고 이후 핵이나 원전에 의해 위협당하지 않는 삶의 가능성은 없는지 고민하게 되었다. 현 정부의 탈원전 정책의 모순들에 대한 개인적 생각들과 중립적 시선의 근거를 통해 미래 에너지를 위한 초협력의 방법을 제안한다.

내가 원자력 전문가가 아니므로 노력은 했지만, 분명히 한계가 있음을 인정한다. 그러나 부끄러움을 감수하고 이 책을 내놓는 것은 오류에 대한 지적과 합리적 비판에 대해 수용할 열린 마음이 있기 때문이다.

2부는 원자력발전소와 관련된 디자인 이야기이다. 그동안 디자인 과정에서 대상지 분석과 사례조사 그리고 발표 등을 목적으로 여러 차례 방문했던 지역과 사람들의 이야기로 시작한다. '발전소 형태요소'와 '디자인 개념과 아이디어 전개'에서는 실제 원자력발전소 디자인 과정과 내용을 구체적으로 보여준다. 국내 발전소와 사례조사로 방문했던 프랑스와 일본 원자력발전소가 포함된다. UAE 바라카 원자력발전소는 첫 해외 수출이라는 쾌거를 이룬 의미 있는 발전소로, 시작부터 최종 결과까지의 전체 이야기를 디자인 프로세스로 정리하면서 단계별 여러 가지 에피소드들을 담았다.

이 책은 디자인 전문서적도 교재도 아니지만 디자이너뿐 아니라 디자인 프로세스나 방법론에 관심 있는 일반인들에게도 흥미로울 수 있다.

디자이너는 디자인을 할 때 문제 해결을 위한 다양한 방법과 새로운 도구를 사용하여 통찰력을 갖게 되고 그것이 자연스럽게 디자인 결과로 이어지는데, 이것을 '디자인 씽킹'이라고 한다. 디자인적 사고에 기반한 '디자인 씽킹'은 문제를 이해하고 구조화하는 것을 도와서 창조적인 해결책을 도출할 수 있는 강력한 프로세스이다. 디자인은 디자인과 관련 없는 무수히 많은 모호하고 불확실한 것들과 연결된다. 상상과 경험이 일치할 때 창조력이 생긴다.

요즘 사회적으로 이러한 디자인적 사고가 주목받고 있는 이유는 디자인이 사회 여러 분야에 존재하는 다양한 문제 해결을 위한 전략으로 활용될 수 있다는 인식이 생겼기 때문이다. 즉, 디자인적 사고가 매우 분석

적이며 창조적 사고의 틀을 확장시켜 오늘날 중요한 문제의 해결에 필수적인 도구가 될 수 있다고 확신한다. 디자인 작업의 즐거움은 최종 디자인 결과에만 있지 않다. 디자인 과정에서의 창의적 실험과 새로운 방법의 시도 등을 통해서 얻는 기쁨이 크다. 과정이 결과만큼이나 창조적이고 독특하기 때문이다.

디자인 분야에서 대부분의 일은 기본적으로 협력과 협업으로 이루어진다. 특히 원자력발전소와 같은 특수한 분야의 디자인은 준비, 시작부터 마무리까지 관계된 많은 사람과 협력해야만 한다. 발주처인 원자력발전소 설계회사인 한국전력기술주식회사이하 한기와 한국수력원자력이하 한수원과의 협력의 중요성은 말로 표현할 수 없다.

이 책은 성공적인 협력의 기술인 '공감'에서 출발하여 디자인 단계별로 사용되는 구체적 도구와 전략을 설명하고 차별화된 문제 해결을 위한 서로의 협력의 과정을 정리한 내용을 담고 있다. 작은 조각과 같은 원시적 아이디어들이 자리를 잡아가며 점차 퍼즐의 완성된 그림으로 만들어질 때의 재미와 기쁨의 이야기도 함께 나누고 싶다. 무엇보다 원자력발전소와 관련된 특수한 환경의 디자인은 최고의 솔루션보다 최적의 솔루션을 제안해야 하는데, 그것을 구분할 수 있도록 합리적으로 전달하고 설득하지 못한 아쉬움에 관해서도 썼다. 디자인 과정에서의 여러 에피소드를 쓰면서 과거 일들을 되돌아보며 반성의 시간도 갖게 되었다. 그 시간을 함께했던 기억의 순간을 써나갈 때 행복했지만 일본 후쿠시마 원자력발전소에 대한 이야기는 쉽게 시작하기 어려웠다.

2부 마지막에는 세계적으로 산업유산 재생의 관점에서 영구 정지되거나 폐쇄된 경북지역 원자력발전소를 지역 문화예술의 공간으로 활용하는 방안에 대해서도 이야기한다.

3부에는 원자력발전소가 있는 지역의 발전 가능성에 대해 진지하게 고민한 내용을 담았다.

요즘 인구감소로 인한 지역사회의 위기가 사회적 문제로 대두되고 있는데 지역이 가지고 있는 인프라를 최대한 살리면서 연결을 통한 확장이 필요하다. 여러 기의 원전이 있고 한수원 본사도 있는 경북 경주시를 대상으로 풍부한 자연환경과 역사, 문화적 인프라를 최대한 활용한 지역발전 가능성에 대해 몇 가지의 아이디어를 제안한다.

이 책은 디자인 분야에서 일하는 사람들의 지식과 통찰력, 경험들을 담았으나 디자인과 무관한 사람들에게조차 유용하게 쓰일 수 있는 창조적 사고의 방식을 전달하는 데에도 도움이 되기를 바란다. 또한, 디자이너가 바라본 원자력에 관한 중립적 시선에 공감하기를 바라는 마음이다.

같이 일한 많은 사람과의 협력과 협업이 없었다면 이 책이 나오는 것은 불가능한 일이었으리라. 이 책이 출판되도록 따뜻한 격려와 도움 주신 행복에너지 권선복 대표님께 진심으로 감사드린다. 편집디자인으로 책의 수준을 높여준 제자 한서우와 예리한 지적을 해준 제자들도 있다.

오랜 시간 원자력발전소 일을 할 기회를 준 한수원과 한기 건축의 여러분들에게도 감사함이 크다. 특히, 한기 정훈석 부장님은 가장 오래 일

을 같이한 분으로 책의 기획단계부터 여러 가지 상의를 드릴 때마다 긍정적 에너지로 격려해 주셨다. 기초과학연구원 희귀핵연구단 한인식 박사님은 과학적 오류를 바로잡아주시고 사고의 틀을 확장하는 데 도움을 주신 분이다. 자기 일을 열심히 한 수많은 제자들과 색채디자인 연구소 연구원들의 열정이 없었다면 결코 하지 못했을 일들이다. 그들과 함께한 시간을 떠올리며 사랑과 감사함을 전한다.

책에 대한 날카로운 지적과 통찰로 새로운 방향의 책이 나오도록 도와주고 곁에서 참고 격려해준 가족들에게는 감사하다는 말 그 이상의 마음이다.

2021년 10월
김연정

Prologue

I am a design educator, neither a scientist nor an engineer. I ponder how I can live in a clean and beautiful environment as a designer. How can we coexist with nature in a safe and sustainable environment? How can we design in a manner that exists harmoniously with our surroundings? How can people improve their quality of life through technological innovation? How can we find beauty in sufficient form with limited resources? While contemplating these questions, I try to find the solution through design. I believe the direction and ultimate goal of future design should be to enrich the human experience and improve health and comfort while at the same time seeking sustainable harmony with the environment around us.

At first glance, there is unlikely to be any correlation between nuclear power generation and design, but I have been working on design projects related to nuclear power plants for nearly 20 years, including: Shinwolseong Units 1 and 2 in 2002, Shingori Units 3 and 4, Shinhanul Units 1 and 2, Baraka Nuclear Power Plant(BNPP) in UAE, which was first exported with domestic technology, and Shingori Units 5 and 6 in 2019. Various design-related tasks have been carried out for nuclear power plants, including environmentally friendly design of nuclear power plants, exterior design of nuclear reactors, main control room design advice, and device identification sign systems. I am very grateful as a professor that I have had the opportunity to work in one field for a long time, and I would like to detail occasions remembered in the process of passionate research so that the general public can read and sympathize with them.

This book can be divided into three parts: Part 1 is "Why Nuclear Power?" In this section, I discuss my views developed through learning and experience in nuclear power so far. At a time when the world calls for "carbon neutrality in 2050," my opinion is that nuclear power is safe, cheap, and can be supplied anytime and anywhere, but I pause and wonder whether the controversy over de-nuclearization should be only resolved by scientists and is out of my depth.

After the Fukushima nuclear accident in 2011, it was contemplated whether there was a possibility of a life that was not threatened by nuclear power or nuclear power plants. In this section, I propose a method of super-cooperation for future energy, giving my personal thoughts on the contradictions of the government's current nuclear power plant policy viewed through a neutral lens.

I am not a nuclear expert nor scientist, so I admit that there are definitely limitations on my viewpoint. However, the reason why I release this book at the risk of shame is because I have an open mind to accept criticism and constructive feedback.

Part 2 is a design story related to nuclear power plants. In the design process, it begins with the story of regions and people who I have visited several times for the purpose of analyzing the target site, conducting case studies, and presentations. The "Power Plants' Elements of Form" and "Design Concepts and Ideas Development" sections show the actual nuclear power plant design process and contents in detail. These include French and Japanese nuclear power plants that I have visited as case studies, as well as domestic power plants. The UAE Baraka Nuclear Power Plant is a personally meaningful power plant where South Korea achieved its first overseas export, and the section contains various episodes that step-by-step organize the entire story from the beginning to the final result into a design process.

This book is neither a professional design book nor a textbook, but it can be interesting not only to designers but also to the general public interested in design processes or methodologies.

When designers design, they gain insight using various methods and new tools for problem solving, and it naturally leads to design results, which is called "design thinking." Design Thinking is a powerful process that can derive creative solutions by helping to understand and structure problems. Design connects countless uncertain things that are not related to design. Creativity arises when imagination and experience coincide.

The reason why such design thinking is attracting attention socially these days is that there is a perception that design can be used as a strategy for solving various problems existing in various fields of society. In other words, I am confident that design thinking is very analytical and can be an essential tool for solving important problems today by expanding the framework of creative thinking. The pleasure of design work is not only in the final design results. The joy gained through creative experiments in the design process and attempts in new methods is as fulfilling as the end goal. This is because the process is as creative and unique as the result.

In the field of design, most of the work is basically done in cooperation and collaboration. In particular, designs in special fields such as nuclear power plants require cooperation with many people involved from preparation to completion. The importance of cooperation between KEPCO E&C and KHNP of the nuclear power plant, cannot be expressed in words.

Starting from empathy, a vital tool for successful cooperation, the book continues to explain specific tools and strategies used in each design stage and summarizes the process of cooperation to solve differentiated problems. As primitive ideas in small pieces take their place, I would like to share stories of fun and joy when they gradually fit into the finished picture of the puzzle. Above all, the design of a special environment related to nuclear power plants should suggest an optimal solution rather than the best solution, and I also write about the regret of not being able to reasonably convey and distinguish the two. While writing about several episodes in the design process, I also had time to reflect on my past events. I was generally happy remembering and writing about these memories, but it was difficult to start talking about the Fukushima nuclear power plant in Japan.

I also discuss ways to reuse nuclear power plants in the Gyeong-buk region, which have been permanently suspended or closed,

as a space for cultural heritage and arts, with the perspective of industrial heritage regeneration worldwide.

Part 3 contains serious concerns about the possibility of regional power generation with nuclear power plants.

These days, the crisis in the local community due to urbanization is emerging as a social problem, but the problem can be resolved by utilizing the infrastructure of the region. For Gyeongju-si, Gyeongsangbuk-do, where there are several nuclear power plants and KHNP headquarters, several ideas are proposed on the possibility of regional development by making the most of the rich natural environment, history, and cultural infrastructure.

This book contains the knowledge, insights, and experiences of people working in the design field, but I hope it will also help convey a creative way of thinking that can be useful even for those unrelated to design. In addition, I hope that the designer will sympathize with the neutral view of nuclear power.

Without cooperation and collaboration with many people I worked with, it would have been impossible for this book to be published. I would like to express my sincere gratitude to CEO Sun-bok Kwon of 'Happy-Energy', publishing company, for his warm encouragement and help in the publication of this book.

There are also disciples Han Seo-woo, who improved this book through editorial design, and students who provided insightful criticisms. I am also grateful to KHNP and KEPCO E&C, Architecture for giving me the opportunity to work at nuclear power plants for a long time. In particular, director of Hoon-seok Jeong , I worked with him for the longest time and encouraged him with positive energy whenever he gave various consultations since the planning stage of the book. Dr. Insik Hahn, Director of the Center for Exotic Nuclear Studies, addressed scientific errors and helped expand the frame of thought. These are things that would not have been possible without the passion of numerous disciples and researchers who have worked tirelessly. I convey my love and gratitude by recalling the time I spent with them.

I am also more than grateful to my family, for pushing me in my redirection of the book through constructive criticism and insight into my ideas, while enduring and encouraging me.

Oct.2021

Yeonjung Kim

차례

3부 원자력발전소와 지역사회

1부

왜 원자력인가?

1

기후 변화를 막는 에너지 원자력

디자인의 가치와 에너지

디자인은 오늘의 가장 중요한 과제의 해결에 필수적 도구이다. 나는 디자인을 통해 환경보호, 자원의 활용 및 복원, 인류의 평등, 창조적 자본 확보에 이바지할 수 있다는 확신을 갖고 있다. 그러므로 디자인은 전 세계를 시야에 넣고 사회변화와 환경에 대한 책임이 있으며 세계의 문제 해결을 위한 규범적 이해의 깊이에 공헌하고 있다. 이것이 디자인의 가치이다. 디자인의 실천적 측면에서 무엇을 만들까에 머무르지 않고 아이디어, 상품, 서비스가 어떻게 나오고 어떻게 퍼져 나가고 전 세계에 어떻게 기여하는지에 대한 변화를 일으키는 것에 집중하고 있다. 디자이너들은 경관과 건물을 설계하고 제품을 만들고 메시지를 전달하면서 사화의 다양한 문제에 대처하고 있다. 어떻게 하면 자원을 효율적으로 사용할까? 어떻게 하면 건강하고 지속가능한 환경에서 살 수 있을까? 어떻게 하면 아름답고 조화로운 세상을 만들 수 있을까? 그뿐만 아니라 어떻게 하면 세계에 깨끗한 에너지를 공급할 수 있을까? 도 디자이너의 관심이다. 더 이상 무

엇을 만드는가보다 어떻게 만들어야 하는가에 집중하고 있다. 건강한 인간의 삶을 위해 건강한 건물을 만들고자 친환경적 지역 소재를 활용하고 에너지 효율의 삶을 누릴 수 있도록 다목적 주택 설계를 하고 에너지 자급자족과 잉여 에너지 생산까지 실현하고 있다. 바다의 조력으로 전기를 만들기도 하고, 낮에는 그늘을, 밤에는 불을 밝히는 것을 실험하고, 최소한의 자원으로 만든 공간을 가장 빠르게 재난 지역에 가져다 놓도록 노력한다. 아름다움도 놓치지 않는다. 별의 별것을 다 만들고 실험하고 상상한다. 디자이너는 자원을 보호하면서 인간에게 편리하고 의미 있으며 재미와 즐거움까지 줄 수 있는 유, 무형의 디자인 솔루션을 제공하고 있다. 이러한 디자이너 관점에서도 지구의 화석연료를 고갈시키지 않고 대기를 오염시키거나 기후변화를 일으키지 않으면서 에너지 이용 효율을 높이는 최선의 선택은 바로 원자력이다.

기후 변화와 에너지

우리는 전기가 항상 주변에 흔하게 있기 때문에 그 가치와 소중함에 감사함이 적다. 어두운 집에 들어가 스위치를 켜는 순간, 이 빛이 어디서 왔으며 어떻게 내 공간을 비출 수 있게 되었는지 궁금해하지 않는다. 우리는 전기로 인해 생존할 수 있으며 건강하고 생산적인 활동을 할 수 있다. 추위나 더위에도 생존을 위해서는 전기가 필요하고 식량보관을 위해서도, 컴퓨터와 스마트폰도 로봇도 전기 없이는 작동이 안 되며, 코로나 백신 공급을 위해서도 전기는 필수적이다. 여행을 떠날 때도 충전기를 필수품으로 챙기는 일은 과거에는 생각할 수 없었던 일이다. 기술의 빠른 진보만큼 미래 전기 수요가 엄청나게 증가할 것으로 예측할 수 있기 때문에 어떻게 하면 안정적으로 전기를 공급 받을 수 있을까를 고민한다. 과거에

는 값싼 화석연료를 사용해서 필요한 전기를 생산하면 된다는 생각이었지만 지금은 상황이 다르다. 화석연료가 지구 환경에 미치는 영향인 기후변화로 인해 발생하는 지구의 재앙은 어쩌면 우리가 지금 고통받고 있는 코로나19 상황보다 더 어려울 수 있다.

　이러한 심각성은 2021년 2월 재난 영화같이 미국 텍사스에서 일어난 대규모 전력부족 및 정전 사태로 나타났다. 원인은 기후변화로 인한 한파와 폭설이다. 이로 인한 정전으로 난방도 안 되고, 식수와 식량 공급의 문제가 생기고 기름이 나오는 텍사스주의 주유소에서 기름조차 구할 수 없는 믿을 수 없는 재앙이 터진 것이다. 조 바이든Joe Biden 미 대통령이 텍사스를 중대 재난지역으로 선포한 것을 보면 상황의 심각성을 알 수 있다. 전기가 없으면 선진국이 후진국보다 못한 상황에 부닥쳐지는 것을 보았다. 전기는 이미 현대인의 생존과 떼어놓을 수 없다. 이렇게 기후 변화와 에너지의 상관관계는 명확해졌다. 기후변화에도 대응해야 하며 충분한 에너지가 있어야 한다는 것이다. 지구 온도가 섭씨 1도 정도만 올라도 실제로는 큰 문제가 발생할 수 있다는 것을 우리는 알고 있다. 지구는 계속 더워지고 있는데 우리가 배출하는 모든 탄소는 온실효과를 가중시키고 있다. 이로 인한 지구 온난화를 막을 수 있는 저탄소 에너지가 원자력이다.

무 탄소 친환경 에너지 원자력

　빌 게이츠Bill Gates는 『기후재앙을 피하는 법』이라는 책에서 인류의 미래와 생존을 위해 탄소 제로를 달성하는 것은 매우 중요한 과제이므로 온실가스를 배출하지 않고도 경제성과 안정성이라는 전기의 이점을 얻는

방법을 알아내는 것이 기후재앙을 피하기 위해 우리가 반드시 해결해야 할 가장 중요한 과제라고 한다. 전력생산으로 배출되는 온실가스가 전체 배출량의 27%를 차지하고 있으니 깨끗한 전기만 있으면 약 4분의 1을 줄일 수 있고 연료를 얻기 위해 탄화수소를 태울 필요가 없다고 한다. 언제나 사용가능하며 저렴한 에너지라는 전기의 장점을 포기하지 않고 무엇보다 탄소를 배출하지 않으면서도 더 많은 사람이 이런 혜택을 누리게 하는 방법을 이야기하고 있다. 깨끗한 전기는 앞으로 훨씬 더 많이 필요한데 태양광과 풍력은 간헐적이고 비싼 전기료를 지불해야 하므로 원자력만이 유일한 해법이다. 원자력은 밤낮과 계절에 구애받지 않고 전력을 생산할 수 있으며 지구상 어디에서나 작동할 수 있고, 대규모로 생산이 가능하면서도 저렴하고 유일하게 탄소를 발생시키지 않는 깨끗한 에너지원이다. 그 어떤 에너지원도 원자력 에너지와 비교할 수 없다.

그는 원자력이 갖고 있는 문제를 해결할 수 있는 혁신적인 개선을 위해 이미 2008년 '테라파워'라는 회사를 만들었는데 차세대 원자로를 설계하기 위해 최고의 인재를 모아 설립한 회사이다. 원자로에 대한 디자인을 새로 시뮬레이션하면서 문제해결을 위한 모형을 개발하고 훨씬 더 적은 폐기물을 만들어내는 방법뿐 아니라 동시에 폐기물 처리에 대한 연구도 하고 있다고 한다. 온난화로 인한 지구의 기후변화에 위기감을 가지고 탄소제로를 외치는 그가 원자력에 대해 이런 혁신적 준비를 하고 있는 이유에 주목해야 할 필요가 있다. "사고는 말 그대로 물리학 법칙으로 예방된다."라는 말이 매우 인상적이다. 이미 체르노빌이나 후쿠시마에서 발생한 사고를 교훈 삼아 문제를 최소화할 과학적인 방법을 찾고 있다. **혁신적 차세대 원자로개발**! 우리도 할 수 있다. 아니, 우리가 더 잘할 수 있다.

2

원자력 정책의 패러독스

우리나라 원자력 정책의 모순

우리나라는 이미 원전기술의 선진국이다. 첫 해외원전 수출의 쾌거를 이룬 UAE 바라카 원전의 현장에 직접 가서 보니, 사막 한가운데 그 무더위 속에서 밤낮없이 땀흘리는 근무자들의 건설 현장을 보면서 이분들이 진정한 애국자라는 생각을 했다. 엔지니어들은 원자력의 전문적 기술력뿐 아니라 책임감과 자부심을 가지고 최선을 다해 일하고 있다. 원자력의 문제와 위험성은 이미 모두가 알고 있다. 그렇다고 무조건 탈원전을 하기에는 그동안 쌓아놓은 연구인력과 기술이 아깝고 모든 에너지를 신재생 에너지로 바꾸는 데 들어가는 비용이 부담스러우며 미래 전기 수요를 생각하면 불안하다.

우리나라 탈원전 정책은 모순이 많다. 탄소중립위원회가 내놓은 '2050 탄소중립 시나리오'를 보면 원전 비중을 줄이고 재생 에너지를 확대하는 내용이다. 전문가들은 이 시나리오가 실현가능성이 매우 낮다고 비판하

고 있다. 전 세계적으로 탄소중립을 선언한 나라가 110개국에 이르고 우리나라도 2020년 10월 대통령이 탄소중립을 선언하고 기후위기 대응에 동참했다. 기후변화의 위기를 극복하기 위해 전 지구 차원에서 대응해야 하는 현실에 원자력 없는 탄소중립은 불가능하다. 우리나라 자연 환경과 같은 조건에서 신재생에너지로 전기를 대체하기 어렵고 또 다른 자연파괴를 유발하며 비싼 비용을 치러야 한다. 우리나라 산림청은 2050년까지 3400만t의 탄소를 흡수한다며 30~40년 된 나무 3억 그루를 베어내고 30억 그루를 재조림한다고 한다. 전문가들은 이 사업은 사실은 탄소를 더 배출하는 거꾸로 가는 전략이라고 한다. 친환경을 얘기하면서 숲을 파괴하는 정부, 모순이다.

우리나라는 그동안 한국 표준형 원자력발전소, 개선형 원자력발전소, 차세대 원자력발전소 등 지속적으로 시설용량을 늘리는 기술개발을 꾸준히 해 왔다. 그런데 탈원전이라는 갑작스런 에너지 전환정책으로 신고리 5, 6호기 공사를 중단시키고 공론화 시켰으며 천지1, 2호기 계획이 취소되고 월성1호기도 조기 폐쇄했다. 그러나 2021년 여름 폭염으로 인한 전력난으로 완공된 지 15개월이 지난 후에야 부랴부랴 신한울 1호기에 조건부 가동 승인을 했다. 누가 보더라도 탈원전에 반하는 결정이었다. 작년 우리나라 원자력 발전 비중이 29% 수준이었는데 탈원전을 추진하는 나라로 이렇게 높은 나라는 없다고 한다. 탈원전을 한다고는 하지만 실제적으로는 탈원전 정책하고는 거리가 있다. 말로만의 탈원전이니 찬성하는 쪽이나 반대하는 쪽 모두에게 비판받고 있다. 모순이다.

현 정부에서 추진한 탈원전 정책으로 원자력산업과 교육, 그리고 지역사회도 위기를 맞고 있다. 원자력 분야 매출액은 2016년 27조에서 2019년 20조 원으로 급격히 줄었다.[1] 일자리도 감소하고 원자력 분야의 고급전문가는 우리나라를 떠나고 있다고 한다. 첫 해외수출 원전인 UAE의 BNPPBarakah Nuclear Power Plant를 시작으로 원전의 수출에 대한 기대감이 컸으나 우리나라의 탈원전 정책으로 해외 수출은 실패했다. 정부는 해외 수주를 독려하고 체코 신규원전사업을 위한 팀코리아를 구성했다고 하지만 자국에서 반대하는 원전을 어떻게 설득할 수 있겠는가? 모순이다.

대학에서 원자력 공학, 핵관련 분야의 연구 위기이다. 필자의 아들과 친한 고교동창인 친구도 주위의 부러움을 받고 S대 원자핵공학과를 입학했지만, 변리사를 준비한다고 들었다. 원자력의 미래 산업으로서의 가능성을 믿고 선택한 수많은 전공자들의 앞날이 막막해진 것이다. 원자력분야는 정부 주도의 연구지원과 정부 출연기관의 인력 채용이 취업을 이끌어야 하는데 탈원전으로 원자력 산업 생태계가 무너짐에 따라 인재들이 줄줄이 떠나고 있다. 무엇보다 영국국립원자력연구소가 2035년 소형모듈원전SMR 시장 규모가 390조~620조 원에 이를 것으로 예측할 정도로 전 세계가 SMR 기술 개발에 총력을 모으고 있는 상황에서 원자력 분야의 더욱 역량 있는 인재 양성을 통해 학문 간의 발전을 지원해야 할 때이다. 그러나 탈원전으로 지난 4년간 원자력 생태계가 무너져 가고 있다. 원자력발전소는 계획부터 완공까지 오랜 시간이 걸리므로 이렇게 신규 건설 계획 없이 중단되면 그 기술의 연속성에 의한 개선과 혁신은 없어지니

1 중앙일보 2021.8.7. 중앙Sunday

결국 사라지고 만다. 그런데 정부는 2021년도 연구개발사업 중 거대공공 연구우주, 원자력, 핵융합 등를 강화하겠다고 발표했다. 원자력과 핵융합은 원자력발전소와 매우 관계가 깊다. 모순이다.

　탈원전 정책 4년은 원전 산업계 전반을 크게 위축시켰고 지역 경제에도 부정적 영향을 주고 있다. 원자력발전소가 밀집한 지역의 피해도 심각하다. 영덕에서는 천지 원전 1, 2호기 건설이 2012년 확정되었다가 2017년 취소로 백지화되면서 정부는 천지원전 유치 특별가산지원금을 회수하기로 했다. 울진에선 신한울3, 4호기 건설이 중단됐으며, 경주에서는 월성 1호기가 조기 폐쇄됐다. 경상북도와 울진·영덕·경주가 이런 원전 건설 백지화와 가동 중단에 따른 손해배상청구 소송에 나선다고 한다. 이 지역은 정부의 탈원전 정책으로 재산권 피해와 일자리·세수 확보 등 원전 관련 경제에 심각한 피해를 보고 있다. 원전 건설의 찬반 의견으로 지역민들과의 갈등을 겪으면서 국가시책에 협조하고 지역발전을 위해 겨우 뜻을 모았는데 지원금을 반환하라는 결정에 정부를 원망하고 반발하고 있다. 더욱이 다가오는 수명 만료예정인 원전이 줄줄이 있어 지역의 불안감은 더할 수밖에 없다. 원전을 짓겠다고 보상금과 각종 혜택을 약속하며 선물 보따리를 풀더니, 취소하고 환수해가는 정부, 모순이다.

프랑스 원전을 통해 본 세계 에너지 정책

프랑스 원전에 대해 방문 조사를 하면서 프랑스가 어떻게 원자력발전의 강국이 되었는지 궁금해서 프랑스뿐 아니라 전 세계의 에너지 정책에 대해 알아보게 되었다. 2021년 4월 기준 전 세계 33개국에서 원자로 444기가 상업운전 되고 있고 미국이 최다 원전 보유국으로 가장 많은 93개이고 그 다음으로 프랑스는 56개가 운영되고 있다.[2]

국가	운전	건설
미국	93	2
프랑스	56	1
중국	51	14
러시아	38	3
일본	33	2
대한민국	24	3

프랑스는 현재 전력의 70% 이상을 원자력 발전에 의존하는 원자력 강국이다. 60년대~70년대 초까지 경제적으로 성장과 호황을 누리고 있을 때 1973년 오일쇼크로 엄청난 충격에 빠지게 된다. 석유파동은 곧 국가 안보에 대한 위협이라 생각하고 프랑스는 대규모 원자력발전소를 건설하였고 석유 의존도를 원자력으로 전환하게 된 것이다. 프랑스는 2050년 탄소 중립을 달성하기 위한 에너지 정책의 중심으로 원자력 에너지를 꼽고 있다. 그런데 2021년 10월 마크롱 프랑스 대통령이 '프랑스 2030' 계획을 발표하면서 후쿠시마 원전사고 이후 축소하려던 원자력 발전을 다시 강화하는 정책으로 가려는 의지를 보였다. 바로 소형 원자로 사업을 3

2 IAEA PRIS (2021.09 기준)

대 핵심과제로 제시한 것이다. 이는 후쿠시마 원전사고 이후 축소하려던 원자력 발전을 다시 강화하는 에너지 정책을 시사하고 있다. 2030년대가 되어도 원전은 변함없는 핵심 에너지원이라는 것이다. 프랑스는 지속적으로 확대되고 있는 유럽 전력시장에서 원자력 기반의 안정적인 전력 생산에 따라 전력 순수출net export 1위 국가를 유지하고 있다.

뿐만 아니라 프랑스 노장 원자력발전소 현지 방문을 통해서 직접 보게 된 것도 원전 산업은 현재 프랑스의 경제와 일자리에서도 중요한 부분을 차지한다는 것이다. 프랑스 현지 언론에 따르면 원전이 만들어낸 일자리는 22만 개가 넘는다고 한다.

미국은 1979년의 TMIThree Mile Island 원전사고로 약 30년간 신규 원전을 건설하지 않았지만, 이제는 지구 온난화 방지를 위한 온실가스 감축 수단으로 원자력을 채택할 수밖에 없어 현재 신규 원전 건설을 추진하고 있다. 그뿐만 아니라 폐로 예정이던 원자력발전소의 수명을 연장하는 법안이 승인되는 등 원자력에 대한 새로운 계획을 수립하고 있다. 미국 에너지 지배 시대New era of American energy dominance의 도래를 촉진하기 위한 여섯 가지 정책 방향 중 하나가 원자력을 부활시키고 확대하기 위한 정책이다. 그동안 원자력산업이 침체한 것은 원전사고의 원인도 있었지만 미국 원전의 가동률이 낮아 경제성에 의문을 준 것도 원인이 되었다. 그러나 끊임없는 개선에 힘입어 2000년부터는 원전 가동률이 가장 높은 국가 중 하나가 되었다. 2030년 이후는 세계 원자력시장을 선점하고자 하는 계획을 하고 있다.

반면에 덴마크는 오일쇼크 당시 에너지의 99%를 수입에 의존하고 있던 터라 큰 충격을 받고 지역분산적인 열병합발전과 풍력발전으로 에너지 전환 정책을 수립했다. 자국의 자연과 자원을 이용하는 방식으로 전환한 것이다. 전기요금도 프랑스가 유럽연합EU 주요국보다 저렴한 반면 덴마크는 가장 비싸다.[3]

독일은 후쿠시마 원전사고 이후 노후 원전을 모두 가동 중단시킬 정도로 강력한 탈원전 정책을 추진하고 있는데, 운영 중인 원전 7기를 내년까지 모두 정지할 계획으로 메르켈 재임기간 동안 재생 에너지를 10%에서 40%로 늘린다고 한다. 그러나 메르켈 이후의 독일 에너지 정책도 바뀌게 될 것이라고 전망하고 있다. 스위스와 벨기에도 독일과 함께 탈원전을 선언한 국가이다.

2021년 6월 3일 프랑스 정부가 고준위방사능폐기물을 지하 처분장에 매립하는 방식을 추진하고 있다고 밝혔다는 신문기사를 보게 되었다. 2050년 탄소 중립의 목표를 실현시키기 위한 에너지 정책의 핵심요소로 프랑스가 추진하고 있는 'CIGEO시제오, 심지층 처분장프로젝트'는 깊이 500m, 면적 15km² 에 달하는 안정적인 지질층에 처분장을 마련해 쓰고 남은 사용후핵연료를 밀봉 저장하는 방식이라고 한다.[4] 원자력 강국답게 발전뿐 아니라 핵폐기물 처리도 에너지 정책과 탄소 중립 목표를 달성하기 위해 매우 중요한 부분으로 추진하고 있음을 알 수 있다.

3 원자력정책 Brief Report / 2018-1호 (통권 44호)
4 [출처: 중앙일보] 2021.06.03 "프랑스 핵 폐기물 지하 500m 시설에 매립 추진"

전 세계는 현재 안정적인 에너지 수급과 탄소 절감이라는 상반된 두 가지 문제 해결을 위해 자국에 유리한 방향을 고민하고 있다. 독일이 탈원전을 선언하고 마음 놓고 신재생에너지에 집중하는 배경은 프랑스-스페인-그리스 등 EU 국가들과 연결되어있는 전력망 덕이다. 언제든지 모자라는 전력을 프랑스 등 이웃 국가로부터 수입할 수 있었기 때문이다. 우리나라는 지리학적인 특성으로 중국이나 일본과 전력망을 공유하기는 매우 어렵고 독자적으로 재생 에너지 정책을 준비하기에 자연환경 조건이 녹록지 않다. 태양광과 풍력은 날씨와 기후에 크게 영향을 받는데 우리나라는 연교차가 심하고 바람도 일정치 않아 이런 간헐성으로는 충분한 전기를 공급받기 어렵기 때문이다.

에너지 전환 정책은 장기적 계획으로 가야 하며 그 나라만의 특수한 상황과 특히, 자연 환경과 자원의 상황에 따라 계획의 목표를 잡아야 한다는 것을 알 수 있다. 당연한 얘기지만 정부 주도로 국가적 차원에서 에너지 전환 정책의 방향과 목표를 장기적으로 수립하여 전문가들과의 논의, 시행착오를 통한 수정, 토론 등 지속적인 개선 정책의 방향이 필요하다.

3

중립적 시선

루카 로카텔리의 '미래 연구'

2021년 2월 제주시의 복합문화공간 '공백'에서 '오! 라이카 2020: LOBA-애프터 더 레인보우' 사진전이 열렸다. 이 전시는 전 세계 다큐멘터리 사진가들이 세상 곳곳에서 찍은 이야기와 메시지를 볼 수 있는 자리다. 전시의 주제는 인간과 환경, 인간과 자연의 관계를 다루고 있다. 인간의 이기심과 욕망, 혹은 단지 생존을 위해 행해지는 수많은 일이 지구의 환경과 인간의 삶을 어떻게 바꾸어 놓는가에 관한 이야기다. 놀라운 것은 LOBA 2020 최종 우승자의 작품으로 원자력발전소 컨트롤 룸을 찍은 사진이다. 왜 하필 원자력발전소 메인 컨트롤 룸인가 하는 호기심으로 제주도 함덕에 있는 전시장을 찾았다. 루카 로카텔리Luca Locatelli의 「미래 연구 Future Studies」라는 작품인데 이 시리즈는 주로 에너지 변환이나 식량생산에 관한 것으로 인류의 미래와 직결된 장소를 찍고 있다. 작가는 2015년 부터 2019년까지 폐쇄된 원자력발전소, 항만시설, 북해 풍력장치, 독일의 탄광 등의 사진을 찍었는데 사진들은 미래에 대한 낙관이라고도 비관

이라고도 할 수 없는 아주 중립적인 시선을 보여주고 있다. 에너지 변환과 식량 생산 등 인류의 미래와 직결된 다양한 장소를 탐구해온 작가는 기술적 진보와 자연의 공존 그리고 인류의 생존은 어떤 관계에 있는지 묻고 있는 듯하다. 원자력발전소 주제어실을 찍은 작가의 사진작품을 보며 처음 **중립적인 시선**에 대해 생각하게 되었다.

탈원전의 철학

일본인 두 철학자가 쓴 『**탈원전의 철학**』이라는 책을 읽었다. 왜 철학자가 탈원전에 대해 논의할까에 대해 궁금했다. 정치가가 탈원전을 정치적으로 이용하는 것이 적절하지 않은 것과 같이 원자력 발전은 과학자, 원자력 공학자 등 전문가들의 영역이라고 생각했다. 저자인 사토 요시유키는 쓰쿠바대학 인문사회 교수로 『권력과 저항』, 『신』, 『자유주의와 권력』 등을 쓴 저자이며 다쿠치 다쿠미는 우쯔노미아 국제학부 교수로 『디드로-한계의 사유』, 『괴물적 사유』 등의 저자이다. 그들은 후쿠시마 제1원전 사고 이후 생활방식과 사유방식이 변했으며 이러한 변화에 눈을 감고 지금까지와 동일한 방식으로 철학적 사유를 전개해 나가기가 불가능하므로 탈원전 문제를 철학적 문제로 받아들여 그에 대해 철저히 사유하기를 선택했다고 말하고 있다. 순수 철학만으로는 핵과 원전 문제를 논하기 어려워 탈원전의 철학을 위해 핵, 원전, 공해문제와 관련한 비판적 과학자들의 사유를 참고할 뿐만 아니라 오히려 환경학, 경제학, 사회학 등 다른 분야와의 하이브리드 철학으로서 탈원전의 철학을 구축하고 핵에 의해서나 원전에 의해 위협당하지 않는 새로운 삶의 가능성을 제기하고 있다. 철학은 세계와 인간의 삶에 대한 인간의 본질, 세계관 등을 탐구하는 학문이다. 나도 인간의 삶의 질에 기여할 수 있는 환경디자인에 관심

있는 세계인의 한 사람으로 기후위기, 생태계 파괴, 그로 인한 인간 생활 양식의 변화와 우리가 후손들에게 남길 미래를 걱정하고 있다. 책을 읽어가며 원자력이 갖고 있는 복잡하게 얽혀있는 정치 사회적, 경제적인 문제들에 대해서도 알게 되고 공감하게 되었다.

일본은 세계 유일의 피폭 국가이며 후쿠시마 제1원전 파괴로 인한 엄청난 재앙을 직접 겪은 나라이다. 일본인의 원전과 핵에너지에 관한 인식은 세계 어떤 나라 사람들과도 전혀 다르다는 것을 이해해야 한다. 이 일본인 두 철학자는 우리 인간의 삶에 가져온 방대한 피해로부터 출발하여 대재앙의 가능성을 내포하고 있는 핵무기와 원전을 동일하게 보고 있다. 탈원전과 핵폐기의 당위성을 일본 근대 공업화의 역사, 특히 핵, 원전, 공해문제와 연결시켜 설득하고 비판적 과학자들의 사유를 참조함으로써 그 심각성을 근거 있게 주장하고 있다. 결국, 거대사고의 가능성을 제로로 만들기 위해서는 원전을 폐기하는 것 말고 다른 방법이 없다는 것이다. 이들은 인류가 당면한 절박한 과제들을 염두에 두고 탈원전의 문제를 철학적 문제로 받아들여 근본적인 철학적 사유와 이데올로기 비판, 탈원전 실현을 위한 민주주의의 과제를 제안하고 있다.

근거로 바라본 중립적 시선

위의 중립적 시선의 근거를 통해 강하게 다가온 세 가지가 있다.

첫째, '비판적 과학'이란 무엇인가에 대한 것이다. 비판적 과학이란 폭주하는 산업화된 과학 기술이 인류와 자연에 초래하는 다양한 위험을 발견, 분석하고 비판하는 과학을 말한다. 『탈원전의 철학』에서도 일본의 비판적 과학자들은 핵오염과 공해를 산출하는 과학의 폭력성을 과학 그 자

신에 의해 비판하고 있다. 나는 '비판적 과학'이 아니라 '비판적 과학기술'로 바꾸고 싶다. 과학科學, science은 사물의 구조, 성질, 법칙 등에 대해 관찰 가능한 방법으로 얻어진 체계적이고 이론적인 지식의 체계를 말한다. 특히, 자연과학은 자연주의에 근거하여 실험을 통해 얻어낸 자연계에 대한 지식을 의미하는데 과학자들은 자연계에서 관찰되는 현상들을 과학적 방법에 따라 자연적인 이론으로 실험하고 설명하려고 시도한다. 이런 의미에서 과학은 비판받을 수 없다. 과학은 죄가 없다. 원래 과학과 기술은 다른 세계였다. 과학은 자연의 현상에 관한 탐구에 근거했다면 기술은 오랜 경험의 축적이다. 지난 근 5세기 동안 과학이 권력과 자본이라는 믿음이 생기면서 과학과 기술이 합쳐지는 순간 놀라운 현대의 과학혁명이 일어난 것이다. 현대과학은 기술혁신 자체가 목적이 되어 자연환경과의 균형이나 인간의 생존에 대해 배려를 하지 못한다. 더 위험한 것은 인간 자체가 기술의 대상이 되었다는 사실이다. 따라서 진보적 과학기술의 성과가 인간 생존을 위기에 빠지게 하는 것은 비판받아 마땅하다.

둘째, **미래 세대에 대한 책임이다.** 미래 세대에 가져올 수 있는 대재앙의 위험을 생각하면 '인류가 지구상에서 언제까지나 존속할 수 있는 조건을 위험에 빠뜨리지 말라'는 명령을 의심할 수 없다. 윤리적 틀 안에서 언급한 '아직 존재하지 않은 자', 즉 미래 세대의 생존과 행복은 고려되지 않았다는 사실이다. 원자력은 대량의 방사성폐기물이 발생할 수밖에 없는 구조이다. 이 구조에서는 현재 세대의 전력 소비를 위해 계속 원전을 유지해야 하는 만큼 방사성폐기물이 증가하고 그 위험성이 미래 세대로 넘겨지게 된다. 현시대의 행복이 미래 세대의 희생 위에 성립하는 구조를 생각하면 다른 관점에서도 바라봐야 한다.

셋째, 자연현상뿐 아니라 사회현상을 설명하는 법칙 중 하나인 멱법칙 Power Law에 따르면 '특이하고 진하게 **거대한 사건은 자주 일어나지 않는다. 하지만 언젠가 일어난다**'는 **사실이다.** 자연 재해가 일어나는 것은 갑자기 우연히가 아니라 사건이 일어나기 전, 어느 정도 임계점에 도달했을 때 일어난다고 한다. 이 법칙에 따르면 인간이 심각한 위험을 인지하는 6.0 이상의 지진은 자주 일어나지는 않지만 언젠가 일어난다는 사실을 유추해 볼 수 있다. 한반도의 지진은 특정 지역에 집중해서 발생하는 특징이 있으며 경주와 포항 지진처럼 인구가 밀집해있고 원자력발전소가 집중된 지역에서는 단순 지진으로만 그치지 않고 큰 재앙을 남길 수 있다는 사실이다. 이 과학적 이론과 법칙의 경고를 인식하고 안전에 대한 더 철저한 연구를 지속해야 한다.

4

그래도 원자력이다!

에너지 생산을 위해 운전되는 원전은 언제나 대 재앙적인 사고의 가능성을 내포한다. 탈원전을 선언한 나라들은 바로 이러한 **원전의 재앙적 위험성** 때문이다. 앞서 모순으로 지적했듯이 우리나라는 말만 탈원전일 뿐 탈원전이 아니다. 불확실성에 대비한 국가적 차원의 장기적 에너지 전환 정책 수립에 의해 확실하게 이끌지 못하니 찬, 반으로 사회적 갈등만 깊어지고 있다. 이 문제를 우리나라만의 에너지전환정책의 관점으로만 볼 수 없는 중요한 이유가 있다. 바로 인접한 중국 원전의 현재 상황이다.

중국 원전은 2060년까지 탄소 배출량 0을 실현하겠다는 시진핑 중국 국가주석의 기후 변화 대책 공약의 핵심 수단이다. 국제원자력기구IAEA와 원안위에 따르면 중국은 전체 49기의 원전을 가동하고 있다. 추가로 13기는 건설 중이다. 전체 62기 중 1기를 빼고는 모두 중국 동쪽 해안에 있다. 특히 15기는 한국 서해안과 직접적으로 마주보고 있는 중국 동북부 해안가에 위치하고 있다. 이 때문에 중국 원전에서 사고가 나면 편서풍의

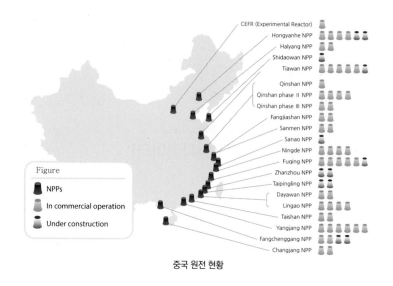

CEFR (Experimental Reactor)
Hongyanhe NPP
Halyang NPP
Shidaowan NPP
Tiawan NPP

Qinshan NPP
Qinshan phase II NPP
Qinshan phase III NPP
Fangjiashan NPP
Sanmen NPP
Sanao NPP
Ningde NPP
Fuqing NPP
Zhanzhou NPP
Taipingling NPP
Dayawan NPP
Lingao NPP
Taishan NPP
Yangjiang NPP
Fangchenggang NPP
Changjiang NPP

Figure

NPPs

In commercial operation

Under construction

중국 원전 현황

영향으로 한국이 직접적 피해가 클 것을 예상할 수 있다. 실제 중국 핵안
전국이 0등급체르노빌과 후쿠시마는 7등급 이라고 발표한 사고가 자주 발생하고
있다는 사실이다. CNN에서도 이것을 문제 삼아 방송한 적이 있고 사회
주의 통제 안에서 정말로 0등급인지는 알 수 없다. 이러한 상황에서 우리
만의 탈원전은 이상에 불과하다.

나는 단언컨대, 전 세계가 인류를 대재앙의 위험에서 자유롭게 하기 위
해 동시에 탈원전을 선포한다면 우리도 마땅히 그렇게 해야 한다고 생각
한다. 그러나 전세계가 인류애와 우리 후손의 미래를 위해 손에 손 잡고
탈원전의 세상으로 갈 수 있을까? 이것이 나의 원자력에 대한 중립적 시
선을 통한 질문이다. 우리의 자연과 환경을 고려한 과학과 기술의 균형을
회복하는 것이 인류의 지속가능한 미래를 창조하는 데 핵심이지만 불행
히도 불가능하다. 지난 5세기 동안 인류는 과학연구에 투자하면 인간의
능력을 증가시킬 수 있을 것이라 믿게 되었다. 경험적으로 반복해서 증명

된 사실이다. 현대 인류에게 이미 과학은 권력이며 부와 자본이 되었으며
그 힘의 위력을 알게 된 이상 결코 포기하지 못할 것이다.

5

미래의 에너지를 위한 초협력

"인간을 구원할 유일한 것은 협력이다."

– 버트런드 러셀 Bertrand Russel 1872~ 1970

이제 탈원전이냐 아니냐의 문제를 역설의 관점에서 바라보자. 우리를 둘러싼 세계는 패러독스로 가득 차있다. 선과 악, 이기주의와 이타주의, 안전과 위험, 부분과 전체, 우연과 필연 등의 역설적 긴장이 생명과 자연을 창조하는 근본요인이며 더 넓은 시각으로 세계를 조망할 수 있다.[1]

이런 동전의 양면처럼 분리되어 있으면서 동시에 분리되어 있지 않은 역설은 새로운 창조과정에 깊이 개입될 수 있다. 우리는 이런 역설의 상호성을 인정하고 이해하는 것에서 출발해야 한다. 탈원전과 친원전의 역설을 협력의 기술로 풀어보자는 것이다.

협력의 근거는 생명체들이 번식하고 선택되고 번성하는 진화의 맥락에

[1] 생명을 읽는 코드, 패러독스, 안드레아스 바그너 지음,와이즈북

서 찾을 수 있다. 초협력은 단지 공동의 가치 실현을 목적으로 일하는 것을 넘어 잠재적 경쟁자들과도 서로 돕기로 결정하는 것을 의미한다. 즉, **탈원전을 주장하는 사람들도 포함시킨 협력이다.**

탄소중립을 위한 원자력의 핵심이 소형모듈원전이라고 한다. 전 세계가 소형모듈원자로 SMR, Small Modular Reactor 개발에 앞다퉈 뛰어들면서 우리나라도 2012년부터 SMR 개발에 이미 착수했다. SMR이 주목 받는 이유는 탄소중립을 위한 원전의 중요성과 안전성 때문이라고 한다. 그리고 수요 대응과 운전 유연성이다. 전력 수요에 따라 모듈 갯수를 조정함으로써 필요한 만큼의 원전 용량을 증설할 수 있다. 우리나라 대부분의 원전인 경수로형부터 개발할 수 있으면 좋겠다. 우리나라가 수십 년 동안 국가 역량을 모아 개발한 차세대 APR1400 원전의 기술력으로 2020년대에는 혁신형 SMR 같은 성공을 기대할 수 있다. 궁극적으로 2050 탄소중립을 위한 유력한 무탄소 전력원이 될 수 있다고 확신한다.

또한 친환경 에너지원이 될 수 있는 궁극의 대안으로 수소를 원료로 하는 수소 핵융합 에너지가 연구되고 있다. 태양의 불타오르는 원리를 그대로 모사한 핵융합발전은 지구온난화와 자원 고갈이라는 문제를 동시에 해결할 수 있다고 한다. 방사성 물질도 거의 나오지 않는다고 하니 엄청난 기술개발의 결과이다. 이런 발전에 맞는 혁신의 방향을 새로 정해야 한다고 생각한다.

인간의 협력의 힘을 믿고 다양한 전문가를 구성해서 혁신적 기술 개발을 시작하는 것은 어떤가? 4차 산업시대는 인공지능, 로봇, 빅데이터 등의 디지털 트랜스포메션으로 변화하고 있다. 당연히 원자력 발전도 디지

털 기술로 트랜스포밍해야 한다고 생각한다. 시설 용량을 늘리는 기술보다는 혁신적 원자로 디자인 설계로 안전성을 확보하고 휴먼에러를 최소화할 수 있는 인공지능과 컴퓨터 기술의 변화가 필요하다. 위대한 초협력의 결과는 창조되어 전수되고 사용되며 그리고 개선된다. 두뇌들 간의 협업을 통해 실현가능하다.

지금이 원자력의 문제를 해결함과 동시에 발전시키는 노력을 해야 할 때라고 생각한다. 무엇보다 원자력에 대한 불안감은 핵폐기물 처리에 대한 문제이다. 아무리 원자력이 미래 에너지로서 무탄소 청정에너지이며 효율적 에너지라고 하지만 핵폐기물 처리에 대한 문제를 근본적으로 새로운 방법으로 접근해야 한다고 생각한다. 전기 생산 후 처리로 폐기물을 없애는 방법이 아니라 생산단계에서부터 혁신적으로 줄이고 처리 기간을 단축시키고 혹은 재활용할 수 있는 방안의 기술 개발도 결국 원자력의 미래라고 생각한다. 이것은 원자력 공학자, 물리학자, 화학자, 기계공학자, 첨단 재료와 소재 공학자, 컴퓨터 사이언티스트, 수학자, 산업디자이너, 경제학자 등등 전문 지식 공동 협력체를 통한 집단적 상상 속에서 성공적 초협력이 가능하다고 믿는다.

에너지는 산업이다. 정책을 수정하고 기술혁신을 통해 시장을 선점해야 한다. 정부가 더 안전하고 더 저렴하며 폐기물도 덜 생산하는 차세대 원자력기술을 지원하고 미래세대를 위해 투자하고 국가 핵심산업으로 키우기 위한 전략이 바로 '초협력'이다.

물리학에서 세상을 바라보는 관점 중의 하나가 지금 이 순간의 원인이 그 다음 순간의 결과를 만들어가는 식으로 우주가 굴러간다는 것이다. 수학적 근거다. 지금 우리가 어떤 일을 왜, 어떻게 해야 하는지가 미래다. 지금까지의 이야기들이 무식하다고 비난할 수도 있고 비현실적이라고 무시해도 좋다. 그러나 새로운 혁신은 창조적 상상력과 엉뚱함, 그리고 실패를 두려워하지 않는 도전적 사고에서 나오는 것이라 믿는다. 디자인이 그렇다.

2부

친근한
원자력발전소 만들기

1.
원자력발전소
환경친화의
개념

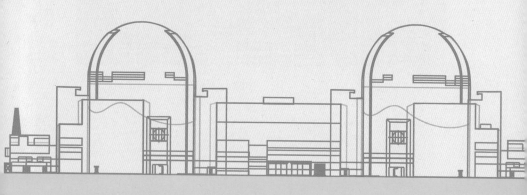

1

지역 공생형 생활 환경친화 계획

원자력발전소만의 친환경에 대해 여러 관점에서 생각해 보았다. 근본적으로 환경친화란 의미에 대해 생각해 보니 자연 생태적 친환경과는 다른 **사회적이고 개념적인 의미**로 접근해야 했다. 원자력발전소의 환경친화는 원전 주변 지역과 조화롭고 안전한 친환경성을 알리기 위한 **지역 공생형 생활환경 친화**이며 원자력발전소의 신뢰성을 높이는 데 활용하는 긍정적 이미지 창출이 목적이라고 판단했다.

생활환경 친화는 **주민친화, 방문객친화, 직원친화**로 나눠 볼 수 있다. 주민 친화는 원자력발전소 주변이 지역주민들의 삶의 터전이기 때문에 주변과 조화되는 경관적 관점에서 심리적 안정감을 제공하는 것과, 방문객을 포함한 일반인들을 위한 환경친화는 원전의 안전성과 친환경적이며 깨끗한 에너지라는 것을 알리는 홍보전략으로 중요하고, 직원 친화는 근무환경을 쾌적하게 개선하여 자긍심을 갖도록 하는 것에 목적을 두었다. 이 세 가지 목적은 우리나라 원자력발전소가 자연경관이 아름다운 바닷

가에 있다는 지리적 위치와 지역사회의 산업과 인접해있는 특수성 때문에 가치가 있다. 이러한 생활환경 친화의 목적을 이루는 방법으로 주민과 직원들을 대상으로 설문 조사를 시행하여 요구분석을 하였으며, 디자인에 반영하였다. 이러한 과정은 발전소 사용자와 주민들을 발전소 건설 계획에 참여시켰다는 것에 의미가 있다.

따라서 발전소 친환경에 대한 개념을 주변의 인문환경 및 자연환경과 조화되는 발전소 외관 디자인으로 방향으로 잡으니 환경색채를 통한 접근은 어렵지 않게 생각되었다.

자연과 인간의 문화를 포함한 법칙

신월성1, 2호기의 환경친화개념은 앞서 언급했듯이 원전의 친환경성을 홍보하기 위한 지역 공생형 생활 환경 친화를 의미하며 원자력발전소의 안전성과 신뢰성을 높이는 데 활용하는 이미지 창출이 목표이다. 신고리3, 4호기는 우리 원전 기술의 우수성과 안전성을 세계적으로 인정받게 해준 발전소로 APR1400에 걸맞게 우리나라 원자력 기술의 위상을 한층 더 높인 매우 큰 의미가 있는 발전소이다. 환경에 대한 관심이 커지며 지역 공생형 생활환경 친화의 관점을 포함한 보다 더 근본적인 생태적 환경 친화의 접근에 대해 고민하게 되었다.

환경의 사전적 의미는 생물에게 직접·간접으로 영향을 주는 자연적 조건이나 사회적 상황, 사람이나 동식물의 생존에 커다란 영향을 미치는, 눈·비·바람 등의 기후적 조건이나 산·강·바다·공기·햇빛·흙 등의 **자연적 조건**뿐 아니라 사람이 생활하는 주위의 상태나, 생활하기 위해 만든 **물리**

적 조건들이 포함되어 있다. 따라서 인간이 생존하는 데 있어 자연적, 물리적 환경의 조화가 필수적이다.

우리가 살고 있는 현재 세상은 환경과 패러다임의 변화로 인해 지구환경을 바라보는 인식이 바뀌었고 오늘날의 생태위기는 인간 생존의 차원뿐 아니라 모든 생물체를 포함한 위기라 할 수 있다. 이러한 원인은 자연지배에 의한 자연 파괴, 자원의 한계 속에 산업사회 이후 가속화된 개발로 인한 온난화와 지구의 자기 정화능력과 회복의 시간을 벗어난 양적 개발 등 여러 가지가 있다. 따라서 생태적 세계관의 중요성은 인간 중심이 아닌 모든 생명의 존중, 다양한 자연현상들의 상호 관계성, 그리고 변화와 순환성을 이해하는 근본적인 인식의 변환이 필요하다는 것을 의미한다.

이런 자연과 문화적 개념을 토대로 한 원자력발전소 외관 디자인에 적용가능한 요소들을 분류해 보았다.

분류	항목	개념
자연 생태적 관점	환경 조절적 측면	자연환기
	형태적 측면	주변 자연환경과의 조화
		자연 지형에 순응
	재료적 측면	친환경 재료 사용
		지역의 자연재료 사용
	공간적 측면	주변환경과의 연계
		건축물 내, 외부와의 연계
		주변환경과의 조화
		자연요소의 도입
인간 문화적 관점	합목적성	발전소기능에 부합
		생리적, 심리적, 사회적 기능 고려
	심미성	인간의 미적 욕구 충족
		인간생활의 차원 고려
	경제성	최적의 효과 고려
		경제적인 유지관리
	독창성	차세대 원자력발전소에 적합한 디자인 개발

발전소에 적용가능한 자연 생태적이며 인간문화적 관점의 디자인 개념

이러한 생태적 세계관 속에서의 환경친화는 그린 에너지 실현, 자원 절약, 자연 녹지조성뿐 아니라 인공 환경과 자연 생태계의 순환가능성, 지속가능한 자원의 개발 등의 상호관계를 고려한 개념이다. 환경친화는 자연중심으로 '자연의 살아 있는 모습 그대로'라는 생태적 개념에서 시작되나 **인간의 고유한 생활양식, 문화를 포함한 법칙**이 함께 포함되어야 한다. 그러므로 환경 친화는 자연과 인간의 법칙이 균형과 조화를 이룬 개념이고 이것이 실현되기 위해서는 자연의 '생태적' 문제 해결을 위한 의식을 가지고 인간생활의 '문화적' 가치 또한 함께 고려되어야 한다는 것을 의미한다.

이런 관점에서 원자력발전소의 환경친화의 주안점은 **주변환경과 친밀하고 아름답게 조화를 이루게 하면서 문화적 가치를 추구하는 인간 생활도 함께 고려하여 건강하고 쾌적한 환경을 조성하자**는 것이다.

따라서, 원자력발전소 환경친화 디자인에서는,
- 발전소 부지 및 건축물뿐만 아니라 발전소 주변을 둘러싸고 있는 자연과 문화 생활 등의 구성요소가 조화롭게 화합하고 일체화될 수 있는 방법을 제안하고
- 발전소를 경관의 일부로 보고 지역 고유의 풍토나 문화적 전통과 연결시키고자 하는 유기적 사고를 중심으로 하였고,
- 자연과 건축의 관계성을 고려하고 구조적 형태, 공간적 특징, 재료 등에서 환경친화적 표현 방법을 고려했다.

환경친화적 개념을 실현시키기 위한 구체적 디자인 과정을 다음과 같이 진행시켰다.

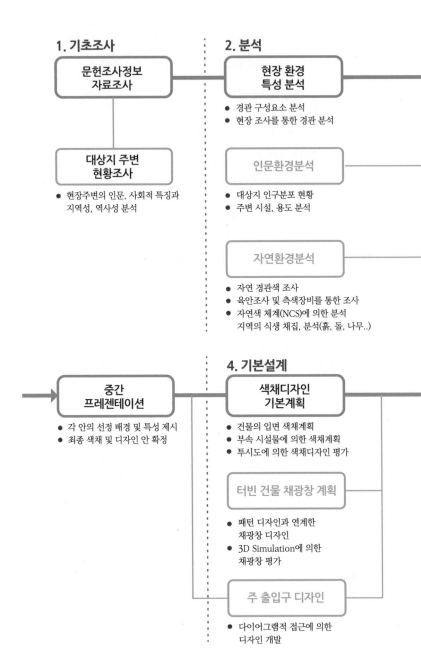

1. 기초조사

문헌조사정보 자료조사

대상지 주변 현황조사
- 현장주변의 인문, 사회적 특징과 지역성, 역사성 분석

2. 분석

현장 환경 특성 분석
- 경관 구성요소 분석
- 현장 조사를 통한 경관 분석

인문환경분석
- 대상지 인구분포 현황
- 주변 시설, 용도 분석

자연환경분석
- 자연 경관색 조사
- 육안조사 및 측색장비를 통한 조사
- 자연색 체계(NCS)에 의한 분석 지역의 식생 채집, 분석(흙, 돌, 나무..)

중간 프레젠테이션
- 각 안의 선정 배경 및 특성 제시
- 최종 색채 및 디자인 안 확정

4. 기본설계

색채디자인 기본계획
- 건물의 입면 색채계획
- 부속 시설물에 의한 색채계획
- 투시도에 의한 색채디자인 평가

터빈 건물 채광창 계획
- 패턴 디자인과 연계한 채광창 디자인
- 3D Simulation에 의한 채광창 평가

주 출입구 디자인
- 다이어그램적 접근에 의한 디자인 개발

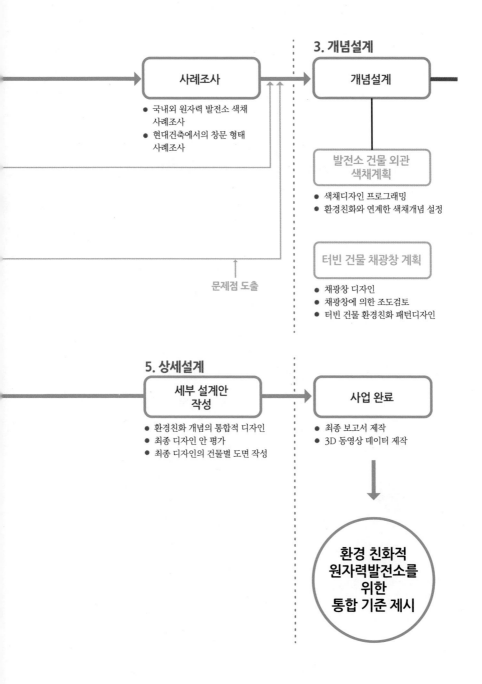

3. 개념설계

사례조사
- 국내외 원자력 발전소 색채 사례조사
- 현대건축에서의 창문 형태 사례조사

개념설계

발전소 건물 외관 색채계획
- 색채디자인 프로그래밍
- 환경친화와 연계한 색채개념 설정

터빈 건물 채광창 계획
- 채광창 디자인
- 채광창에 의한 조도검토
- 터빈 건물 환경친화 패턴디자인

문제점 도출

5. 상세설계

세부 설계안 작성
- 환경친화 개념의 통합적 디자인
- 최종 디자인 안 평가
- 최종 디자인의 건물별 도면 작성

사업 완료
- 최종 보고서 제작
- 3D 동영상 데이터 제작

환경 친화적 원자력발전소를 위한 통합 기준 제시

환경친화적 생태 건축과 훈데르트바써

Friedensreich Hundertwasser

생태건축과 발전소를 연결시켜 보니 생태주의 화가이며 건축가인 동시에 환경 운동가인 훈데르트바써Friedensreich Hundertwasser, 1928~2000가 떠올랐다. 오스트리아하면 모차르트가 가장 먼저 떠오르지만 비엔나에 가면 꼭 방문해야 할 곳이 있는데 바로 키스Kiss로 유명한 클림트Gustav Klimt, 1862 ~ 1918뮤지엄과 훈데르트바써 하우스이다.

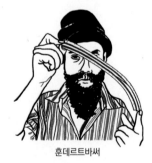

훈데르트바써라는 그의 이름은 '평화로운 땅Friedensreich에 흐르는 백 개의 강Hundert-wasser'이라는 뜻으로 훈데르트바써가 건축을 시작한 이유는 현대 건축물이 사람을 병들게 하기 때문에 자연 생태적으로 건축을 만들어야 한다고 생각했기 때문이라고 한다. 그에

훈데르트바써

관한 책을 우연히 보게 되었다. '다섯 개의 피부를 지닌 화가 왕'이라는 부제가 흥미로웠다. 그는 화가이기 때문에 화가의 왕은 이해되었지만 다섯

개의 피부라는 말이 무슨 뜻인지 궁금했다. 그 다섯 개의 피부는 제1의 피부가 우리 몸의 표피, 제2의 피부가 우리의 의복이며, 제3의 피부는 우리가 살고 있는 집이고, 제4의 피부는 우리가 속한 인간관계를 비롯한 사회적 환경과 정체성이고 제5의 피부는 지구의 오래된 주인이라고 할 수 있는 지구의 자연생태계를 의미한다.

이런 그의 세계관을 통해 독창적인 그의 건축방식을 이해하게 되었다. 그는 "자연엔 직선이 없다. 곡선만 있을 뿐이다."라는 얘기를 했다. '제3의 피부'라 부른 건축물도 자연과 조화를 이뤄야 한다는 것이다. 실제 그의 쿤스트 하우스를 직접 가보니 흐르는 곡선이 건물 전체를 감싸고 있는 것을 볼 수 있고 건물 벽 군데군데 식물이 자라도록 디자인한 것도 훈데르트바써의 건축 특징 중 하나이다. 그는 자연에는 일직선이 없으므로 건축물도 자연의 일부처럼 되어야 한다고 생각해서 자연에서 만들어진 곡선을 존중하며 부드럽고 유기적인 물의 흐름을 표현했다. 벽면의 곡선은 그렇다 치더라도 바닥도 걷기에 불편하지 않을 정도로 부드럽게 디자인되었다.

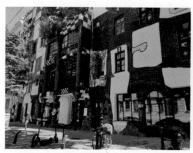
훈데르트바써 뮤지엄

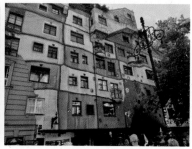
훈데르트바써 하우스

뿐만 아니라 그는 자연주의적 친환경 재료를 이용했는데 흙과 벽돌 그리고 화강암, 목탄 등을 주로 사용하였다. 재료뿐만 아니라 녹색, 짙은 갈색, 검은색 등을 주로 써서 자연과 어울리도록 했다. 대지의 경계를 무시하고 지붕 위에 흙을 덮거나 대지 아래에 건축을 하는 등 자연과 조화되는 모든 방법을 사용한 건축가이다.

특히 쓰레기소각장을 디자인한 것을 보고 생태주의적 건축 사고에 깊은 감동을 받았다. 1987년 5월 15일 스피텔라우Spittelau 쓰레기 소각장이 화재로 파괴되었는데 훈데르트바써는 당시 비엔나 시장의 요청으로 난방 플랜트 개조작업을 맡았다. 훈데르트바써는 쓰레기 소각장에 대한 근본적인 반감을 갖고 있던 그의 친구 환경 운동가인 베른드 로이치의 영향을 받아 이 시설 자체가 환경 파괴라는 생각을 갖고 있었지만 그가 이 요청을 수락한 이유는 가장 현대적인 배출 정화시설을 통해 환경 오염을 최소화시키는 기술을 갖추었고 쓰레기 소각장에서 발생한 열을 통해 비엔나에 거주하는 6만 세대에게 난방 혜택을 줄 수 있으며 비엔나 같은 대도시는 아무리 노력을 해도 쓰레기 소각장은 불가피하다는 것을 이해했기 때문으로 소각장의 개조 작업에 참여하게 된다. 그는 기계, 환경과 예술이 공생하는 조화의 본보기이자 사회에 낭비적 경향을 버려야 한다는 사실을 상기시켜주는 공업단지를 건설하고자 하는 뜻을 품고 있었다고 한다.

우리나라 원자력발전소 외관 디자인이 환경친화개념으로 출발했는데 개념적으로나 표현적으로나 이보다 더 친환경적일 수 있을까를 생각하며 그 앞에 겸손한 마음이 들었다. 화가로서 환경운동가로서 아름다울 뿐만 아니라 자연과 조화되는 세상을 꿈꾸고 일생을 통해 그것을 실천했던 위대한 인물이다.

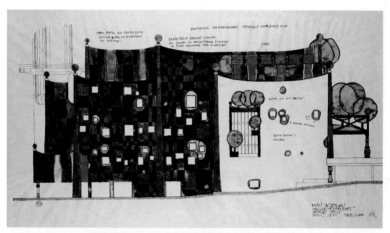

훈데르트바써가 그린 비엔나 스피텔라우 쓰레기소각장 스케치

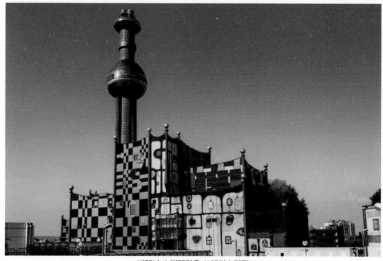

비엔나 스피텔라우 쓰레기소각장

3

지속가능성과 환경친화

　그동안 원자력발전소 환경친화 계획에 접근할 때 신월성1, 2호기의 환경 친화개념은 원전의 친환경성을 홍보하기 위한 지역 공생형 생활 환경 친화를 강조하였고 신고리3, 4호기는 기후 변화로 인한 지구 온난화 등 환경에 대한 관심이 커짐에 따라 지역 공생형 생활환경 친화를 포함한 보다 근본적인 생태적 환경친화로 접근하였다. 신고리 5,6호기는 공론화 라는 국가적 이슈와 전 지구적 차원의 글로벌 기후위기에 대한 문제의식 이 크게 대두된 상황에서 생태학적 패러다임과 지속가능한 개념을 중심 으로 발전시켰다.

　생태적 패러다임은 21세기 인류가 당면한 환경의 위기에서부터 출발 한다. 생태학生態學,ecology 은 생물과 환경의 상호작용을 연구하는 생물학의 한 분야이다. 영어로 ecology, 독일어로 Ökologie 라 하는 생태학의 어 원은 고대 그리스어로 '사는 곳', '집안 살림'을 뜻하는 'Oikos'와 '학문' 을 의미하는 'Logos'의 합성어로 어원부터 집, 건축, 생존을 위한 공간과

관련이 있음을 알 수 있다.[1] 따라서 생태학이란 어원적으로 각종 생물의 삶의 공간 그 관계를 의미한다고 볼 수 있다. 지구상의 생태계가 건강한 상태를 유지하고 순환될 수 있는 생물, 비생물 간의 상호작용과 상호관계가 중요한데, 생태학은 인간을 포함한 생물과 주변의 환경을 하나의 통합된 시스템, 즉 생태계로 인식하면서 그 시스템 내에서의 각종 생물과 주변환경의 유기적 관계를 강조하는 학문이다. 더 나아가 생태학은 인간과 그 주위를 둘러싸고 있는 자연환경과 구축환경과의 관계성에 관심 가지며 그 중요성에 대한 인식이 커지고 있다. 특히, 공간디자인이 추구하는 생태학적 인식은 환경적으로 건전하고 지속가능한 개발로 환경보호주의적 접근이다. 환경보호주의란 인간이 환경과의 생태적 균형 속에서 발전을 도모하자는 개념이다.[2] 인간의 건강한 삶의 질을 위해 생태적 공간디자인은 자연환경과의 조화를 기본으로 하여 자연경관과의 유기적 연계, 자연요소의 도입, 친환경 소재와 재료의 사용, 자연의 이미지를 형상화시키는 경향 등으로 나타난다. 자연을 소중히 여기며 인간의 건강한 생활을 가능케 하는 균형있고 조화로운 생태적 개념이 원자력발전소의 환경친화계획의 개념의 씨앗이라 생각한다.

환경친화란 자연과 인공환경 그리고 인간과의 조화를 모색함으로써 '지속성'을 보장하고 '지속적인 발전'을 유도하는 의미를 내포하고 있다. 지속이라는 의미는 말 그대로 어떤 상태가 오래 계속됨을 의미하지만 여기에 가능이 합쳐진 지속가능은 현재 관용적 의미보다는 지구 환경의

[1] 위키피디아
[2] 위키피디아

위기 속 생태적 관점에서 통용되고 있다. 1987년의 브룬틀랜드 보고서 Brundtland Report에 따르면 지속 가능성이란 "미래 세대의 가능성을 제약하는 바 없이, 현 세대의 필요와 미래 세대의 필요가 조우하는 것이다"라고 정의하고 있다.[3]

2015년 제 70차 UN총회에서 2030년까지 달성하기로 결의한 의제인 지속가능발전목표SDGs:Sustainable Development Goals는 지속가능발전의 이념을 실현하기 위한 인류 공동의 17개 목표를 보여주고 있다. '2030 지속가능발전 의제'라고도 하는 지속가능발전목표SDGs는 '단 한 사람도 소외되지 않는 것Leave no one behind'이라는 슬로건과 함께 인간, 지구, 번영, 평화, 파트너십이라는 5개 영역에서 인류가 나아가야 할 방향성을 17개 목표와 169개 세부 목표로 제시하고 있다.

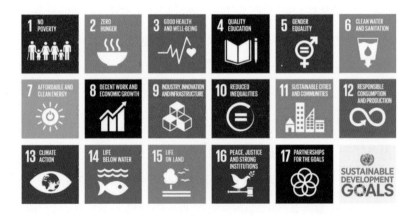

3 위키피디아

이 중에서.

7번, 모두를 위한 저렴하고 신뢰성 있으며 지속가능하고 깨끗한 에너지에 대한 접근
보장

11번, 포용적이고 안전하며 회복력 있고 지속가능한 도시와 공동체 조성

12번, 지속가능한 소비 및 생산 양식 보장

13번, 기후변화와 그 영향을 방지하기 위한 긴급한 행동의 실시

등이 전 지구 차원의 에너지 생산, 소비, 분배, 정책, 인식의 전환을 아우
르는 지속가능한 에너지 체계의 목표에 해당된다.

4

원자력발전소와 지속가능한 디자인

지속가능성을 대전제로 지속가능한 디자인이란 지구 환경을 포함한 넓은 범위에 건축과 자연 생태계와의 상관관계를 고려한 개념으로 환경적으로 건전하고 지속가능한 개발이라는 새로운 인식을 바탕으로 하고 있다. 그러므로 이러한 배경을 가지고 원자력발전소의 지속가능한 디자인 목표는

- 발전소의 지속가능한 디자인을 함으로써 발전소 부지 및 건축물뿐만 아니라 주변을 둘러싸고 있는 환경과 조화되고 일체화될 수 있는 방법을 제시하는 것이다.
- 원자력발전소를 자연 경관의 일부로 보고 지역 고유의 풍토나 문화적 전통과 연결시키고자 하는 유기적 사고를 중심으로 한다.
- 자연과 건축의 관계성을 고려하여 디자인의 조형성, 재료, 색채 등의 표현 방법에서 이를 실현한다.
- 디자인을 통해 사용자에게 정량적, 정성적, 육체적, 심리적 이익을 제공하도록 하는 것이다.

이 지속가능한 원자력발전소 목표를 신고리5, 6호기 계획에 적용했다. 디자인에서 환경적으로 건전하고 지속가능한 개발 개념의 중요성을 인식하고 발전소 환경친화 디자인을 실현시킬 수 있는 지속가능한 경험 Sustainable Experience을 강조하고자 4가지 방향을 설정했다. 지속가능한 경험은 주변현황, 자연환경뿐 아니라 인간의 문화적 사회적 경험의 가치를 통합한 생태적이며 인간중심적 디자인 계획이다.

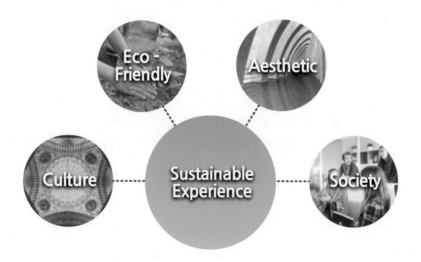

이 4개의 신고리 5, 6호기 원자력발전소 설계를 위한 지속가능한 디자인 목표와 방향은 아래의 표에서 자세히 설명하고자 한다.

분류	지속가능한 디자인 목표	디자인 방향
Eco-Friendly	원자력발전소의 지속가능한 디자인을 함으로써 발전소 건물뿐 아니라 발전소 주변을 둘러싸고 있는 모든 환경 및 생태계와 조화되고 일체화될 수 있는 방법을 제시한다.	• 대상지 주변의 자연환경, 인문환경을 통합한 설계 • 생태적 인간중심의 디자인 • 지속가능한 재료의 사용
Culture	발전소를 자연경관의 일부로 보고 지역 고유의 풍토나 문화적 전통과 연결시키는 유기적 사고를 중심으로 한다.	• 지역 고유의 풍토나 문화적 전통을 연계시켜 그 가치를 극대화시킬 수 있는 디자인
Aesthetic	자연과 건축의 관계성을 고려하여 디자인의 조형적 표현 방법에서 이를 실현한다.	• 심미적이고 쾌적한 원자력발전소 모델 제시 • 미적 질서를 갖춘 발전소
Society	지속가능한 디자인 실현을 통해 사용자에게 육체적, 심리적 이익을 제공한다.	• 사용자에게 조화로운 환경의 경험을 제공 • 발전소의 안전성과 시지각 기능을 고려한 디자인으로 대국민 신뢰성 강화

Sustainable Experience

5

지속가능성과 엔트로피

물리학에서의 열역학 제2법칙은 자연계의 모든 변화는 반드시 엔트로피가 증대되는 방향으로 일어난다는 것인데 엔트로피는 어떤 계의 '무질서한 정도', 혹은 '규칙적이지 않은 정도'를 측정하는 물리학적 양이다. 유리잔이 선반에서 떨어지면 작은 조각으로 부서져서 무질서해지지만 이런 무질서한 작은 조각들이 온전한 유리잔으로 되지 않는다는 논리이다. 다른 예를 들면, 같은 물질일 경우 온도가 올라갈수록 분자운동이 활발해져 내부 구조가 무질서해지므로 엔트로피가 높아진다. 엔트로피가 증가할수록 우리가 '유용한' 목적에 쓸 수 있는 에너지는 줄어든다.

우주의 엔트로피도 항상 증가하여 아주 먼 미래가 되어 엔트로피가 더 이상 증가할 수 없는 상태가 되면 우주에는 더 이상 어떤 생명체도 살 수 없게 될 것이다. 인간의 모든 활동, 숨쉬는 것도 결국 엔트로피의 증가를 가져오게 되는데 지구로 날아오는 태양 에너지 등을 고려하지 않는다면 엔트로피의 증가는 곧 유용한 에너지의 감소이다. 우리 우주가 끝없이 팽

창한다는, 즉 열린 우주여야 한다는 여러 가정이 필요하긴 하지만 우주의 엔트로피가 점점 증가하여 결국 엔트로피가 최대로 증가하게 되면 이용할 수 있는 에너지가 0이 되는 이른바 우주의 종말이 오게 된다. 환경오염과 생태계 훼손, 인간소외와 가치관 혼돈은 인류가 해결해야 할 당면과제인데 이는 엔트로피 증가를 억제하는 방향과도 부합된다.

엔트로피는 항상 증가한다는 물리이론은 자연과 우주의 법칙이다. 의심할 수 없는 사실인 것이다. 엔트로피의 증가로 인한 우주의 위기가 다가오는 데 필요한 시간은 사실상 천문학적으로 긴 시간이다. 그러나 궁극적으로 지속가능한 개발은 이러한 물리학의 엔트로피 이해를 통해 불확실하지만 언젠가 다가올 미래를 위해 최선을 다해야 함을 의미한다

궁극적으로 지구환경을 포함한 넓은 범위의 자연생태계 순환, 에너지절약, 자원활용 등이 인조환경들과의 조화와 상관관계를 고려한 개념으로 환경의 악화에 따른 오늘날의 생태적 환경친화계획의 중심이 다음 세대까지 이어지도록 하는 것이다.

지구를 살아 있는 생명으로 보면 생명은 그 끝을 향해가는 지금 이 시간의 속도를 천천히 하자는 것이 지속가능인지 아니면 지속 가능의 실현은 돌고 돌아 순환되게 하여 영원히 살아있게 하자는 것인지 정확하게 알 수 없어 끊임없이 질문하게 된다.

2.
기억
떠올리기

1

원자력의 기억

언어적 의미 Nuclear | Atom

나는 디자인을 시작할 때 종종 그 어원과 뜻을 찾아보곤 하는데 영어나 한자의 의미를 알게 되면 새로운 통찰이 보인다. 소통의 방식으로 언어는 인간이 세상을 이해하는 방식에서 나온다는 사실을 깨닫게 된다. '원자력 발전소', 처음 이 단어를 듣게 되면 일단 긴장감을 느낀다. 원자를 한자로 原子라고 쓰고 영어로는 Atom이다. 뜻은 물질을 구성하는 기본 단위이 며 원소의 화학적 성질을 가진 최소 단위체이다. Atom은 과학의 언어이 다. MIT 미디어 랩 설립자인 니콜라스 네그로폰테Nicholas Negroponte, 1943~ 교수는 『디지털이다 Being Digital』라는 책에서 디지털 세계가 가져올 영향 과 혜택을 이해하는 지름길은 아톰Atom과 비트Bit의 차이를 생각해 보는 데 있다고 한다. 여기서 아톰은 과거와 아날로그를, 비트는 미래와 디지 털을 상징하며, '비트의 세계가 행복을 알려주리라'라는 마치 예언자 같 은 말을 했다. 우리는 아톰의 세상에서 불행했던가?

Atom을 발음해보니 그 소리는 어릴 적 가장 인기 있었던 만화 아톰을 떠오르게 한다. 그런데 일본 원제는 아톰인데 미국에 이 만화를 수출하면서는 아스트로보이Astro Boy라고 부른다. 왜 그냥 아톰이라 하지 않고 아스트로보이라고 불렀을까를 생각해보니 영어의 뜻으로 아톰은 원자, 핵 이런 의미이기 때문에 아이들에게 좀 더 재미있고 친근하게 보이려고 바꾼 것 같다.

한편으로는, 원자폭탄을 떠올리며 일본의 히로시마, 나가사키 원자폭탄과 체르노빌과 후쿠시마 원자력발전소 사고를 떠올리게 된다. 모두 우리나라와 관련 있고 인접한 나라에서 발생한 거라 더 민감하게 받아들여지는 것 같다. 사실 원자력발전소를 영어로 'Nuclear Power Plant'로 쓰지만 미국에서는 'Atomic Power Plant'로 사용하기도 한다. 이렇게 혼용돼서 사용되는 이유를 생각해 보니 관습적으로 '원자력'은 핵에너지의 평화적 이용으로 사용되고 '핵'은 무기나 군사적 사용으로 구분을 하는 듯

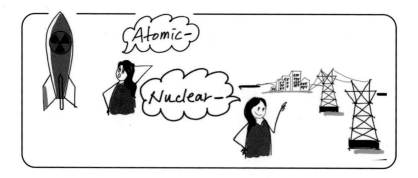

하다. 그래서 원자력발전소는 에너지를 만드는 게 목적이므로 'Nuclear Power Plant'가 더 맞는 것 같다. 엄밀히 말하면 두 개를 구별 지을 수 없고 단지 닥친 상황이 평화적 상황이냐 혹은 전쟁상황이냐에 따라 달라질 수 있을 것이다.

아시나요?

노란색과 검은색은 인간의 눈이 가장 먼저 포착해 내는 색상 조합입니다. 노란색과 검은색으로 표현된 이미지들은 인간의 기억 속에 재빠르게 인식된다고 합니다. 위험을 알리는 도로 표지판이나 독을 가진 뱀이나 개구리, 곤충들은 대부분 검은색과 노란색으로 되어 있습니다. 방사성 표시인 이 이미지를 보면 공포감을 느낄 정도인데요. 미래 세대에게 위험을 알리는 강력한 상징적 기호로 큰 의미가 있다고 생각합니다. 특히 폐기물을 어디에 어떻게 저장했는지를 미래세대가 알지 못하면 위험에 빠질지 모릅니다. 핵위험성에 대한 명료함과 정확성을 상징적으로 잘 표현한 픽토그램입니다.

공론화로 유명해진 원자력발전소, 신고리5, 6호기

문재인 대통령은 후보 시절 대선에서 '안전한 대한민국'을 천명하고 신고리5, 6호기 공사 중단을 공약으로 내세웠다. 이미 29.5%의 공정률과 1.6조 원이 투입된 상황에서 2017년 6월 신고리5, 6호기 건설 중단 문제에 관한 사회적 합의를 이끌어내 그 결정에 따르겠다고 밝히고, 공사 여부를 공론조사에 맡기자고 결정하면서 '공론화위원회'가 만들어졌고 최종 결과가 나오기까지 공사가 약 4개월 동안 중단됐다. 공론화 과정을 통해 그동안 원자력에 큰 관심이 없었던 일반 국민 모두에게 신고리5, 6호기라는 이름과 원자력발전을 알린 결정적 계기가 되었다.

나는 오랫동안 원자력발전소와 관련된 디자인을 하면서 얻은 경험뿐 아니라 원자력과 관련된 건축공학, 원자력공학, 에너지 정책, 핵물리 등 여러 전문가와의 교류와 책을 통해 원자력발전에 대한 나름의 통찰을 갖게 되었다. 원자력발전이야말로 언제 어디서나 사용할 수 있고 모든 사람에게 혜택이 돌아가며 탄소를 배출하지 않는 유일한 에너지원이라는 확신이 있다. 그런데 신고리5, 6호기 외부환경 친화계획을 한참 진행하고 있을 때 발전소 공사를 중단시킬지 아닐지를 공론화를 통해 결정한다는 사실을 듣고 매우 놀랐다. 고도화된 전문성이 요구되는 원자력발전소 건설과 이미 30%가량 지어진 신고리 5, 6호기의 존폐가 일반 시민의 판단으로 결정된다는 것이 이해되지 않았다. 더구나 다양한 이해 관계자들의 의견이 대립하는 상황을 만든 것도 국가적 차원에서 장기적인 미래 에너지 정책의 전략이 없기 때문이 아니냐는 생각도 들었다.

• 공론화

신고리5, 6호기 공론화위원회는 2017년 7월부터 2017년 10월까지 약 3개월간 신고리5, 6호기 건설 중단 여부에 대한 사회적 합의를 도출하기 위해 시민참여형 조사를 통해 공론화를 추진하였다. 결론적으로 위원회는 신고리5, 6호기의 건설을 재개할 것과 동시에 앞으로 원자력발전을 축소하는 방향으로 에너지 정책을 추진할 것을 권고하였다. 건설재개에 따른 보완조치로 크게 세 가지를 권고하였는데 첫째, 원전의 안전기준을 강화해야 한다. 둘째, 신재생에너지 비중을 늘리기 위한 투자를 확대해야 한다. 셋째, 사용 후 핵연료 해결방안을 가급적 빨리 마련해야 한다.[1] 등이다.

현재 우리나라는 총 24기의 원전을 상업 운전하고 있으며 얼마 전 신한울1호기가 조건부 운영허가를 받았고 신고리5, 6호기를 포함해 4기의 원전이 건설 중이다. 우리나라 원자력에 의한 발전량은 총발전량 대비 약 30%에 해당한다. 앞으로 미래는 더 많은 전기가 필요한데 탄소 발생을 줄이면서 충분한 전력을 얻기 위한 유일한 방법이 원자력이다. 참고로 우리나라 연도별 에너지원별 발전량 현황을 보면 아래 표와 같다.

		계	원자력	석탄	가스	신재생	유류	양수
2017	발전량	553,530	148,427	238,799	126,039	30,817	5,263	4,186
	비중	100	26.8	43.1	22.8	5.6	1.0	0.8
2018	발전량	570,647	133,505	238,967	152,924	35,598	5,740	3,911
	비중	100	23.4	41.9	26.8	6.2	1.0	0.7
2019	발전량	563,040	145,910	227,384	144,355	36,392	3,292	2,249
	비중	100	25.9	40.4	25.6	6.5	0.6	0.6
2020	발전량	552,162	160,184	196,333	145,911	36,527	2,255	3,271
	비중	100	29.0	35.6	25.4	6.6	0.4	0.6

한국전력공사, 연도별 한국 전력 통계 (2017~2020)

[1] 신고리5, 6호기 공론화 시민참여형 조사 보고서, 신고리5, 6호기 공론화 위원회, 2017.10.20

우리나라의 원자력에 대한 전력의존도가 높아지고 있고 기후 위기에 대응하기 위해 화석연료 비중을 줄여가고 있는 상황을 알 수 있다.

이 공론화는 양쪽이 매우 첨예하게 대립하고 있는 상황에서 둘 중 하나를 선택해야 하는 것이었다. 공론화가 진행되는 동안 관심 있게 지켜보며 두 입장의 가치를 서로 조율, 절충할 수 없는 것일까에 대한 고민을 하게 되었다. 공론화 보고서에도 이 부분의 고민이 들어있다. 즉, 두 입장 사이에서 어느 하나만이 진실이자 정의인가에 대한 질문은 이것을 가리는 것은 얼마나 무겁고 어려운 문제인지를 보여주고 있다. 대립 된 입장 중 하나가 정의일 수도 있지만, 서로 다른 입장과 입장 사이에 정의가 놓여 있을 수도 있다.[2]

건설 재개를 지지하는 시민참여단은 안정적 에너지 공급 측면과 안전성 측면을, 그리고 건설 중단을 지지하는 시민참여단은 안전성 측면과 환경성 측면을 가장 중요하게 생각했다. 그렇다면 '사이'의 의미를 합집합으로 양측의 입장을 더하면 안전하고 안정적 에너지 공급과 동시에 환경적 측면을 고려하면 되는 것이다. 그리 어렵지 않아 보인다.

공론화 자료집의 공사 중단 측 보고서를 보면 대표단에서 작성한 내용이 자세하게 쓰여 있다. 상대측 의견으로 반박한 글도 포함되어 있지만, 나의 의견을 일부 더하고 싶다.

2 신고리5, 6호기 공론화 시민참여형 조사 보고서 중 '보고서 작성의 목적', 신고리5, 6호기 공론화 위원회, 2017.10.20

"급변하는 세계 에너지 시장에서 재생에너지 시장이 급성장하고 있다. 세계는 재생 에너지 분야에 많은 투자를 하고 있다."

- 모든 나라가 똑같이 재생에너지를 추진하는 것은 아니다.
- 각 나라마다 자연환경과 조건에 따른 효과성을 결정하고 투자한다.

"원전은 사양산업이다."
"원전의 미래는 암울하다."

- 저탄소를 발생하면서 엄청난 미래 전기 수요를 감당할 수 있는 유일한 에너지는 원자력밖에 없다.
- 전 세계가 탄소 중립을 목표로 소형 모듈 원전SMR에 관심 갖고 있다. 우리도 2030년 시장 진출을 목표로 한국형 소형 모듈 원자로 개발이 진행 중이다. 원자력 기술이 있어야 SMR같은 혁신적 원전 개발이 가능하다. 현재 우리의 원전 기술이 미래다.

"탈원전 국가가 늘어나고 있다."

- 프랑스도 후쿠시마 원전사고 이후 축소하려던 원자력발전을 다시 강화하는 정책으로 가고 있다.
- 미국은 폐로 예정이던 원자력발전소의 수명을 연장하는 법안이 승인되는 등 원자력에 대한 새로운 계획을 수립하고 있다.
- 중국은 현재 51기가 운전 중에 있고 앞으로 14기가 예정되어 있다.[3] 원자력 강국을 꿈꾸며 원전을 지속적으로 확대해가고 있고 최근에는 바다에서 떠다니는 원자력발전소 건설을 밀어붙이기로 방침을 확정했다. 우리나라에 가장 위협적인 상황이다.
- 재생에너지 비중을 높이고 있는 독일, 오스트리아 같은 유럽의 나라들은 거미줄 같은 전력망을 통해 위급할 때 부족한 전기는 주변 나라에서 사오면 된다. 믿는 데가 있어서다.

3 IAEA PRIS 참조 (2021.09.28. 기준)

"신고리5, 6호기로 위험이 증가한다."

- 경북지역에 원전이 집중된 상황에 대한 위험성이다.
- 그러나 신고리5, 6호기는 현재까지 운영되고 있는 원전 중 가장 안전한 원전으로 세계에서 인정받고 있고 경주 지진보다 63배 큰 지진에도 견딜 수 있으며 쓰나미 등 자연재해에도 철저히 대비했다고 한다. 어떤 최악의 상황에도 기준치를 초과하는 대량의 방사능 외부 노출을 막을 수 있게 설계되었고 안전성을 10배 이상 강화했다고 한다. 신고리5, 6호기는 국내뿐 아니라 세계에서도 인정한 안전한 원전이다.

"원전은 지역에 고통과 갈등을 일으킨다."

- 과거에 지역의 고통과 갈등을 일으켰던 원인은 추진 방식에 있었다. 민주적 절차와 주민참여 그리고 공모 등의 다양한 방법을 통해 갈등을 최소화할 수 있으며 오히려 원전은 지역발전의 동력이 된다.
- 발전소 주변 지역을 가보면 지역 경제에 발전소가 기여하고 있음을 알 수 있다. 탈원전 정책이 지속된다면 지역 시장 경제는 큰 타격이 예상된다.

"향후 1인당 전력소비량은 정체하거나 감소할 것이다."

- 전기차가 급증하고 있고 위드코로나 시대에 전기소비는 늘어날 것으로 예상된다. 전력 소비가 계속 늘어날 것이라는 2차 에너지 기본 계획 전망은 맞다.

"태양광에 필요한 부지면적은 걱정 없다."

- 태양광이 설치될 수 있는 부지라고 아무 데나 설치하면 안 된다. 지금 현재도 산을 깎아서 태양광을 설치하고 있는 곳이 늘어나고 있는데 산사태 등 자연재해의 위협뿐 아니라 이렇게 설치된 태양광 패널은 경관적인 측면에서 또 다른 공해이다.

"다음 세대에 핵폐기물은 남기지 않는다."

- 당연히 원전을 축소하면 폐기물 또한 줄어든다.
- 그러나 버려지는 폐 태양광 패널에 대한 문제를 같이 생각해봐야 한다. 현재는 지원금을 준다고 하니 설치에만 급급하다. 2000년대 초반부터 설치가 늘어난 태양광 패널의 교체 시기가 다가오기 때문에 폐 패널 문제에 주목해야 할 필요가 있다. 실제로 재사용이 불가능한 태양광 폐 패널은 건설 폐기물로 매립되는 경우가 대부분이다. 폐 패널에는 중금속인 납이 포함돼 있어 그대로 땅에 묻을 경우 토양은 물론 수질까지 오염시켜 인체에 악영향을 줄 위험성이 크다.

더불어 공론화 보고서 내용 중에서 공사 재개 측 입장의 글에서 내가 공감하는 내용들을 정리해보면 다음과 같다.

- 깨끗하고 안정적 에너지 그리고 저렴한 전기는 원자력이다.
- 탈원전을 추진하는 나라도 자국의 사정에 맞게 에너지 정책을 추진하고 있다.
- 원자력은 에너지 안보 차원에서 꼭 필요하다.
- 전 세계적으로도 신재생과 더불어 원자력을 확대하고 있고 우리나라 여건을 고려할 때 신재생에너지가 충분히 늘어날 때까지 적정한 원전 비중을 유지하는 것이 안정적인 전력공급을 위해서 꼭 필요하다.
- 우리가 탈원전 한다면 세계 어느 나라도 우리 원전을 수입하지 않을 것이며 오랜 기간 쌓아온 원전 기술이 사장될 것이다.
- 유지 관리되어야 할 기존 원전의 안전도 위협받게 될 것이다.
- 우리나라는 땅이 좁고 바람의 질이 좋지 않아 신재생에너지의 확대에 어려움이 있다.

여기에

• **원자력발전소의 안전기준을 더 강화해야 한다.**

까지 포함된다면 환경, 안전, 경제성, 대체성, 지속성, 국민 정서까지 반영된 종합적인 결론이 될 수 있다.

따라서 안전하고, 값싸고, 탄소 배출 적은 우리 순수 기술의 원자력을 멈춰서는 안된다.

앞서 언급한 시민참여단의 최종 권고안은 시민참여형 조사로 진행되어 모든 국민이 이해하고 공감할 수 있도록 그 과정과 절차를 통해 결과를 도출했다는 데에 의의가 있다. 원자력에 대한 막연한 두려움에 탈원전이라는 극단적 선택을 한 것에 대해서도 재검토해야 하는 이유를 전 국민이 알게 된 계기가 된 것이다.

나는 이 공론화를 통해, 일반 시민의 자발적 참여로 구성된 양측이 민주적 절차에 따른 숙의의 시간을 통해 결론을 도출하는 과정에서 전문가들의 역할이 중요함을 깨닫게 되었다. 국가적 차원의 정책을 만들고 시행할 때 전문가들은 정치적 이념이 아닌 해당 분야의 전문지식을 토대로 충분히 국민을 이해시키고 설득할 책무가 있다는 것이다. '국가의 모든 정책은 국민을 향한다'는 명제에 공감하기 때문이다.

이번 공론화는 시민들이 정부 정책에 대해 상세하게 이해하고 정책에 대해 올바른 판단을 할 수 있도록 전문가와 이해 관계자, 일반 시민들이 함께 학습하고 토론하는 기회를 제공했다는 점에 큰 의의가 있다. 신고리

5, 6호기의 안전성 확보를 위한 노력들이 제대로 평가받지 못한 아쉬움이 컸지만, 공론화를 통한 공사 재개 결정이 매우 반갑고 기뻤다.

2

장소의 기억

국내 발전소 - 신월성1, 2호기 / 신고리3, 4호기 / 신한울1, 2호기

영감을 찾기 위한 기억

 직접 대상지 주변을 방문해서 그 지역의 특징을 찾고 자연의 바람, 소리, 온도 등을 느끼며 초기의 영감을 찾는 일은 의미있고 중요하다. 마치 탐정이 단서를 찾기 위해 하나라도 놓치지 않으려고 집중해서 돋보기를 들이대는 것과 같다. 오랜 기간 디자인을 해오면서 생각한 것은 디자인 방법을 통해 객관적이고 과학적인 프로세스를 중요하게 생각하고 그대로 따라가면 굿 디자인이 될 수 있지만 오히려 연결과 맥락에 의한 우연적이고 비 예측적 상황에서 발견된 좋은 아이디어가 꽃 피울 수도 있다는 사실이다. 과학자 아르키메데스Archimedes, BC287~212도 목욕탕에 들어가 물이 넘치는 것을 보고 '유레카'라고 외쳤고 뉴턴Isaac Newton, 1642~1727도 떨어지는 사과를 보고 만유인력의 법칙을 떠올렸다는 일화를 통해서도 알 수 있다. 중요한 것은 예감을 찾고 그 예감을 다른 아이디어와 연결

시켜야 새롭고 놀라운 연결이 일어날 수 있다는 믿음을 가져야 한다. 그래서 언제나 현장을 방문하여 직접 육안으로 주변의 식생, 토양 등을 관찰하고 바다와 대지의 기운을 받아 영감을 얻기 위해 여기저기에서 예감을 찾는 과정이 매우 즐겁고 행복하다.

신월성1, 2호기 원자력발전소

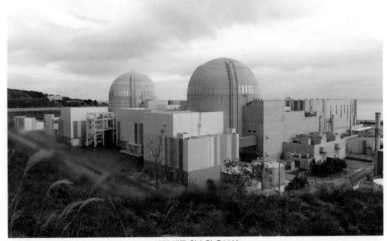

사진 제공 한수원 홍보실

신월성1, 2호기 원자력발전소는 경북 경주시 양북면 봉길리에 건설 예정되어 있고 기존 월성 원자력발전소는 경상북도 경주시 양남면 나아리의 북측에 있다. 전형적인 작은 시골 마을인 양남면과 양북면에 각각 다른 원자력발전소가 있다. 산과 바다를 접하고 있어 자연 경관과 지역성을 고려한 생활 환경 친화적 개념 적용이 수월하게 보였고, 특히 인근에 문무왕릉, 감은사지, 감은사지석탑, 기림사 등 신라와 통일신라 시대 문화유적지가 인접해 있어 관광 및 임시 방문객이 많아 지역교육과 문화관광 산업으로서의 가치가 매우 큰 곳이다.

2002년 당시 신월성1, 2호기 현장 모습 · 2002년 당시 현장 주변의 경관

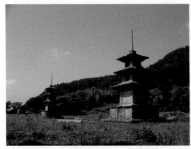

2002년 당시 신월성1, 2호기 현장 모습 · 2002년 당시 현장 주변의 경관

2021년 10월 감은사지 삼층 석탑

신월성1, 2호기 원자력발전소 일을 할 때가 2002년이었으니 거의 20년 전이다. 10년이면 강산이 변한다는 옛말이 있지만 2021년 가을에 방문한 감포쪽으로 가는 길 주변은 변했지만 변하지 않은 감은사지에 당당한 삼층 쌍탑이 반겨준다. 이런 기대감으로 경주가 자주 가고 싶은 곳이 되었다. 이 감은사지 삼층 석탑은 신문왕 2년에 세워진 탑으로 감포바다의 문무대왕릉과 연계해서 호국적인 사상과 통일 신라의 역량을 느끼게 하는 탑이다. 경주에 있는 삼층석탑 중에 가장 크고 디자인적으로 봐도 스케일에 맞는 전체적 비례감과 균형미가 참 아름답다.

신월성1, 2호기를 시작할 때 한수원 본사는 삼성동 한전 건물 안에 있었다. 여러 가지 협의할 일이 있으면 본사를 방문하곤 했는데 첫 중간발표 장소가 한전건물 1층에있는 회의실이었다. 현재 한전이 있던 부지는 현대자동차에서 인수하고 현대차GBC글로벌비즈니스센터가 들어설 예정이라고 하는데 삼성동을 상징하는 중요한 건물이었던 한국전력 본사는 이제 역사 속으로 완전히 사라졌다.

중간 발표는 3개 정도의 색채팔레트 대안을 가지고 하나의 팔레트가 결정되면 발전소 건물에 적용해서 최종디자인으로 제안하는 단계를 거친다. 한전 건물 1층 회의실에서 거의 100명 가까운 많은 인원이 참석해 매우 긴장되었다. 그날 터빈 채광창 설계를 '터빈 발전기 건물 자연채광 기본계획'이라는 제목으로 서울대 환경대학원에서 동시에 발표를 진행하였는데 서울대에서도 연구원들이 다수 참석하여 한수원 직원뿐 아니라 한기 관계자분들, 시공사 등 많은 인원이 모이게 된 것이다. 사실 이렇게 터빈 채광창 설계와 색채계획을 따로 나눠 발주한 것은 좋은 방법은 아니

다. 행태와 색을 분리하기보다는 통합된 개념의 설계를 추구하는 것이 디자인의 질적 가치를 높이기 때문이다. 서울대에서 완성한 창의 구조와 색채 계획이 건축적으로 조화롭고 완성도를 높일 수 있도록 최대한 노력하였고 신월성1, 2호기 이후에는 이러한 설계 방향의 필요성에 공감하여 하나의 과제로 통합되었다.

다시 원래 이야기로 돌아와서 발표 현장에서 한수원의 분위기를 처음으로 경험하게 되었다. 발표가 끝난 후 참석하신 한수원 임원분들 중 한분이 '나는 저게 좋아'라고 하시니 그것으로 결정되어버렸다. 우리가 추천한 안이 아니었고 너무 순간적으로 생긴 일이라 당황스러웠지만 결과를 바꿀 수는 없다는 것을 그 자리의 분위기에서 알 수 있었다. 신속한 의사결정의 장점도 있지만 많은 사람들이 모인 자리에서 다양한 의견을 듣지 못한 것은 아쉬운 일이었다. 지금은 한수원 분위기도 엄청나게 바뀌었고 현 사회적 분위기로도 상상할 수 없는 일이다.

새로운 배움의 기억

신월성1, 2호기는 한국 실정에 맞게 한국의 순수기술로 개발한 한국 표준형 원전OPR1000으로 미국의 기술을 빌어 건설됐던 기존 원전과는 달리 한국표준형 원전 기술의 완성된 모습으로 건설되었다. 일본 후쿠시마 원전사고 이후 지진, 해일과 같은 자연재해를 대비한 기능들을 보강하면서 건설기간이 10년이 걸렸다고 한다. OPR1000 해외 수출을 위한 참조 발전소로서 해외 수출의 출발과 동시에 APR1400에 대해서도 선도적인 역할을 담당할 의미있는 발전소이다. 신월성1호기는 2012년에 상업운전을 시작했다. 우리가 설계 용역을 끝낸 게 2003년 9월이니 이후 건설허가, 운

영허가를 거쳐 운전까지 거의 10년 지나 완성된 모습을 보게 된 것이다.

디자인만큼 중요한 게 시공인데, 시공 현장에서 발생하는 많은 문제들을 해결하는 과정에서 질적인 차이가 난다. 완공 이후 첫 방문했을 때 그림으로만 본 모습이 아닌 거대한 발전소에 실제 적용된 모습을 보니 정말 놀랍고 감격스러웠다. 무엇보다 디테일에 많은 신경을 쓴 것을 볼 수 있었고 그 시공 결과의 질이 매우 만족스러웠다. 특히 색이 바뀌는 패널 부위의 루바의 색을 똑같게 처리하지 않고 패널에 맞게 색을 바꿔 전체가 통일감 있게 시공되어 전체적으로 매우 조화로워 보였다. 사실 별거 아니라고 생각하고 한 가지 색으로 다 시공되었다면 전체가 누더기처럼 보였을 것이다. 그건 그 당시 현장 소장님의 섬세함과 열정의 결과라 생각하고 진심으로 감사드린다.

여러 번 갈 때마다 느끼지만, 이 신월성1, 2호기는 다른 발전소와 다르게 주위가 언덕으로 감싸져 있고 상당히 아늑하게 배치되어 있어 색채계획과 잘 조화되고 실제 지역주민과 직원들의 평판이 좋아 매우 만족스러웠다. 신월성1, 2호기 원자력발전소 프로젝트는 나의 첫 원자력 과제로서 배우는 자세로 열정과 겸손함을 가지고 일했던 것이 가장 기억에 남는다. 초심을 잃지 말자는 말이 있듯이 항상 처음이 갖는 의미가 있다. 이 일 이후로 원자력 발전 관련 일을 이렇게 많이 하게 될 줄 그 당시에는 몰랐지만 지금도 첫 경험의 기억이 생생하다.

신고리3, 4호기 원자력발전소

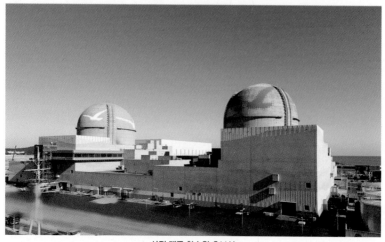

사진 제공 한수원 홍보실

　신고리 원자력발전소가 있는 울주군은 주변에 고리원전을 포함한 여러 기의 원자력발전소가 있는 곳이다. 한반도 동남쪽에 위치하고 있고 지역적으로 울산시 울주군과 부산 광역시 기장군의 경계에 위치하고 있어 양지역의 교차로 역할을 하고 있다. 산과 바다의 경관적 요소로 관광자원과 자연자원이 풍부해 부산과 울산의 휴식공간의 역할을 하고 있으며 특히 간절곶 해맞이 축제는 지역의 대표적 관광상품이다.

우리나라 원자력발전소는 대부분 동해바다에 위치하고 있기 때문에 현장 조사하면서 유명 관광지를 가보는 것도 힘든 연구 과정에서 받게 되는 큰 선물이다.

2021년 10월 간절곶

연구원들도 원자력발전소라는 엄청난 시설을 방문한다는 것을 흥미로워하고 휴가 외에는 이런 관광지를 찾기 어려운데 일을 하면서 지역 맛집도 가보고 새로운 지역에 대한 경험을 하는 것을 즐거워했다.

신고리3, 4호기 주변 경관분석을 위해 처음 방문한 간절곶은 우리나라에서 해가 가장 먼저 뜬다는 곳으로 새해 해돋이를 맞이하려고 많은 사람들이 모이는 곳이다. 간절은 '먼 바다에서 바라보면 과일을 따기 위해 대나무로 만든 뾰족하고 긴 장대인 간짓대처럼 보인다'는 데에서 유래된 지

명이라고 곶은 육지가 바다로 돌출해 있는 부분을 의미하므로 '간절곶'으로 부르게 되었다.[1] 확실히 유명 관광지답게 갈 때마다 뭔가 자꾸 달라지는 모습을 볼 수 있다.

특히 대형 소망 우체통이 인상적이었다. 지금은 여기저기서 희망 우체통을 볼 수 있는데 나는 이곳에서 처음 보게 되었다. 그때만 해도 지구안 어디나 이메일이나 문자 등 실시간으로 소식과 안부를 전할 수 있지만 다다를 수 없는 저 너머에 있는 그리운 사람에게 마음을 전하는 위안
의 우체통이라 생각했다. 또 한 가지 눈에 띄는 것은 바다를 바라보고 있는 여인과 그녀의 양손을 잡고 기대고 있는 아이들의 모습을 한 조각상이다. 분명 바다로 간 아빠가 무사히 돌아오기를 바라며 기다리는 가족의 모습이다. 인류 보편의 감성을 두드리는 의미있는 공간이다.

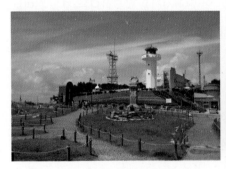

1 한국민족문화대백과사전 (간절곶(艮絶串))

이런 간절곶에 언제부턴가 대형 프렌차이즈 카페가 생기기 시작했다. 신고리5, 6호기 현장 방문을 목적으로 출장가서 간절곶을 방문했을 때가 기억난다. 1박을 하고 아침 일찍 바닷가 앞에 있는 카페에서 모닝커피와 토스트로 간단히 아침을 하려고 갔는데 그 시간에 오픈한 카페가 단 한 곳도 없었다. 일반 카페가 아니라 커피 전문점인데 아침에 열지 않은 것이 이상하고 매우 아쉬웠다. 지역의 특성상 낮부터 저녁 늦게까지 카페를 찾는 사람들이 집중된 이유겠지만 새 아침을 여는 해를 보며 탁 트인 간절곶에서 따뜻한 모닝커피를 마시고 싶은 사람들이 있다는 것을 말해주고 싶다.

신한울1, 2호기 원자력발전소

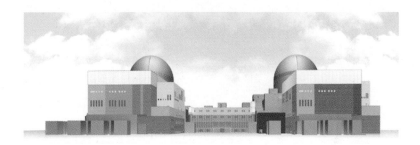

신한울1, 2호기 원자력발전소는 경상북도 동북단에 위치하며 동쪽으로는 동해를, 서쪽으로는 봉화면과 영양군, 남쪽은 영덕군, 북쪽으로는 강원도 삼척시를 접하고 있다. 성류굴, 백암온천, 덕구온천과 해수욕장, 불영사계곡 등 휴양지로 최적의 조건을 갖추고 있다. 기존 울진 원자력발전소와 인접하게 위치하고 있고 지역 주민들이 인근에 거주하고 있다.

처음 울진 현장을 방문할 때의 기억은 매우 특별하다. 사실 울진이라
는 곳이 지금도 서울에서 가기 참 멀고 힘든 곳이다. 승용차로는 강원도
강릉을 통해 남쪽으로 내려갈 수도 있고 내륙으로
가다가 동쪽으로 갈 수도 있다. 내륙으로 가던지
동해에서 내려가던지 어떻게 가도 시간이 오래 걸
린다. 얼마나 멀고 가기 힘든지를 실감나게 몸으
로 보여주는데 등 뒤로 돌린 양손을 위 아래로 보
내면 닿지 않는 곳이 울진이란다.

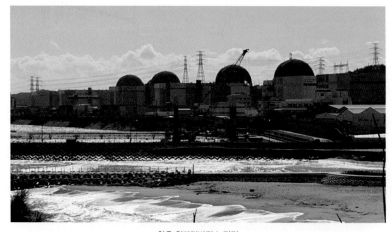

한울 원자력발전소 전경

지금은 길이 좋아져서 그때만큼 힘들지는 않지만 그때는 여러 방법을
고민하다가 포항에서 렌트카를 하고 올라가는 방법을 선택했다. 썩 좋은
선택은 아니었다. 포항에서부터 울진까지는 당시 길도 안 좋고 처음 가는
길이라 두 시간도 넘게 걸린 데다가 울진에 도착해서 저녁까지 먹고 나니
밤이 되었다. 한기에게 약속장소를 여쭤보니 활주로에서 만나자고 하신
다. 그때는 활주로가 비행장 활주로가 아니라 어떤 장소 이름인 줄 알았고

내비게이션도 없을 때라 물어물어 갔다. 그런데 갑자기 아무것도 없는 깜깜한 어둠의 공간을 혼자 달리고 있었다. 운전을 하는 나와 동승한 연구원 모두 너무 무서워 얼음처럼 굳어 버렸다. 별이 총총한 밤 하늘을 나는 듯한 아찔하면서 특별한 경험을 했다. 비행기 활주로에서의 만남, 그것도 한밤중에 왜 하필 그런 장소로 정했는지 얘기는 해주셨는데 그때도 지금도 이해할 수가 없다. 가끔 지난 얘기를 하며 웃을 수 있는 에피소드가 되었다.

프랑스 원자력발전소

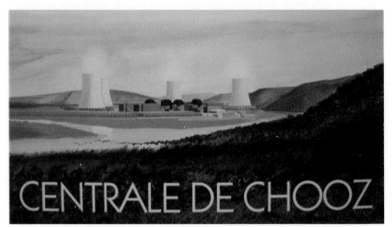

프랑스 건축가 클로드 파렌트 (Claude Parent)의 쇼(Chooz) 원자력발전소 스케치,
쇼 원전 홍보실 제공

프랑스 원자력발전소는 신한울1, 2호기 환경 친화계획을 위한 해외 사례조사를 목적으로 방문하게 되었다. 그동안 가까운 일본 원자력발전소는 대부분 가봤고 일본 후쿠시마 원자력발전소 사고가 난 지 얼마 지나지 않았을 때라 해외 어디건 플랜트 분야의 현장 견학을 가는 것은 매우 어려웠다. 어디를 가도 발전소 내부 방문 출입을 허가받기 어려운 상황이라 대안으로 다른 어떤 나라보다 원자력에 대한 국가적 차원의 전략이 특별한 원자력 강국인 프랑스 원자력발전소를 알아보게 되었다.

당시 2011년은 1월부터 1년 간 미국 휴스턴대학에서 안식년을 보내고 있을 때였다. 학교에서 떠나있는 상황에서 연구 프로젝트보다는 디자인 작업을 하고 싶었고 개인 전시도 계획하고 있었다. 해외에서 안식년 기간에 신한울1, 2호기의 연구 책임을 맡게 된 것은 참 감사한 일이나 여러 가지로 부담스러웠다. 그동안의 경험에 비춰보면 직접 만나 진행 상황을

직접 확인하고 토론하는 과정을 통해 점차 공감해가며 문제를 해결하는 디자인의 기본적인 방법으로 진행했는데 물리적 공간의 거리로 인해 연구의 질이 떨어지지 않을지 염려되었다. 일단 불편하지만 유, 무선으로 자주 접촉하며 최대한 빠르고 정확한 피드백을 주는 것으로 방향을 정하고 시작했는데 지금 생각하면 그것이 나에게는 최초 비대면 커뮤니케이션이었고 코로나19로 비대면이 일상화된 상황에서 자연스럽게 적응할 수 있었던 계기가 된 것 같다. 시공간을 초월한 제3의 공간에서의 언택트한 만남으로 프로젝트를 진행했다.

프랑스로 떠나기 전 U of H 대학의 건축전공 몇몇 교수들에게 프랑스의 원자력발전소 방문 계획을 전하니 후쿠시마 원전사고가 난 지 몇 개월 지나지 않았을 때라 매우 놀라워했고 꼭 살아서 돌아오라는 농담 섞인 걱정을 해 주었다. 연구원들은 서울에서 나는 휴스턴에서 출발했다. 파리 드골 공항에서 연구원들과 합류하고 첫 일정을 노장 발전소 방문으로 시작했다.

프랑스는 전체 발전에서 원전이 차지하는 의존도가 세계에서 가장 높을 뿐 아니라 원자력 발전을 국가 에너지 핵심 기저 전원으로 인식하고 잉여 전기를 유럽 다른 나라에까지 수출하는 원자력 강국이다. 특히 1970년대 오일쇼크로 안정적 전기 공급을 위해 원자력 발전을 국가적으로 발전시켜왔기 때문에 후쿠시마 원전사고 이후 선진국들을 중심으로 탈원전을 선택하는 상황에서도 흔들리지 않고 있다. 후쿠시마 원전사고 이후 원전 축소정책으로 프랑스는 2025년까지 원자력발전 비중을 50%로 줄이

기로 했다가 기후변화, 지구 온난화에 대처할 수 있는 에너지는 원자력발전이라고 판단하여 감축해야 하는 시기를 기존 25년에서 35년으로 10년간 늦추기로 결정했다.

그런데 2021년 10월 마크롱 프랑스 대통령이 '프랑스 2030' 계획을 발표하면서 소형 원자로, 전기차, 재생에너지, 반도체 등에 투자하는 계획을 발표했다. 이는 후쿠시마 원전사고 이후 축소하려던 원자력 발전을 다시 강화하며 저탄소 배출, 지구온난화 방지와 더불어 안정적 에너지 공급을 위한 국가 에너지 정책의 전략을 알 수 있다.

노쟝Nogent 원자력발전소

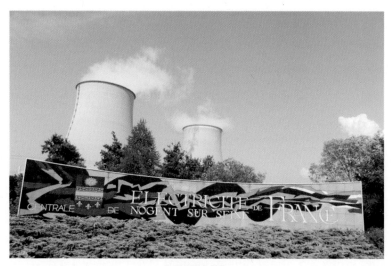

노쟝 발전소 입구

프랑스 노쟝 원자력발전소는 파리 남동쪽으로 120㎞ 정도 떨어진 노장슈르센Nogent-sur-Seine에 있고 가압경수로 PWR 2기가 운용되고 있으며, 1988년 2월과 89년 5월에 상업운전을 시작했다. 현재 파리 인근지역 연간 소비전력의 3분의 1에 해당하는 전력을 생산하고 있

다. 총 면적 100 헥타르hectares, 냉각탑 높이는 165mᴄ⁴¹피트에 달한다. 수변에 인접하고 있어서 자연환경과의 조화를 통해 자연을 훼손하지 않는 방향으로 발전소를 계획했다고 한다.

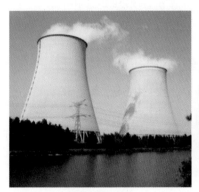

원자력발전소 전경

원자력발전소 전경

첫 방문의 설렘과 떨림

프랑스를 생각하면 흔히 화려한 패션과 파리의 에펠탑, 센강의 풍경 그리고 미술관과 아름다운 샹송의 멜로디 등 예술과 도시의 낭만이 살아있는 나라로 떠오른다. 이번 여행은 발전소가 위치한 곳이 도시 외곽이고 흔히 갈 수 있는 곳이 아니어서 새로운 장소에 대한 기대감이 컸다. 원자

력발전소 일을 하면서 이렇게 한 번도 가지 않은 곳을 가게 되고 낯선 풍경과 사람들을 만나는 기회를 얻게 되는 게 정말 감사한 일이다. 기대감이 설렘을 만들고 설렘은 새로운 열림을 준다.

북적거리는 드골 공항에 도착하자마자 바로 노쟝 원자력발전소로 출발했다. 가는 길의 창밖의 풍경이 이상하게도 매우 익숙하게 느껴졌다. 마치 어디서 본 듯한 친숙함에 스스로 놀라며 그 이유를 곰곰이 떠올려 보았다. 처음 보는 프랑스의 시골 풍경, 산, 나무, 들, 목장 그리고 평온한 농가의 모습들은 너무나 자연스럽게 한 폭의 그림이 연상되었는데 그건 바로 세잔의 풍경화였다. 우연인지 휴스턴대학에서 내가 대부분 보내는 곳이 건축 대학 안에 있는 도서관인데 그곳은 건축관련 서적뿐 아니라 예술 분야 전반에 걸쳐 양과 질적으로 엄청난 책이 소장되어 있다. 그곳에서 한국에서 보지 못한 훌륭한 작가들의 작품과 인생 이야기를 읽다 보면 아이 픽업해야 할 시간도 잊고 빠져들곤 했다. 마우리츠 코르넬리스 에셔 Maurits Cornelis Escher 와 르네 마그리트 René François Ghislain Magritte 그리고 폴 세잔 Paul Cézanne 등의 작가들의 새로운 작품과 예술세계에 관한 이야기를 보면서 또 다른 감동의 깊이를 경험했다. 특히 세잔에 대해 집중하고 있을 때였다.

세잔은 프랑스 후기 인상파 화가로 20세기 입체파에 큰 영향을 준 인물이다. 당시 인상파 화가들은 시간에 따라 변하는 빛에 매료되어 빛과 색을 중요한 예술 표현의 방법으로 썼다면 세잔은 물체의 본질에 관해 탐구했다. 세잔은 사과의 본질인 형태와 색을 표현하고자 다 시점으로 그렸다.

그는 자연을 단순화시킬 때 기하학적 모양으로 변하는 사실에 흥미를 느껴 자연을 원기둥, 구, 그리고 원뿔로 단순화시켜 보고 형태의 존재 자체를 차원 높은 가치라 생각하여 한 작품 안에서도 빛의 방향을 물체에 따라 다르게 그렸다. 빛에 따라 변하는 사물의 존재 인식이 중요한 게 아니라 이데아적 세계에 집중한 것이다. 이런 그의 관점이 사실적 그림에서 벗어나게 하고 추상 미술을 탄생시킨다. 입체파를 대표하는 피카소가 유일하게 인정한 화가가 세잔이고 그를 현대미술의 아버지로 불렀으며 야수파의 대표적 작가인 마티스도 세잔에게 큰 영향을 받았다. 프랑스 건축가이며 모더니즘 건축에 공헌한 르꼬르뷔제도 "원, 정사각형, 정삼각형 등과 같은 기하학적 원초적인 형태들이 가장 아름답고 훌륭한 형태이다. 우리가 명확하게 형태를 이해할 수 있기 때문이다."라고 했다.

우리나라 원자력발전소 건물들도 이런 '구, 원기둥, 육면체' 등의 원시적 기하학 형태이다. 즉, 가장 원초적이고 완전한 형태적 조형미를 갖고 있다는 뜻이다. 형태에 관한 이런 사고와 표현을 떠올리며 세잔의 그림과 연결시키면서 프랑스와 관련된 두 사람의 천재 작가를 생각하니 창밖 풍경과 더불어 가는 길이 지루하지 않고 매우 즐거웠다.

지역과 공존하는 원자력발전소

발전소가 위치한 노쟝슈르젠 근처에 오니 멀리 발전소 냉각 타워에서 나오는 수증기가 보이기 시작했다. 우리나라 원자력발전소와는 다르게 높은 냉각 타워가 먼저 눈에 들어왔고 허리가 살짝 들어간 원기둥 모양으로 우리나라 경주의 첨성대가 연상되었다. 신기한 것은 냉각 타워의 높이가 배경으로 보이는 산의 높이와 절묘하게 같게 보이는 것이었다. 일부러 맞춘 것인지 아닌지를 모르는 상황이라 자연을 거스르지 않는 조화로움이 느껴졌다.

발전소에 가까이 갈수록 그곳은 조용하고 너무나 평온해 보였고 발전소 옆을 흐르는 강이 인상적이었다. 그 강이 바로 파리 한가운데 흐르는 그 센강이라고 하는데 파리 시민과 노쟝슈르센 주민의 상수도원이자 노쟝 원자력발전소의 냉각 수원으로도 사용되고 있다고 한다. 발전소 냉각수로 사용된 물이 파리 시민들의 식수로 사용된다는 게 놀라웠는데 노쟝 원전 건설 초기에 반대도 있었지만 원자력 발전이 국가 발전의 원동력이 되고 있다고 생각하기 때문에 크게 문제는 없었다고 한다. 한국이나 일본 원자력발전소와는 다르게 냉각 타워가 형태로나 규모로 특별한 상징적 인상을 주었고 타워 위에서 나오는 수증기가 마치 하늘의 구름처럼 보여 전혀 거부감을 주지 않았다.

발전소에 도착해서 직접 안으로 들어갈 수는 없었지만 근처 홍보관 내부의 전시장을 둘러보고 담당자와 노쟝 발전소에 관한 여러 이야기를 들을 수 있었다.

노쟝 원전 건설 초기에는 방사능 오염을 우려하는 인근 지역 주민의 반발이 있었지만, 건설과 관리 등을 지역사회에 맡기고 문화를 발전시키기 위한 다양한 프로그램을 만들고 지원하며 꾸준히 설득했다고 한다. 노쟝 슈르센 지역사회와 발전소와의 관계에서 원자력을 통해 인근지역 주민들에게 막대한 재정지원이 이뤄지고, 80년대 말 원전이 가동된 이후 고용률이 향상되면서 실업문제가 해결되자, 프랑스 국내에서는 혁명적인 일로 평가되고 노쟝 원전이 설립된 이후 점진적으로 인구가 늘기 시작해 지금은 원전 건립 당시보다 2배 정도 증가했다고 한다. 지역 경제에 원자력발전소가 큰 역할을 했다는 것을 알 수 있다. 정부에서 원자력을 국가에너지원이자, 이산화탄소 배출을 줄일 수 있는 대안으로 생각하고 원자력을

통해 인근지역 주민들에게 교육, 문화,경제 등 많은 혜택을 준 결과이다.

원자력발전소에서 열을 식히고 센강으로 배출하는 물을 파리 시민이 식수로 사용하면서도 전혀 시비를 걸지 않는 것도 원자력 발전이 국가 발전의 원동력이 되고 있다고 생각하기 때문이라고 한다. 정부, 지자체, 주민들 간의 신뢰의 결과라고 생각된다. 노쟝 원전이 내는 세금을 지역산업 활성화에 집중 투자하고 있어서인지 지역의 삶의 질이 높아 보였다.

돌아오는 길에 마을에 들려 조그만 상점들에 들어가보니 관광객을 대상으로 하는 지역이 아닌데도 파는 물건들의 질이나 가격이 높았다. 그만큼 생활의 여유가 있음을 알 수 있었다. 책을 쓰는 동안 지난 프랑스 여행 사진을 다시 보게 되었다. 사진들 속에 다이안 레인이 주인공으로 나온 '파리로 가는 길'이라는 영화의 한 장면 같은 사진이 있다. 이런 곳에 자리를 깔고 피크닉을 즐기던 모습이 생각난다. 프랑스 남자들은 다 그렇게 낭만적일지 궁금하다.

노쟝 발전소 앞 센강

쇼Chooz 원자력발전소

쇼 원자력발전소는 프랑스 북쪽 샤르빌-메지에흐와 벨기에 사이에 있다. 초기 쇼A는 22년간의 운영기간을 거쳐 1991년 폐쇄되었고 쇼B는 현재 가동 중이다. 냉각탑에서 순환시키는 물의 양을 최소한으로 적게 사용하는 환경 친화적 방식으로 운영하고 있다고 한다.

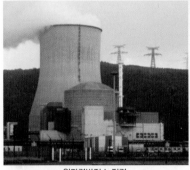

원자력발전소 전경 원자력발전소 홍보관

프랑스의 석유 위기 이후 대응 차원에서 원자력발전소에 대한 중요성
을 인식하고 EDF프랑스 전력 회사가 여러 건축가들을 모아 원자력발전소 설
계를 위한 그룹을 만들었는데 프랑스 이상주의 건축가인 클로드 파렌트
Claude Parent 1923~2016가 그룹을 이끌며 원자력발전소를 디자인하였다고
한다. 발전소를 단순히 전기를 생산하는 공장이라 생각하지 않고 경관의
중요성과 자연과의 조화를 고려하여 건축가들을 통해 아름다운 환경을
만들고자 하는 정부의 의지가 느껴졌다.

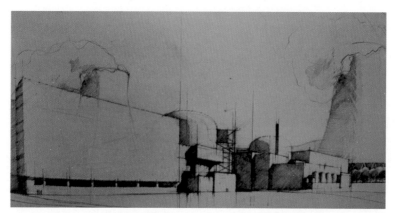

클로드 파렌트의 Chooz B 조감도, 자료제공: 쇼원전 홍보실

냉각타워 형태실험

클로드 파렌트의 Chooz B 입면스케치, 자료제공: 쇼원전 홍보실

클로드 파렌트는 원자력발전소를 설계하면서 주변 경관과 조화로운 방법을 찾는 것을 매우 중요하게 생각했다고 한다. 그가 정해 놓은 기준으로 설계되어 발전소 오는 길에 냉각 타워와 주위 산의 높이가 절묘하게 잘 맞은 이유를 알게 되었다. 그의 쇼 원자력발전소 스케치를 통해 발전소가 위치한 주변의 경관과 어떻게 조화시킬지에 대한 구상을 생생히 볼 수 있다.

안전을 최우선으로 하는 원자력발전소 설계도 최고의 건축가 그룹을 만들어 아름다운 경관을 고려한 마스터 플랜을 세우는 정부의 계획을 보면서 정말 프랑스답다는 생각을 했다. 이런 내용을 설명하는 담당자도 이 부분을 계속 강조하는 모습을 보면서 자국 원자력 발전에 대한 자부심이 보였고 프랑스가 인간의 삶 속에 자연과 예술을 얼마나 가치 있게 생각하는지를 다시금 느낄 수 있었다.

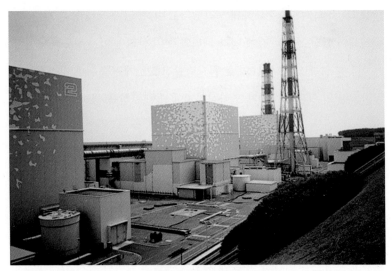

후쿠시마 제1원자력발전소

후쿠시마 제1원자력발전소의 기억

일본 원자력발전소 하면 먼저 후쿠시마 제1원자력발전소가 떠오른다. 2003년, 해외 원전 사례 첫 방문지가 그곳이었기 때문에 그 기억은 매우 특별하다.

지금은 사라져버린 후쿠시마 제1원자력발전소에 대해 어떻게 써야 할지 혼란스럽고 마음이 무거웠다. 아직도 끝나지 않은 고통의 시간을 보내고 있는 사람들과 스스로의 치유를 통해 천천히, 아주 느리게 회복해 가고 있는 대 자연의 사투를 생각하면 후쿠시마라는 이름을 떠올리는 것만으로도 마음이 무겁다.

2011년 3월 11일 규모 9.0 강진에 따른 쓰나미로 후쿠시마 제1원자력발전소가 폭발했다. 체르노빌 원자력발전소 사고와 함께 국제 원자력 사

고 등급 INES의 최고 단계인 7단계 Major Accident를 기록한 엄청난 재앙으로 기록되었다. 10년이 지난 현재도 원자로에서 방사성 물질이 공기 중으로 누출되고 있으며, 방사능에 오염된 방사능 오염수가 태평양 바다로 계속 누출되고 있다고 하니 피해는 현재까지도 이어지고 있다.

2011년 3월 11일 안식년 기간 중에 미국에서 CNN뉴스를 통해 나오는 사고 소식을 접했다. 알카에다에 의한 뉴욕 테러도 9월11일에 일어난 사고로, 우연이지만 11일 같은 날 일어나 그 악몽까지 기억나게 해서인지 미국 방송에서는 긴장과 안타까움으로 실시간으로 사고 현황을 보여주었다. 나도 엄청난 충격에 모든 일을 멈추고 방송에서 눈을 뗄 수가 없었다. 지진과 이어진 쓰나미로 건물이 무너지고 차들이 파도에 휩쓸려 가는 것을 볼 때만 해도 후쿠시마 원자력발전소가 이렇게까지 되리라 상상도 못했다. 그러나 점점 상황은 심각해져 갔고 후쿠시마 원자력발전소의 위험성에 관한 뉴스가 더 크게 나오기 시작했다. 그곳에는 후쿠시마 제1원자력발전소의 6호기 제2원자력발전소의 4호기 등 무려 10호기가 되는 원자력발전소가 집중되어 있으니 만약 폭발한다면 그 피해는 체르노빌 이상의 재앙이 될 것이 확실했다. 내가 직접 방문해서 본 발전소와 자연 그리고 사람들, 그 모든 것들이 어떻게 되었는지는 상상하고 싶지 않았다.

후쿠시마 제1원자력발전소 사고의 인과관계에 대해 깊이 생각해 보았다. 사고의 원인은 모두가 알고 있듯이 지진과 그로 인해 발생한 쓰나미였다. 쓰나미는 해안가에서 멀리 떨어지면 안전하나 지진은 어느 곳에서도 피할 수 없다. 이미 지진으로 송전탑들이 붕괴되었고 쓰나미로 발전소가 물에 잠기니 비상 전기도 다 끊어져 버렸다. '원전 멜트다운 위기의

88시간'[1]에서는 당시 사고를 88시간으로 나눠 자세히 보여주는데 전기가 끊어지니 현황 파악도 안 되고 아무것도 할 수 없는 상황이 나온다. 정말 답답하고 황당한 일이다. 전기 만드는 발전소에 전기가 없다니….더구나 이런 긴박한 상황에 말이다. 내가 알고 있는 일본은 일상 생활에서 지진에 철저하게 대비하고 훈련하는 나라로 알고 있었는데 바닷가 바로 코앞에 있는 원자력발전소에 지진과 쓰나미에 대한 대비가 이리도 허술했다는 게 이해되지 않았다.

학교에서 지리 시간에 일본이 환태평양지진대에 속해 있어 화산이나 지진 등의 활동이 잦은 편이라 이른바 '불의 고리ring of fire'라고 불린다고 배웠다. 실제로 미국 캘리포니아와 멕시코에서 지진이 많은 이유도 같은 지진대에 있기 때문이다. 일본에 지진이 자주 일어난다는 것은 모두가 알고 있고 실제로 자주 일본을 다니면서 규모가 작은 지진을 여러 번 경험했다. 사례조사로 일본의 여러 발전소를 알아보는 중 매우 이상한 것은 지진의 위험에 대한 두려움이 있는 일본에 54기가 되는 원자력발전소가 가동 중이라는 사실이었다. 근본적 사고의 원인은 지진의 위험이 항상 있는 일본에 이렇게 많은 원자력발전소가 지어진 것이다. 이 사실만으로 후쿠시마 원전사고는 이미 예견되어 있었다고 본다. 이 부분에 대해 이시바시 가쓰히코고베대학 도시안전센터교수는 1997년에 잡지 『과학』에 발표한 논문 「원전 지진재해-파멸을 피하기 위해」에서 이미 도카이 지진에 대비하자고 일관되게 경고를 했다. 그는 대지진이 방아쇠가 되

[1] NHK가 5년간 500명이 넘는 사고 당사자를 취재하고 사고 당시의 증언을 모아 만든 드라마

어 지진재해와 원전사고가 복합된 대재해를 불러일으킬 위험성을 지적하고 그것을 원전 지진재해라고 이름지었다.[2] 1기의 대 폭발이 다른 원자로의 폭발로 이어질 수 있다는 대재앙의 경고이다. 일본에서 이해관계에 따라 이시바시 가쓰히코의 의견을 무시하고 폄하하는 사람들도 있지만 결국 사실이 되었다.

만약 이분의 원전 지진재해 가능성을 공감했다면 일본에서의 원자력발전소 건설과 그에 대한 대비는 달라졌을 것이다. 그러나 그게 결코 간단치 않으며 약 40여 년 전 일본의 원자력 발전을 추진했던 지도자계층의 과학적, 재정적, 정치적으로 큰 연결 고리가 있음을 알게 되었다.

이 책을 쓰는 동안에 태가트 머피R.Taggart Murphy가 쓴 『일본의 굴레』라는 책을 읽게 되었다. 단순히 제목만으로 이 책의 내용이 궁금해서 읽게 되었는데 '굴레'라는 단어에서 풍기는 느낌은 내가 일본을 처음 방문했을 때의 혼재된 일본 사회를 표현한 딱 그것이었다. 영어로 'Shackles'는 족쇄, 구속과 같은 뜻이다. 일본을 구속하고 있는 족쇄가 무엇일까?

저자는 일본에서 40년 살면서 쓰쿠바대학에서 국제정치경제학 교수로 재임하다 은퇴한 미국인이다. 일본 경험의 총합을 통해 서로 연결되어 있는 일본 사회의 문제들을 외부인과 내부인의 이해를 겸비한 저자가 통찰력있게 바라보고 있다. 그는 복잡하고 이해하기 힘든 현대 일본 사회 현상들에 대해 역사적 배경을 통해 연결 고리들을 해독할 기회를 얻었다고 한다. 일본에 관한 일들을 따로따로 떼어서는 설명되지 않고 긴 역사 속

2 탈원전의 철학, 사토 요시유키, 다쿠치 다쿠미, 도서출판 b

에서 그 맥락을 찾아 연결해야 한다고 말하고 있다. 그는 일본에 별 관심 없는 전 세계 사람들에게조차 이목을 집중시킨 사건이 바로 2011년 3월 11일 후쿠시마 원전사고라 말한다. 순식간에 삶이 산산조각 난 수만 명의 보통 일본인들이 보여준 영웅적인 행동과 인도주의에 감탄하며, 원전 뒤에 가려진 내막에 대한 뉴스를 보며 무섭고도 무자비한 에너지원에 종속된 관료사회 지도층에 대한 비판을 통해 일본의 모순을 지적하고 이것은 단순히 현재의 문제가 아니라고 말하면서 과거 일본의 역사를 통해 지금의 일본이 어떻게 구속되었는지를 말하고 있다.

세계에서 유일하게 피폭을 경험하고 지진이 발생하는 나라에 원자력 발전소를 지은 여러 역사적, 정치적 연결 고리들을 내가 언급하는 것은 적절치 않다. 다만, 일본 여러 지역의 원자력발전소를 다니며, 일본의 보통사람들이 책임감 있게 자기 일을 열심히 하면서 안전을 기본으로 지역사회를 존중하고 자연과 조화시키고자 노력하고 있는 모습을 보았다. 이 사람들은 평범하고 묵묵히 자기 일을 열심히 하는 사람들이다. 그들은 원자력의 안전성을 지역사회에 알리고 주변 환경을 고려한 친환경적인 발전소 건설을 실현하고자 오랜 시간 꾸준히 노력한 선량하고 모범적인 사람들이다. 그러나 이런 엄청난 재앙 앞에 가장 큰 피해는 바로 그들과 지역주민들에게 돌아갔다. 내가 후쿠시마 제1발전소에서 만난 사람들 중에 분명히 후쿠시마 50인[3]이 있었을 것이다.

3 후쿠시마 제1원자력발전소 사고를 배경으로 만든 영화 제목

다시 나의 이야기로 돌아와서, 2003년 10월 당시 그들이 전해준 발전소 외관 디자인에 대한 소중한 내용들을 적어가며 그들을 기억하고 싶다. 뿐만 아니라 그동안 여러 지역의 일본 원자력발전소를 방문해서 얻은 환경친화적 관점에서의 디자인방향에 대한 내용들을 자세히 이야기하고자 한다. 자기 일을 열심히 한 사람들이 친절하게 전해 준 이야기들이다.

　　그동안 일본 원자력발전소를 3차례 방문하였는데 첫 방문은 2003년 10월 후쿠시마 제1, 2호기와 카시와자키가리였으며 두 번째는 2007년 12월 히가시히도리, 오나가와, 하마오카 원자력발전소였다. 세 번째이며 가장 최근인 2018년 6월에는 후쿠이 현의 오히와 타카하마 원자력발전소 주변 지역을 방문했다. 후쿠시마 원전사고 이후 일본 원자력발전소 사례조사는 큰 인내심이 필요했다.

1차 사례조사 2003년 10월
후쿠시마 제1원자력발전소

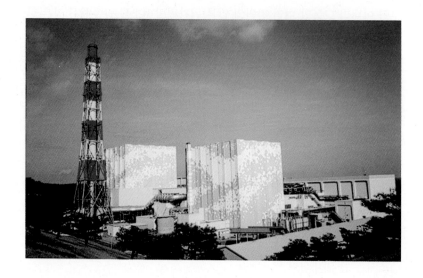

　도쿄 전력 후쿠시마 제1원자력발전소는 후쿠시마현과 니가타현을 합쳐서 세 곳에 있는데 그중 후쿠시마 제1 원자력발전소가 가장 먼저 건설, 운전된 발전소이다. 도쿄에서 북쪽으로 약 250Km, 태평양과 접한 후쿠시마현 후타바군에 위치하고 있으며 동경에서 소비하는 전력의 40%를 담당하고 있었다. 도쿄에서 대부분 소비하는 전력을 이곳에 건설하는 것에 대한 주민 반발이 커서 설득의 어려움을 겪었다고 한다. 총 6개 호기로 되어 있고 2개 호기가 건설 예정이었으나 사고 이후 취소되었다.

　당시 연구소에서는 일본 원자력발전소를 대상으로 실제로 방문 가능한지를 여러모로 알아본 결과 도쿄전력 후쿠시마 원자력발전소와 카시와자키가리를 방문할 기회를 얻었다. 출장 기간은 2003년 10월 26일부터 10월 31일까지 5박 6일간 다녀왔다. 지금은 상상도 할 수 없는 일이지만

운이 좋게도 발전소 내부 방문 허가까지 받게 되었고 뜻밖의 주제어실까지 들어가서 운전원들까지 만날 수 있었다. 이런 일이 가능하게 된 것은 과거 도쿄전력 제1후쿠시마 발전소 및 제2발전소 건축계획 및 외장계획에 참여했던 Aitel Corp.의 무라마쓰Yutaka Muramatsu 부장도시바 IPS사 원자력 기획부 근무을 알게 되어 그분이 중간에 연결을 해 주셨기 때문이었다. Aitel Corp. 는 도시바 원자력의 자회사로 계획 플랜트의 기기배치계획, 건물계획, 내진계획, CAD를 이용한 배치 계획 등을 담당했던 기술자가 많이 있는 곳이며 이분과의 면담을 통해 외부색채 계획을 포함한 전체 환경 색채계획의 동기와 콘셉트 등 폭넓은 정보를 얻게 되었다.

디자인 내용

우리나라 원자력발전소의 원자로 건물은 가압형경수로PWR로 돔 구조 같은 반원형 형태인데 반해 일본 대부분의 원자력발전소는 비등수형경수로BWR로 사각 박스형이다.

후쿠시마 제1원자력발전소 디자인의 기본계획방향은 '21세기로의 창조-아름다운 후쿠시마', '아름다운 지역 신명소 후쿠시마' 등이다. 지역사회를 만들기 위하여 적극적으로 노력하는 자세와 진정한 풍요로움을 실감할 수 있고, 새로운 생활의 장으로서 세계의 모델이 되는 후쿠시마현의 구상을 의도하고 있다. 무려 10기나 되는 원자력발전소가 있는 후쿠시마인지라 지역과의 공생·친목을 중요하게 생각하고 일본의 에너지라인의 핵심으로 존재하는 발전소가 지역의 명소가 될 것을 기대하고 있음을 알 수있다.

원자로에 적용된 블루와 화이트의 배색은, 경관미를 나타내는 태평양

의 '푸른 바다'와 '맑은 하늘'을 표현하고 있고 또한 추상적인 무늬는 '부드러움', '친밀함', '아름다움'을 표현하고 있다. 전체의 독창적이고 대담한 디자인은 사람들에게 꿈을 주고, 21세기를 예감하게 하면서, 동시에 지역의 심벌로서 발전소를 홍보하는 의도가 있다.

현 도장색의 특징은 하늘, 바다, 호수, 하천의 색상인 블루를 기조로, 삼림이 풍부한 자연과 마을, 커다란 가능성을 품은 대지 등 현에 있는 다양한 자연을 의미하며, 조화를 이루면서 크게 발전해 가는 모습을 표현하고 있다. 자연의 그린은 나뭇잎을 태양빛에 비춰볼 때와 같은 투명감이다. 특히 봄철 어린잎의 초록처럼 화려하지 않은 부드러움이 보여지는 색이다. 일본 발전소 외관은 콘크리트의 내구성을 이유로 색을 칠하는데 10년 마다 재도장을 한다고 한다.

하얀 무늬의 패턴 디자인 이미지는 보는 사람의 자유로운 이미지를 상상하게 한다. 보는 사람에 따라 푸른 하늘에 떠 있는 구름, 바다의 빛나는 흰 파도, 공중에서 춤추는 벚꽃, 갈매기 떼, 회유하는 물고기 등을 연상하기도 한다. 그 당시 안내인이 보는 사람이 어떻게 느끼던 자유로운 상상을 하게 한다며 나에게 어떤 느낌이 드냐고 묻길래 모서리의 입체감이 코알라 얼굴처럼 보인다고 했더니 처음 듣는다며 재미있게 웃었던 기억이 난다. 사고 이후 언론에 나오는 후쿠시마 제1원자력발전소 현장을 볼 때마다 그 친절했던 가이드의 얼굴이 떠오른다.

후쿠시마 제2원자력발전소

후쿠시마 제2원자력발전소는 후쿠시마현의 태평양연안, 후타바군 도미오카정에 위치하고 있다. 1982년 4월에 1호기의 영업운전 개시, 그 후 1987년 8월에 4호기 영업운전을 개시하여 운영되었으나 제1원전 사고 이후 폐쇄 논의를 거치다 2019년 7월 20일 후쿠시마 제2원자력발전소 4호기 모두 폐로가 되었다.

후쿠시마 제1원자력발전소를 다녀오고 나서 바로 제2발전소를 방문하니 가장 인상 깊었던 것은 조경이었다. 방문객, 지역 주민에게 친밀감을 주고자 한 것인지 발전소를 방문한다는 생각은 전혀 들지 않게 입구에서부터 마치 공원으로 들어가는 인상을 받았다. 정확한 식물 이름은 기억나지 않지만 큰 브로콜리처럼 생긴 것이 넓은 면적에 재배되고 있었고 타

친근한 원자력발전소 만들기 115

조를 발전소 야드에서 키우며 발전소 홍보에 활용하고 있었다. 타조와 알을 활용한 다양한 교육활동생태체험, 알 위에 그림그리기, 전시회 등을 하고 있는 발전소로 친환경적이고 문화적인 다양한 체험 프로그램을 운영하고 있다는 것을 알 수 있었다.

후쿠시마 제2원자력발전소

이 발전소를 방문했을 때는 비가 많이 오고 흐린 날씨라 정확한 색을 측색하기 어려웠지만 하늘과 바다와 발전소의 외관 색이 습기 가득한 공기 속에 하나로 보였다. 후쿠시마 제1호기는 자연스러운 패턴이 특징이라면 2호기는 기하학적인 줄무늬로 질서있는 대비가 특징적으로 보였다.

현장을 직접 방문해서 보고 배운다는 것은 여러 가지 이로운 점이 많은 데 그중 하나가 실무자들을 만나 그들의 이야기를 생생하게 들을 수 있다 는 점이다. 특히 후쿠시마 제2원전을 방문했을 때 홍보 관련 담당 직원이 직접 나오셔서 자세한 이야기를 해 주셨고 처음 원자력발전소의 환경친 화적 디자인을 시작하게 된 시점이라 개인적으로도 크게 도움이 되었다.

발전소에서 그동안 지속적으로 주변 지역 및 국민들에게 원자력의 안 전성과 필요성에 대하여 홍보활동을 해왔지만 발전소의 시설 자체는 기 술을 위한 기능 우선으로 건물규모_{높이, 면적, 구조}가 결정되므로 견학자 등의 방문객에게 친밀한 발전소 이미지를 주는 데 어려운 면이 있다고 한다. 그래서 원자력발전소라는 기능 우선의 시설을 고객에게 친밀한 발전소 로 만들기 위해서, 시각적 매력을 끌어내기 위해 외관 색채계획을 중요하 게 생각하고 있으며 후쿠시마현에서는 '후쿠시마현 경관조례'가 있어서 건축물 높이, 건축면적에 따라 현에 신고를 하게 했다. 현에서는 자연경 관의 보전을 우선한 컬러로 브라운 계통을 장려하고 있다고 전해 주었다. 1998년 '후쿠시마현 경관조례'에 따라 색채 계획이 제안되었다.

발전소 계획 시 기능적인 문제로 형태보다는 색에 신경 쓰고 방문객, 지역 주민에게 친밀감을 주는 것을 중요하게 생각하고 있었다. 외관 색채 기본방향은 사계절 동안 지역적 친밀감과 따뜻함을 느끼게 하고 깨끗한 에너지 자연과의 공생을 기본 콘셉트로 하고 있다.

발전소 전체 디자인 방향은 지역에 친밀하고, 부드럽고 따뜻한 발전소로 정하고 이를 기초로 외관 콘셉트를 '깨끗한 에너지, 자연과의 조화와 공생'으로 정했다고 한다. 원자력발전소라는 특수성 때문에 기능 및 물적 방호의 관점으로 건물은 육중해지고 창이 없는데 디자인으로 통일과 변화의 균형감을 갖도록 했다. 평행선을 기본으로 한 스트라이프 패턴은 적당한 변화와 전체의 질서를 느끼게 하는 표정을 만들어내도록 하였다. 이러한 조합은 깨끗한 에너지를 만들어내는 심장부인 원자로 격납용기를 변형되게 보이게 함과 동시에 '삼림이 우거진 산, 빛나는 물이 샘솟는 강, 생명감 넘치는 웅대한 바다'를 가진 후쿠시마의 아름다운 자연의 매순간 변화하고 약동하는 자연(산의 음영, 물의 흐름, 잔물결)을 표현한 것이라고 한다.

　　운이 좋게 후쿠시마 제2발전소에서는 발전소 외부 견학뿐 아니라 MCR까지 들어가 볼 수 있었고 홍보관에 들어가서 자세한 설명을 들을 수 있었다. 후쿠시마 제1원자력발전소 사고로 이 제2발전소까지 폐로가 되었다니 그곳에서 친절하게 맞아주셨던, 자기 일을 열심히 하신 분들이 기억난다.

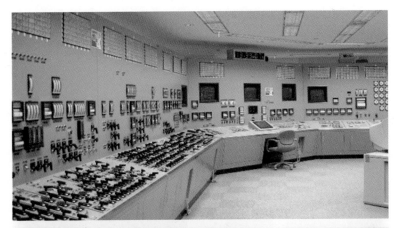

카시와자키가리와 원자력발전소

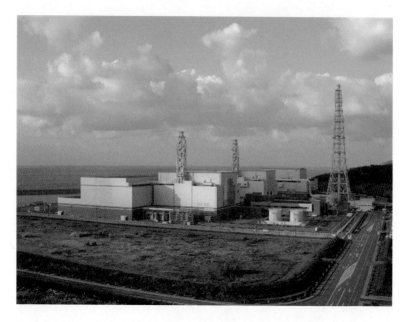

　카시와자키가리와는 총 7개의 플랜트로 구성되어 있는데 1-4호기는 카시와자키시에 위치해 있고 5-7호기는 주로 가리와촌에 위치하고 있다. 용량 821만 2천KW로 세계 최대의 원자력발전소이고 620만m²로 도쿄 디즈니랜드의 5.5배에 달하고 주변은 소나무 숲으로 둘러싸여 있다.

　1978년부터 1997년까지 10년에 걸쳐 건설되었는데 지역특성상 암반으로 건물이 깊게 묻혀있다. 개방적 원자력발전소가 목표이고 발전소 이미지 개선 및 관람시설 견학과 내방객을 배려한 소 주제공원이 설치되어 있다. 주변의 자연 식생과 보행로를 활용한 발전소 전망대가 설치되어 있는 것이 인상적이었다.

디자인 특징

이 발전소는 카시와자키 지역과 가리와 지역의 차이로 두 그룹으로 나누어 계획이 되었고 방문객에게는 개방적인 인상을 주도록 계획되었다. 계획의 기본 방향은 '일본해의 푸른색과 자연의 그린을 조화, 기술과 자연의 조화, 친밀감을 주는 발전소'로 되어 있다.

1-4호기는 하늘, 바다의 이미지로 선진성, 깨끗함을 상징한다. 외벽 바탕색인 화이트그레이는 푸른 바다와의 대비색으로 식별력을 높이기 위해 선택하였다. 수평라인은 하늘과 바다의 광활함을 표현하고 파랑은 일본해의 거친 파도를 상징한다. 5-7호기는 산림의 이미지를 강조하였으며 외벽 바탕색은 베이지 계열로 흙색, 자연색을 표현하였고 라인컬러는 채도가 낮은 그린으로 지역의 삼림을 상징하여 표현하였다.

1호기

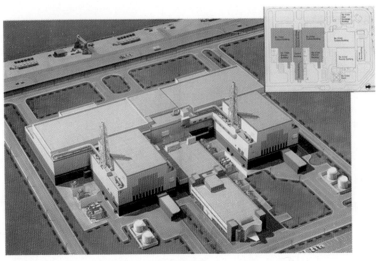

6, 7호기

2차 사례조사

신고리3, 4호기 환경 친화 계획을 위해 2번째 일본 원자력발전소 사례 조사를 가게 되었다. 1차 조사 대상지였던 후쿠시마 원자력발전소1, 2호기를 2003년에 방문했을 때는 발전소 외부뿐 아니라 MCR까지 들어갈 수 있었지만 미국 뉴욕 911 테러 이후 발전소 같은 국가 산업 기반 시설 내부 견학이 전면 중지되었다. 우리나라도 마찬가지로 발전소 어디를 가던 안전과 보안에 대한 경계가 강화되었다. 발전소 내부 견학은 어렵다고 판단해서 채광창 디자인과 건축물 외관 사례조사를 위한 도쿄 현지 조사를 함께 시행하기 위해 접근성을 고려한 도쿄 주변 발전소 홍보관을 방문하기로 하였다. 큰 기대를 안 했지만 연구를 위한 방문 목적과 궁금한 것을 미리 이메일로 보내서인지 현지에서 매우 친절하고 자세한 정보를 얻었다.

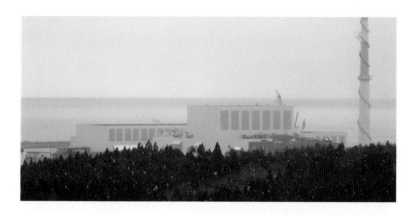

　히가시도리 원자력발전소 1호기는 도쿄전력에서 운영하고 있고 비등수형 타입BWR 원자력발전소이다. 2005년 12월 상업운전을 개시하였고 부지 약 358만㎡, 전기출력은 110만KW로 아오모리 현의 75% 전력을 충당할수 있는 양이라고 한다. 주요 건물 해발 약 13m의 장소에 설치, 지진력에 견딜 수 있도록 설계되었고 주변환경과 조화를 이루는 색채계획, 지역의 특성이 반영된 색을 발전소의 주된 색채로 사용하였다. 관람객을 위한 디자인 요소와 적용사례로 홍보관의 마스코트로서 핀란드 요정 'Tonttu'를 캐릭터로 하여 주민들에게 친근하고 자연친화적인 이미지를 주고 있다.

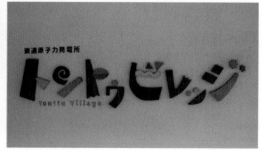

원자력발전소 건설의 마스터플랜 방향

발전소 건물의 반은 아래로 썬큰된 형태로 건물높이 37M, 가장 높은 곳이 111M이다. 습지 지대로 지반이 약해 철근 콘크리트를 깊이 매입하여 건축되어 있다. 해안선에 인접해 있어, 자연환경과의 조화를 최대한 고려하고 자연을 최대한 훼손하지 않는 방향으로 부지를 계획하였으며 최대한 나무를 깎거나 베지 않으면서 건물형태가 자연과 조화될 수 있도록 배치하였다. 발전소의 외부재질은 콘크리트 외벽으로, 색채계획은 주변 환경을 고려하여 주조색은 따뜻한 베이지 계열이고, 보조색인 밝은 블루 계열은 아오모리 현의 색이 적용되었다.

조경이나 테마파크, 원자력 정보센터, 문화센터 설치 등 홍보관 3층의 전망대와 지하 1층의 원자력 정보센터로 구성되어있다. 핀란드의 숲 속의 요정 캐릭터 'Tonttu'를 이용하여 홍보관을 'Tonttu Village'라 하고, 주민들에게 자연친화적이며 친근한 이미지로 접근, 이와 관련된 관광상품을 개발하여 원자력 발전에 대한 홍보를 위해 친근하게 다가가려는 노력이 보였다.

히가시도리 홍보관

일본 원자로의 설계방식과 안전을 위한 대비로 히가시도리 1호기에는 발전소에 창문이 없으며, 채광은 실내조명에 의존하고 있다. 사무동에만 창문이 있는데 이는 철저하게 방사능 유출을 막기 위한 3대원칙1-중단한다, 2-차갑게 한다, 3-덮는다에 입각한 것이라고 한다. 이것이 히가시도리에만 적용되겠는가?

오나가와 원자력발전소

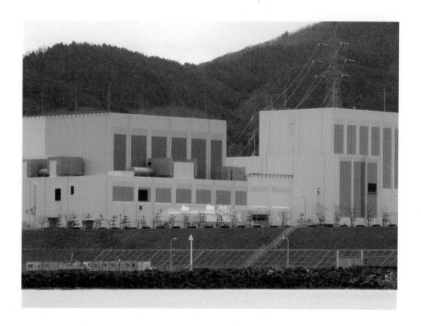

히가시도리에 이어 오나가와 3호기의 홍보관을 방문하여 관장님과 안내인으로부터 발전소 건축 및 외장설계와 디자인에 대한 정보를 얻었다. 이 발전소는 2002년 1월 상업운전을 개시하였다. 원자로 건물을 중심으로 터빈 건물, 서비스 건물 등으로 구성되었고 주요 건물은 해일 대책의 일환으로 건축기준법의 3배의 지진력에 견딜 수 있도록 설계되었다. 국

립공원으로 지정된 곳에 위치하여 자연과 조화를 이루는 형태와 색채 디자인을 전개하였고 발전소에 대한 이미지 개선을 위하여 지역 주민을 초청하여 과일나무, 야채 등을 발전소 내에서 수확하는 축제와 같은 이벤트를 정기적으로 진행한다고 한다.

색채디자인의 콘셉트는 자연과의 조화를 고려한 색채계획으로 국립공원지역의 특성을 살려 주변경관을 해치지 않으면서 친근감과 자연스러움을 줄 수 있도록 하였다. 주조색인 엷은 녹색과 베이지색은 가장 자연스럽고 환경에 융화될 수 있는 색으로 주변경관과 조화를 이루어 원자력발전소에 대한 거부반응을 최소화시키는 효과를 주고 있다. 보조색은 짙은 갈색으로 평범할 수 있는 건물의 외관에 변화를 주고 주조색과 어울리는 색상을 사용함으로써 발전소의 이미지를 더욱 부드럽게 하는 효과가 있다.

주민 또는 방문자에 대한 홍보 방법

PR센터에서 판넬과 모형을 통해서 정기적인 설명회를 진행함으로써 원자력발전소의 원리와 시설에 대해 교육하고 있으며 사과, 복숭아, 무, 야채 등을 재배하여 이를 지역 어린이들이 수확하는 이벤트를 진행하여 친근감을 조성하고, 발전소가 안전하다는 인식을 심어 주고 있다.

캐릭터를 이용한 홍보 방법으로 당고피쉬Dango Fish: 1cm정도 크기의 인근지역에서 서식하는 물고기를 캐릭터화하여 '작은 생명도 소중히 하자'는 콘셉트로 시설의 안정성과 환경 친화적 이미지를 알리며, 주민과 방문자에게는 친근한 이미지를 전달하는 노력을 지속적으로 하고 있다.

이러한 캐릭터 관련 상품 개발로 홍보 효과를 기대하며 정기적으로 지역정보를 포함한 발전소 관련 신문이나 인쇄물을 제작하여 정기적으로 배포하고 있다. 홍보관을 통하여 발전소 내의 상황과 방사능 관련 현황을 실시간 방송하여 안전한 발전소를 알리고 지역 주민에게 안심하게 생활할 수 있도록 안내하고 있다. 지역사회와의 상생의 노력이 느껴졌다.

하마오카 원자력발전소

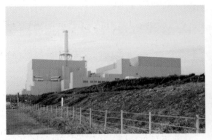

　하마오카 원자력발전소는 시즈오카현의 최남단 해안에 위치 하고 있다. 엄격한 내진 조건으로 설계된 하마오카 원전은 도카이 지진의 진원 지역에 건설되기 때문에 한층 견고한 구조를 갖추고 있다.

　중부전력의 하마오카 원자력발전소 홍보관을 방문하여 발전소 소개 및 디자인 전반에 관한 마스터 플랜 및 색채계획에 대하여 들을 수 있었다. 발전소 앞쪽으로 사구가 펼쳐져 있는데 바다쪽에서 발전소를 볼 때 건물이 사구의 지형 선을 따라서 자연스럽게 연결될 수 있는 형태로 디자인 하였고, 색상 또한 최대한 토양의 색깔에 가까운 색상을 사용하여 자연안에 자연스럽게 동화될 수 있도록 디자인되었다. 지역의 특산품인 땅콩의 이미지를 사용하여 캐릭터로 사용, 친근한 이미지를 심어 줄 수 있도록 노력하고 있다.

하마오카 원자력발전소의 색채계획 특징

　발전소가 위치한 하마오카 사구는 영화의 배경으로 나올 만큼 경관이 아름답고 도쿄 근교로서 유명한 온천관광지와 뮤지엄, 박물관 등이 위치하고 있어 관광객들에게 많이 알려진 곳이다. 따라서 주변 환경과의 조화를 고려한 계획으로 1호기부터 5호기 모두 같은 색채를 사용하여 눈에 띄

지 않게 하였다. 기본적으로 다른 발전소와 마찬가지로 원자로나 터빈의
채광창은 없고 채광은 100% 인공 조명에 의존하고 있다.

발전소 전체 부지는 바닷가 쪽으로 형성된 해안선을 따라 자연스럽게
연결되는 형태로서, 건물과 구조물의 외부 색채 또한 모래 색을 그대로
사용하였다. 발전소가 건설된 해변을 따라 형성된 사구의 색을 반영하여
바다에서 보면 사구 위에 발전소가 올라와 있는 것처럼 보이는 효과를 주
어 최대한 주변 경관에 조화가 되도록 색채 계획을 한 것을 볼 수 있다.

주민 또는 방문자에 대한 홍보 방법

원자력발전소에 대한 지역 주민의 반응은 여전히 거부감이 있는 사람
도 있지만, 발전소에서도 정기적으로 이벤트를 열어서 지역주민을 위한
홍보 또는 교육을 하고 있다고 한다. 운행정지 상태에 있는 1, 2호기의 상
황을 알리기 위해 각 마을에 미리 알려 신청을 받아, 주민들을 초청하는
방법으로 정지된 이유와 원인을 보여주어 주민들이 불안감을 갖지 않도
록 하고 있다. 지역 케이블 TV를 통해 원자력발전소의 발전현황과 방사
능 정보를 실시간 방송하고 있다고 하니 정확한 상황에 대한 정보를 알리
고 지역 사회를 존중하는 노력을 느낄 수 있다.

캐릭터 개발을 통한 주민 친화도 중요하게 생각하는데 UU유유라는 지
역의 특산물인 땅콩의 이미지를 이용하여 개발한 캐릭터로 원자력 발전
의 기본 원료가 되는 우라늄의 원소기인 'U'를 따서 이름을 'UU'라고 지
었다고 한다.

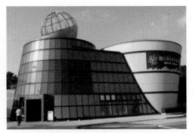

하마오카 원자력발전소의 캐릭터 '유유' 하마오카 원자력발전소 홍보관

캐릭터를 통해서 주민에게 친근한 이미지로 다가가고 각종 홍보물과 홍보용 상품에 캐릭터를 적용함으로써 원자력발전소의 이미지를 긍정적으로 유지하는 데 큰 역할을 하고 있다.

3차 사례조사

원자력발전소의 친환경적 설계계획은 지역의 자연, 생태적 환경을 고려한 환경 친화의 상징적 개념뿐만 아니라 지역 주민, 직원들의 생활과 밀접한 관련이 있는 직접적인 생활 환경으로 접근해야 한다. 원자력발전소 주변의 지역민들에게는 주거와 경제활동의 중심이며 생존과 직접적으로 관련된 곳이기 때문에 원전의 안전성에 대한 신뢰감을 줘야 한다.

공론화를 통해 사회적으로 많은 관심이 집중된 신고리5, 6호기 발전소의 환경 친화를 목적으로 한 3차 해외 사례조사는 후쿠시마 사고 이후라 발전소 인접 지역과 주민들에게 어떤 변화가 있었는지 궁금했다. 그리고 우리나라와 같은 가압수형경수로PWR라 기대되었다.

오히 원자력발전소

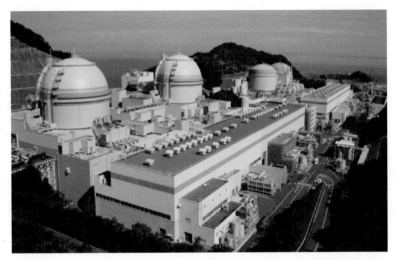

오히 원자력발전소

오히 원자력발전소는 일본 후쿠이 현 오히 정에 있고 발전소 전체 부지 면적 188만㎡ 면적에 가압수형경수로PWR 원자로 4기가 있다.

오히1, 2호기는 2017년 12월 22일 폐로가 결정되었고 2018년 3월 1일 운전종료되었다. 3, 4호기만이 가동되고 있는데 각각 정격 출력이 118만KW로 1기당 발전용량으로는 간사이 전력 최대이다. 발전소 부지가 국립공원에 속하며 주변이 아름다운 자연에 둘러싸여 있어, 환경보전 대책을 적극적으로 추진하고 있으며 주변의 자연환경 및 토양색 등 어촌지역 전통가옥의 특성이 반영된 색을 발전소의 주된 색채로 사용했다. 해안선에 인접해 있지만, 발전소 배후 및 주변이 높은 지형으로 둘러싸인 듯한 독특한 마스터 플랜이 특징이다.

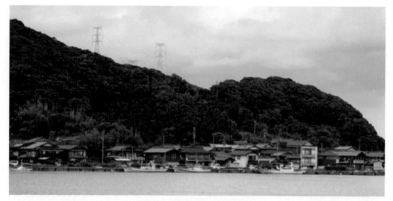
오히 원자력발전소 주변 지역 경관

　2020년 12월 일본 법원이 오히 원자력발전소 3, 4호기에 대해 설치
를 허가한 정부 결정을 취소하라는 판결을 내렸다. 일본 NHK는 2011
년 동일본 대지진 때 후쿠시마 제1원전 사고로 새로운 규제 기준이 마련
된 이후, 법원이 정부의 원전설치에 처음으로 제동을 건 판결이라고 보
도했다. 보도에 따르면 오히 원전 3, 4호기는 2017년 5월 원자력규제위
원회 심사에서 합격 판정을 받았으나 오사카 지방재판소는 후쿠이현의
주민들이 "대지진에 대한 내진성이 불충분하다"며 원자력 규제위원회를
상대로 제기한 원전설치 취소청구소송에서 "설치 결정을 취소하라"는 판
결을 내렸다. 원자력규제위원회의 원전 설치 허가를 사법부가 취소한 것
은 2011년 후쿠시마 제1원자력발전소 사고 이후 처음이다. 후쿠시마 제
1원전 사고로 새로운 규제 기준이 도입된 이후 처음으로 원전 설치에 제
동이 걸린 셈이다.

이런 결과를 보며 후쿠시마 사고를 경험한 일본인들이 원전을 위험 시설로 인식하고 있으며 특히 지역주민 입장에서는 지진에 대한 확실한 안전 장치 없이는 설치를 허락하지 않겠다는 강한 의지를 보여준 것이라 생각된다.

홍보관 엘가이아 오히(LGAIA OHI)외부

오히 원자력발전소 부지 안으로 들어가는 것은 어려워 근처 홍보관을 통해 정보를 얻었다. 오히 발전소 전시관은 에너지의 미래, 지구의 미래에 대해 다양한 체험형 디지털 콘텐츠를 중심으로 어린이부터 어른까지 모두가 즐기면서 배우고 발견할 수 있는 박물관의 기능도 갖추고 있다. 신감각의 영상체험이 가능한 버츄얼 시어터 가이아THEATER GAIA에서는 에너지 및 과학, 3D영상으로 제작된 원자력발전소 견학뿐 아니라, 지역의 전통 축제에 대한 홍보 영상 등 다양한 콘텐츠 상영을 통해 지역의 문화적 이미지를 강조하고, 볼거리를 소개하는 지역 홍보관으로서의 기능을 하고 있다.

타카하마 원자력발전소

타카하마 원자력발전소는 후쿠이 현의 서쪽 끝에 있고 간사이 전력에서 운영하고 있다. 발전소 부지면적 235만㎡로 가압 경수로형PWR 원자로 4기가 있다.

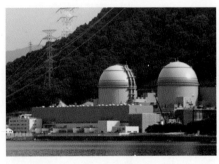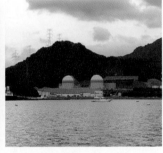

배수의 안전성과 우수성에 대한 실증 실험 후 터빈의 증기로 데워진 온배수를 이용하여 전복·소라를 양식한다고 하니 지역 주민과 밀착된 발전소라는 것을 알 수 있었다. 실제로 발전소 주변 발전소 수온이 높아 열대 물고기들이 살기에 좋은 조건이다. 후쿠이 현의 서쪽 끝에 있는 우치무라 반도에 위치하여 반도만의 자연 지형을 최대한 살려 아름다운 자연환경을 보존하고 조화시키는 충분한 배려가 느껴졌다. 발전소 건물이 주변의 지형에 둘러싸인 듯한 독특한 배치형태가 특징이며 무엇보다 주변의 자연경관이 너무 아름다워 가고 오는 길뿐 아니라 조사로 머무르는 시간도 전혀 지루하지 않았다. 발전소 형태도 PWR이고 발전소가 강하게 노출되지 않아 자연과 조화되는 발전소를 볼 수 있었다.

발전소 근처에 있는 타카하마 발전소 홍보 및 전시관을 방문했는데 ELDOLAND를 외부에서 봤을 때 입구는 마치 열대우림 식물원처럼 보였다.

이곳은 1호기가 운전을 개시한 1974년 당시의 상황을 영상자료와 함께 전시하여 원자력 발전 산업의 역사와 지역의 발전사를 알리고 있으며 열대우림을 테마로 하는 체험전시 특성에 맞추어 건물 전체가 유리 구조로 설계되었다. 원자력 발전에 관한 다양한 자료를 자유롭게 열람할 수 있는 라이브러리 코너 등 다양한 콘텐츠를 통해 안전성과 친근함을 확보하고 있다. 전기 사업과 에너지에 대한 이해, 지역 활성화와 공생을 목표로 하고 있으며 수족관, 지구 과학, 자연, 에너지, 문화를 테마로 한 빅 사이언스 파크이다. 모든 연령층을 대상으로 보고, 만지고, 즐겁게 이해할 수 있는 체험형 전시관으로 전기 사업과 에너지에 대한 이해와 지역 활성화와 공생을 목표로 하고 있는 전시관 지역 주민에게 친근하게 개방된 홍보관이다.

　　내부의 트로피컬 원더는 열대우림을 재현한 체험형 온실 환경과 자원을 생각하는 시설로 어린이를 위한 교육공간으로 활용하고 있고 사이언스 원더는 체험형 과학 전시 시설로 미래 과학과 에너지에 관한 전시를 하고 있다. 아톰 프라자에서는 아름다운 자연, 그리고 원자력 발전 입지 지역인 타카하마에 대한 자랑을 보여주고 있으며 와카사 스퀘어에서는 풍부한 자연환경의 와카사만 각지의 풍토, 역사, 전통, 문화를 소개하고 있다.

2018년 6월, 가장 최근에 다녀온 발전소이기도 하고 나는 이곳에서 특별한 경험을 했다.

오히와 타카하마 원자력발전소가 있는 곳은 후쿠이현으로 일본 혼슈의 중, 서부 오사카 북쪽에 있다. 서울에서 바로 가는 비행기가 없어서 간사이 공항에 내려 렌트카로 후쿠이까지 가게 되었다. 일본 대도시로 다니면 지하철이나 버스로 다니게 되는데 이번 여행에서처럼 지방 소도시로 가면서 차를 이용하니 편하기도 하고 일본 지방의 색다른 매력을 느낄 수 있어 즐거웠다. 고속도로 휴게소에서 경험한 지역의 음식과 문화는 여행의 즐거움을 더해주었다. 후쿠이현의 오바마시를 지나가게 되었는데 실제 미국 대선에서 경합일 때 후쿠이시에서 오바마를 응원했다는 재미있는 얘기도 들을 수 있었다.

친근한 원자력발전소 만들기

타카하마 발전소는 가는 길도 매우 아름다웠지만 평범한 어촌마을로 보이는 매우 조용한 곳이었다. 특이하게도 아무리 기억을 해 봐도 사람이라곤 만난 적이 없는 것 같다. 일을 마치고 근처 숙소에 들어가니 기대보다는 깨끗하지 않아 불편함이 있었지만 바로 앞 바다 경치가 너무 아름다워 그 모습에 빠져들었다. 이상한 기운을 처음 느꼈다. 다음날 아침에 떠나기로 한 약속 시간에 로비에서 만나기로 하고 각자 방으로 가서 쉬었다. 일찍 일어나 산책 삼아 뒷산으로 올라갔는데 6월 초여름의 청량함과 시원한 바람의 기운에 이끌려 숲속 깊은 곳으로 자꾸 들어가게 되었다. 이상하게도 멈출 수 없었고 그 바람이 이끄는 대로 가고 있었다. 바다가 보이는 끝까지 왔나 싶었는데 갑자기 일본 산사에 흔히 있는 작은 사당이 보이고 주홍색 부적들이 바다 아래로 줄에 매달려 있는 것을 보게 되었다. 정신을 차리고 급히 돌아와서 내가 좋은 곳을 발견했으니 떠나기 전에 다 같이 가보자고 했다. 다시 갔던 길을 똑같이 돌아가 보니 바람도 없고 그 기운도 느낄 수 없었다. 헛것을 본 것 같은 착각이 들었다. 묘한 기분이었다.

모든 일정을 마무리하고 일행들은 서울로, 나는 도쿄에 있는 아들을 만나러 갔다. 도착하자마자 그날 밤 어머니의 부고를 듣고 서둘러 서울로 왔다.

3

사람들의 기억

주민친화를 위한 설문조사로 만난 사람들

신월성1, 2호기 원자력발전소 환경친화의 방향을 생활환경 친화로 정하고 그중 주민 친화는 지역주민의 요구 반영이 필수적이라는 생각이 들어 주민 대상으로 한 설문 조사를 하게 되었다. 사실 너무 순진하고 용감한 결정이었다. 발전소 부지 주변인 양남면 나아리와 양북면 봉길리 일대 지역주민 110명, 월성 원자력발전소 직원 80명을 대상으로 2003년 10월 1일부터 15일간 설문조사를 실시하였다. 지역 주민들에게는 참여를 유도하여 신축 발전소에 대한 관심과 긍정적 이미지를 갖도록 하며 근무자들에게는 근무환경에 대한 의견 수렴이 목적이었다.

월성 원전이 있는 양남면 나아리는 이미 한수원 사택과 학교 등 직원과 가족의 생활환경과 상업 시설들이 풍부하여 경제활동이 활발한 지역이나 양북면 봉길리는 전형적인 시골 마을 같은 지역이라 양쪽은 양극화된 모습을 볼 수 있다. 양북 주민들은 신규 발전소가 건설되면 양남보다

더 좋은 시설과 환경 그리고 지역 경제 활성화를 기대하고 있지만 반면에 또 원자력발전소가 인근에 건설되는 데 따른 불안감과 불만도 크다는 것을 알게 되었다.

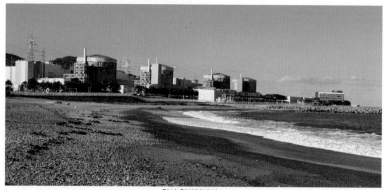
월성 원자력발전소

최근 신월성1, 2호기가 있는 양북면을 지나가 보았다. 새로운 주민 시설이 많이 생겼고 확실히 전보다는 활력이 있어 보였다. 그러나 새로 신축된 주민 편의시설들이 보였는데 주변 경관과 전혀 어울리지 않은 모습이었다. 사실 설문조사 때 주민 자치센터나 도서관, 운동시설을 지어달라는 것은 당연하게 들렸지만, 아파트를 지어달라는 요구는 의외였다. 아파트가 가진 생활의 편리성에는 공감하나 산과 바다가 인접해있고 최고의 자연경관과 감은사지와 대왕암의 역사 문화유적이 풍부한 이 지역에는 대도시 어디가나 볼 수 있는 복제된 고층 아파트는 이 지역의 주거유형과는 어울리지 않는다는 생각을 했다. 경주만의 독특한 라이프스타일을 만들 수 있는 다양한 주거방식을 연구하면 경제적으로나 사회, 문화적으로 매우 가치있는 결과가 나올 것으로 보인다. 이 이야기에 관해서는 경주의 특성화나 혁신 방향에 대해 이야기하며 뒷장에 자세하게 쓰고자 한다.

다시 원래 이야기로 돌아오면, 주민 참여의 목적은 좋았으나 이런 의욕과 취지가 무색하게 연구소 연구원들과 대학원생과 함께 방문조사를 실시하는 데는 많은 어려움이 있었다. 원자력발전소 얘기만 나오면 목소리를 높이면서 비난과 요구사항을 마구 전달하는 주민들이 많아 학생들이 어떤 봉변을 당할까 매우 걱정스러운 상황도 있었다. 여학생들 개인이 일일이 지역주민 한 사람씩 질문지를 주고받는 형식이라 그 얘기를 다 듣느라 시간도 너무 오래 걸리는 데에다 설문에 참여하면 답례하고자 준비해 온 양말 가방을 메고 다니는 모습이 학생들에게 미안하기도 해서 다른 방법을 찾아야 했다. 어떻게 할까를 고민하는 중에 마침 근처 초등학교 건물이 눈에 들어왔다. 바로 학교에 들어가 교장 선생님을 찾아가 이번 일의 취지와 내용을 설명해 드리고 도움을 요청했다. 어찌 보면 무례하게 보일 수 있는 상황이었는데 다행인 것은 교장 선생님 아드님이 연세대학교에 다니는데 같은 신촌에서 왔다고 반겨주시며 30장 정도를 교사들을 대상으로 조사해 주셨다.

지금은 그 교장 선생님 성함은 기억이 안 나지만 친절하게 도와주신 교장선생님께 다시 한번 감사드린다. 이후에는 이 경험을 통해 주민 개인을 만나지 않고 은행, 우체국, 동사무소 등 공공기관을 찾아다니며 설문을 마무리하였다. 정말 어려운 일임을 체험했다. 그러나 원자력발전소를 건설하는 초기 과정에서 주민들을 직접 만나 의견을 경청하는 과정은 매우 어렵지만 보람있는 일이었다.

이러한 힘든 과정을 통해 얻은 설문결과는 긍정적이었다. 주민들은 살고 있는 지역을 쾌적하고 전통이 살아있고 자연 환경이 좋은 문화, 휴양지로 인식하고 있으며 자연과 조화로운 발전소 외관 이미지를 원하고 있는 것으로 조사되었다. 더불어 발전소의 안전성 확보와 문화, 복지시설 확충, 교육시설 확충 등도 요구하였다. 또한 근무자들은 발전소의 단조로운 색과 거대한 콘크리트 구조에 대해서는 부정적이며 외관 계획 시 희망하는 이미지는 자긍심을 느낄 수 있는 편안하고 조화로운 분위기와 무엇보다 쾌적하고 편안한 근무환경을 원하고 있는 것으로 조사되었다.

설문조사는 연구의 신뢰도를 높이는 데 중요한 역할을 하고 설문지는 연구조사과정에서 조사목적에 맞는 유용한 자료를 수집하는 수단이며, 이를 통해 얻어진 자료를 분석하여 결론에 반영하는 중요한 부분이다. 그리고 연구자가 세운 가설을 검증하는 역할을 하는데, 이렇게 민감한 이슈에 대해서는 이해관계에 따라 큰 차이가 날 수 있어 조심스럽게 접근해야 한다는 사실을 알게 되었다. 설문조사가 연구에 긍정적 영향을 주는 것은 확실하지만 이후 지역주민을 대상으로 하는 설문조사는 다시는 하지 않았다.

신고리 3, 4호기 입찰

첫 원자력 과제인 신월성 1, 2호기 원자력발전소 환경친화계획에서 색채 중심의 환경 친화 계획에 대해 근본적인 고민하게 되었다. 다시 원자력발전소 일을 하게 된다면 환경친화의 근본적 개념을 연구해서 적용해 봐야겠다는 생각을 하게 되었다.

그로부터 약 5년 후 입찰공고가 나와서 다시 일할 기회가 왔다. 사실 입찰이라는 과정은 참여 업체가 금액을 적어 내서 그 기준에 근접하게 적어 낸 곳이 낙찰되어 일을 하게 되는 시스템인데 저가 입찰도 아니고 그 계산법이 잘 이해가 되지 않았다. 그 당시 연구소에서 행정을 맡은 연구원 선생님이 10개의 금액이 적힌 종이를 주며 이 중 교수님이 원하시는 걸 아무거나 적어내라고 한다. 참 쉬우면서 어려운 일이다. 금액 하나 적고 오는 데 여러 명 갈 일도 아니라 생각해서 혼자서 가는데 그 부담이 매우 커서인지 당시 용인 한기 본사로 가는 길도 여러 번 놓쳤다. 한기 회의실에 도착해서 들어가니 한 업체에서 미리 와서 열심히 계산기를 두드리고 있었다. 그 모습이 대단히 전문적으로 보였지만 나는 10개의 숫자만을 뚫어지게 보고 있을 수 밖에 없었다. 정말 어떤 금액을 적어 내야 할지 매우 고민스러웠다. 일단 중간에 있는 금액을 적어 냈는데 그때까지도 내 앞의 남자분은 계속 계산기를 두드리며 마지막까지 최선을 다하는 모습을 보였다. 결과는 유찰이라고 하

며 다시 적으라고 한다. 이건 또 무슨 일인지 영문도 모르지만 다시 하나를 골라야 되는 상황이 된 것이다. 이번에는 어차피 10개 중 하나를 써야하니 가장 높은 금액을 적어 냈다. 결과 발표를 하는데 우리가 낙찰됐다고 부르는데, 순간 기쁘기도 하고 정말 황당했다. 정말 장님이 문고리 잡은 것 같은 심정이었다.

계약차 한기를 다시 방문했을 때 PM께서 어떻게 그 금액을 계산했는지 물어보시면서 우리가 최고 가격 기준에 근접해서 된 거라 예상보다 계약 금액이 올라갔다고 하시는데 솔직히 그게 무슨 말씀인지 그때도 답할 수 없어 그냥 웃었다. 지금도 알 수 없다. 10개 예상 가격을 적어주신 연구소 행정 선생님의 능력이 놀랍다.

신고리 5, 6호기 인간중심 원자력발전소 주제어실MCR

• 주제어실 자문의 배경과 목적

그동안 원자력발전소 외부 환경 친화계획을 수행해 왔지만 주제어실에 대한 설계자문을 요청받기는 처음이었다. 이번 일은 주제어실 설계를 위한 분야별 전문가들이 모여 협력해야 가능한 중요한 일이다. 원자력발전소 주제어실은 발전소 운영에서 중추적 역할을 담당하는 개방형 사무공간이다. 주제어실을 통해 발전소 핵심 시설인 원자로가 운영되니 그 중요성은 말할 필요가 없다. 주제어실 공간은 안전을 위해 원자력발전소 운영에 필요한 인간-기계 인터페이스 시스템 관계에 있어서 인간이 기계를 감시, 판단, 조작이 가능하도록 각 시스템 구성 요소가 합목적성, 기능성에 입각하여 배치되어야 한다. 따라서 주제어실은 통합된 공학기술이 다수의 시스템과 긴밀하게 연결된 복합 시스템 환경으로 고도의 안전성이 요구되는 특수공간이라고 할 수 있다.

자문 배경을 보니 APR1400 최초 설계인 신고리3, 4호기 주제어실 환경설계에서 층고가 높은 상태의 철판에서 울리는 미세한 소음의 진동을 개선했음에도 불구하고 집중력 있게 일해야 하는 운전원들에게 방해되는 것이 가장 큰 문제가 되었다. 신고리 3, 4호기의 주요설비들을 그대로 유

지하면서 편리하고 기능적인 작업환경, 시각적 피로도 경감과 소음 저감 등의 인간중심 설계개선이 목적이다.

따라서, 주제어실의 문제해결을 위한 설계의 목적은
- 자문단에 의한 객관적이고 과학적인 설계와 평가를 통해 최적의 주제어실 환경 설계를 구현함으로써 발전소 안전성, 쾌적성을 확보하는 것이고
- 첨단화, 선진화된 주제어실을 만들고자 환경설계를 중심으로 색채, 조명, 음향 등의 요소를 통합하고 휴먼 팩터를 고려한 최적의 환경을 설계하는 것을 주목적으로 하였으며
- LED조명 등 인테리어 관련 최신 디지털 기술 기반 환경디자인을 고려하고 인간공학 측면의 물리적 환경 개선과 감성공학 측면의 심리적 안정감을 위한 디자인 설계를 통해 휴먼 에러를 최소화 시킬 수 있는 인간에 적합한 design for human use 새로운 환경 디자인 도입이다.

• 최고의 자문단 구성
이러한 고도의 특수한 원자력발전소 주제어실 자문을 위해서는 전문성을 갖춘 팀 구성이 우선이다. 위의 설계 목적에 부합하기 위해서는 음향설계, 조명설계, 인테리어 환경설계, 색채, 인간공학 등 총 5분야의 전문가가 협력해야 성과를 얻을 수 있는 일이다. 사실 이런 일을 연구 책임이 되어 주도해서 한다는 것이 몹시 부담스러웠고 무엇보다 자문단 구성을 직접 해야 한다는 것이 어려웠다. 일단 상단을 꾸려야 했다.

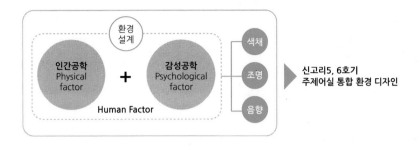

'인접 가능성'이란 말이 있는데 둘러싸고 있는 환경에서 가능성을 발견하라는 것이다. 이 이야기는 스티븐 존슨Steven Johnson 이 쓴 『탁월한 아이디어는 어디서 오는가Where Good ideas come from』에 나오는 말로 세상을 변화시킨 혁신은 서로 연결되어 있으며 좋은 아이디어는 연결을 통한 융합, 재결합의 과정에서 새롭게 진화한다는 내용을 담은 책이다. 인접 가능성의 낯설고도 아름다운 진실은, 우리가 그 경계를 탐험할수록 경계가 커진다는 것이다. 인접 가능성은 만물의 현재 상태의 가장자리를 맴도는 실체가 없는 미래의 일종이자 현재가 그 모습을 새롭게 만들어낼 수 있는 모든 방법을 보여주는 지도다.[1]

이 말대로 나를 둘러싼 주변 경계의 여러 전문가들을 떠올려 보았다. 조명설계는 국내 최고의 조명회사인 비츠로의 고기영 대표님께, 환경설계는 건축설계사이며 겸임교수이신 박흥준, 황승준 교수님께 부탁드렸다. 감사하게도 모두 흔쾌히 참여해주셨다. 인간공학은 오랫동안 원자력발전소 주제어실 연구를 해오신 금오공대 차우창 교수님께서 맡아주셨다. 마지막 한 분야인 음향이 남았는데 나의 인접에서는 찾을 수 없어서

1 탁월한 아이디어는 어디서 오는가, 스티브 존슨, 한국경제신문

그 경계를 넘어야 했다. 여기저기 수소문해보니 서울대 기계공학과의 강연준 교수님이 우리나라 음향분야의 전문가라는 것을 알게 되었다. 연락처를 받자마자 바로 전화를 드리고 지금 당장 학교로 찾아뵙겠다고 하고 서울대 연구소로 달려갔다. 한기에서도 팀 구성만 되면 바로 착수해야 하는데 적합한 전문가를 찾지 못해 시간이 지연되고 있는 상황이라 직접 가서 설득해야겠다고 판단했다. 가는 내내 원자력발전소 일을 몇 개 수행했다는 이유로 전문분야인 원자력발전소 주제어실이라는 특수한 환경 설계의 연구책임을 맡게 된 것이 부끄러워서 잘 설명할 수 있을지 고민되었다. 더구나 약속장소인 서울대 음향 및 진동 연구소에 직접 들어가보니 건물 전체 한 동이나 되는 연구시설 및 규모에 압도되어 더 기가 죽었다.

그러나 직접 만나 자문의 내용을 설명해 드리니 예상과 다르게 그 자리에서 너무나 쿨하게 흔쾌히 승낙해 주셨다. 더구나 연구소 여기저기를 보여주시면서 자세히 설명해 주시는 모습에 신뢰감이 느껴졌고 일이 잘 될 것 같은 예감이 들었다. 퍼즐의 마지막 조각을 찾아 맞춘 기분이었다.

• **협력의 힘**

죄수의 딜레마란 얘기가 있다. 나는 이 게임이론을 『이기적 유전자 Selfish Gene』라는 책을 통해 처음 접했는데 저자인 리차드 도킨스Richard Dawkins 1941~ 는 세계에서 가장 영향력 있는 과학자이자 진화 생물학자로 유전자의 눈으로 진화론을 설명하고 있다. 흥미로운 것은 저자 서문에 제목에 대한 고민을 쓰면서 훌륭한 대안으로 '협력적 유전자'를 생각했다고 한다. 이 제목은 역설적이게도 정반대로 들리지만, 이기적인 유전자 사이의 협력에 대해 중점적으로 논하고 있다. 협력적 유전자는 이기적 유전자

로 자연 선택되어 왔다는 것이다. 책을 읽어보니 이기적 유전자의 의미는 결국 나의 유전자를 보호하는 협력적 유전자이다.

죄수의 딜레마를 보게 된 또 한 권의 책은 하버드 대학교의 수학과 및 진화 생물학과 교수인 마틴 노왁Martin Nowak의 『초협력자SuperCooperators』라는 책으로 이기와 이타, 배신과 협력 사이의 갈등으로 가득한 삶이라는 게임에서 이기심을 거스르고 어떻게 경쟁 대신 서로 협력하게 만들 수 있는지를 탐구하는 책이다. 협력이 최초의 박테리아 세포에서부터 다세포 생명체를 거쳐 우리 인류와 인류가 지닌 언어, 도덕, 종교, 민주주의 등 복잡한 사회적 행동을 낳은, 40억 년 지구 생명의 역사에서 가장 창발적이고 건설적인 힘이며, 지구상의 그 어떤 종보다도 우리 인간이 협력의 힘을 가장 잘 활용할 줄 아는 존재, 바로 초협력자라는 새롭고 도발적인 주장을 내놓는다.[2]

우리 팀은 경쟁관계가 아니므로 협력을 넘어선 초협력까지는 아니더라도 나는 이 책들의 내용을 통해 협력의 힘을 믿게 되었다. 정치학자나 경제학자가 아닌 과학자가 한 얘기니 협력의 이점에 대해 신뢰할 만하다. 죄수의 딜레마란 결국 배신과 협력에 관한 이야기인데 결론은 두 사람이 협력하면 각자보다 더 큰 이익을 얻게 된다는 것을 과학적으로 증명했다. 디테일한 내용들은 훨씬 복잡하고 변수가 많지만, 딜레마에 빠지지 않고 협력하는 카드가 결국 모두에게 이익이란 걸 알게 되었다. 일하는 과정에 예민한 문제가 생기기도 하고 오해로 아슬아슬한 경험도 있지만 서로에

2 출처: https://sciencebooks.tistory.com/255 [ScienceBooks]

대한 존중과 배려심으로 잘
마칠 수 있었던 프로젝트였
다. 드림팀이란 이런 거다.
게임 이론의 핵심적 가치를
통해 나도 협력의 힘을 믿
고 자문단 내부의 협력뿐

아니라 한기, 한수원을 포함하여 서로가 서로에게 협력자가 되게 하는 방
법을 찾기로 했다. 부족한 연구 책임자가 할 수 있는 선택이다.

• 운전원 대상 설문조사

신고리3, 4호기부터 주제어실의 디지털 환경 시스템 구축으로 디지털
화가 원자력발전소 설계의 주요 방향이 되었다. 컴퓨터 기반의 주제어실
에서는 제어계통과 안전계통 등으로부터 수집된 많은 데이터가 프로그
램을 통해 처리되어 운전원에게 제시되고, 운전원에 의한 조작을 전달하
여 원자력발전소의 각 설비가 제어되도록 하며, 동시에 필요한 정보를 저
장하는 등 대부분의 기능들이 모두 컴퓨터에 의해 이루어지는 공간이다.

이는 곧 주제어실 공간이 양적·질적으로 변화하는 계기가 되었으나 강
도 높은 지능집약형 근무환경으로 운전원의 인지적, 신체적 집중이 요구
되어 스트레스로 이어질 수 있으므로 신고리5, 6호기 주제어실은 디지털
시스템 변화에 따른 업무공간의 변화로 새로운 환경의 주제어실 환경 설
계가 필요했다. 이러한 변화에 맞는 자문을 위한 기초자료 수집을 목표로
현장 조사와 설문 조사를 하였다.

사용자 중심으로 요구분석을 하기 위해서 운전원들을 대상으로 한 설문조사가 매우 중요한 설계의 근거가 된다고 판단해서 3차까지의 정교한 설문조사를 준비했다.

1차 설문조사는 신고리3, 4호기 주제어실 운전원을 대상으로 실시하였다. 현장 실측조사에서 분석한 물리적 공간 환경에 따른 업무 저해 요소가 실제 운전원의 업무 환경에 어떠한 영향을 미치고 있는지, 운전원이 현장에서 인지하고 있는 문제의 요인을 분석하는 것이 목적이다. 2차 서면조사는 개인별 업무 특성을 중심으로 주제어실 내 업무 환경의 전반적인 만족도를 정성적 측면에서, 주제어실 공간 구성 요소, 요인별 카테고리를 구분하여 정량적으로 조사 분석하였다. 특히, 운전원이 공간 환경에서 실제 업무상 인지하고 있는 개선 사항을 유형화하여 공간별로 구분하고 공간의 특이성과 사용성에 의하여 평가 항목을 설정하고 설문지 내용을 작성하였다. 이후 운전원을 당사자로 하는 3차 면대면 청취조사를 실시하였다. 운전원의 업무 공간 환경 개선 요구를 심층적으로 파악할 수 있었으며 해결안의 우선순위를 결정하는 계기를 마련하였다.

디자인 씽킹의 초기 과정에서 사용자들의 '경험'을 중심으로 문제를 분석하고 그 해결방향도 사용자의 '요구'를 충분히 반영해야 합리적 솔루션을 제시할 수 있다. 사용자의 경험과 관련된 모든 도전을 정의하여 종합적인 방안을 모색해야 한다. 설문과 인터뷰 조사를 통해 경험적 맥락을 추적하고 정성적 조사방법들을 활용하여 경험을 개선할 수 있는 전략을 도출하는 근거를 마련하였다. 디자인은 인간을 중심으로 한 문제해결 방법에 초점을 맞추고 있으므로 사용자 경험에 대한 구체적 의견을 직접 듣고

문제해결을 찾는 것은 매우 의미있다.

• 한기와의 협조

디자인 작업은 최대한 열린, 넓은 시각을 가지고 많은 정보를 수집하며 그 정보들을 분류, 통합하는 방법으로부터 시작한다. 이런 데이터들은 디자인 연구에 영향을 미치고 아이디어를 촉발할 수 있는 결정적 매개가 될 수 있다. 디자이너는 이 과정에서 자신의 직관과 예감에 집중함과 동시에 다른 사람들의 의견에도 귀를 기울여야 한다. 디자인은 절대적인 정답이 없다. 다만 최선의 솔루션만이 있을 뿐이다. 그래서 문제해결을 위한 다양한 분야와의 협조가 필수적이다.

우리나라 원자력 설계 전문 회사인 한국전력기술주식회사의 건축 부서와 거의 20년 가까이 일하다 보니 그동안 여러명의 직원들과 일을 하게 되었다. 담당이 정해지면 1년에서 1년 반 정도 되는 과업기간 동안에 서로 긴밀하게 협조해야 기대하는 성과를 얻을 수 있다. 착수회의부터 현장 조사, 중간 발표, 최종발표는 기본이고 어떤 경우는 해외 사례조사도 함께 다니며 원자력 설계 엔지니어로서의 경험을 듣고 더 발전적인 결과가 나오도록 많은 이야기를 나누기도 한다. 원자력발전소 설계에만큼은 세계 최고의 기술을 갖고 있는 분들이므로 전문가다운 의견을 통해 중요하고 적절한 지식을 얻게 된다. 그래서인지 한마디로 갑과 을의 관계인데 갑질을 한다고 느낀 적이 한번도 없다. 오히려 디자인 개발에 필요한 여러 가지 요청을 해도 흔쾌히 들어주시고 충분한 시간을 갖고 연구에 집중할 수 있도록 배려해준다. 학기 중에 중요한 발표 날짜도 학사일정에 맞게 알아서 조정해주기도 한다. 이러니 갑과 을이 바뀐 듯한 기분이 들 때

도 있다. 나 또한 설계 종료 이후 수 년이 지나 발전소 건설현장에서 발생하는 자질구레한 일들에 대해 자문해 오면 무조건 도와드리려고 한다. 계약기간과 비용을 따지는 업체에서는 할 수 없는 일이다. 어떤 맥락에서든 신뢰감을 가지고 서로에게 도움이 되는 연결을 이어가면서 재미있고 즐겁게 일했다. 그래서 자유롭게 상상할 수 있었고 비판을 수용하며 점점 원자력발전소 디자인과 관련된 통찰력을 갖게 되었다.

　최고의 클라이언트와 최선의 디자인 결과를 내기 위해 고군분투했던 시간을 기억해보면, 함께 일할 수 있는 기회를 갖게 된 것은 큰 행운이다.

3.
발전소
형태 요소들

1

조화를 갖춘 형태

　발전소 건물의 기본적인 메스는 입방체Cube, 구Sphere, 원통형Cylinder과 같은 기하학 형태로 원시형태Primitive Solid를 기본으로 하고 있다. 기하학의 개념과 형태는 다양한 형상들의 제작과 구성을 용이하게 함으로써 구조역학 및 기하학 법칙에 바탕을 둔 기초형상 탐구의 가능성을 제공한다. 그러나 무엇보다 미적인 측면에서 기하학적 형상을 통해 명료성, 통일성, 조화 등의 미적 특질을 얻기 위한 도구가 될 수 있으며 사고와 인식의 개념으로 기본적인 건축디자인과 구조기술의 기반이 되어왔다. 플라톤Plato,bc 428~347은 '기하를 모르는 자는 이 문을 들어서지 마라'고 할 정

도로 기하를 '철학을 위한 수단'이라고 생각했다.

건축가 르꼬르뷔제Le Corbusier, 1887~1965도 수학과 기하학은 양식을 결정하는 필수적인 수단으로 인식하였고 "원, 정사각형, 정삼각형 등과 같은 가장 원초적인 형태들이 가장 아름답고 훌륭하다. 우리가 명확하게 형태를 이해할 수 있기 때문이다"라고 정의하였다. 발전소 대부분의 건물은 이러한 원시적 형태를 기본으로 하고 있다. 형태는 하나의 요소로 만족되는 것이 아니라 형상, 크기, 질감, 색채 등 각각의 요소들의 조합에 의한 '시각적 특성'과 위치, 조망, 형태와의 거리, 시간에 따른 빛의 조건 등의 '인지적 특성'이 통합되어 주변의 관계에 영향을 받는다. 그러므로 기본적 형태 질서를 잘 갖춘 발전소 건물은 단순하고 명료한 기하학적 구조로 환경과의 조화를 통해 형태의 미를 완성시킬 수 있다.

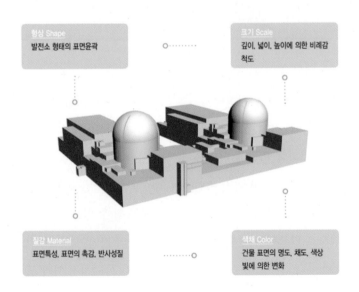

형상 Shape
발전소 형태의 표면윤곽

크기 Scale
깊이, 넓이, 높이에 의한 비례감
척도

질감 Material
표면특성, 표면의 촉감, 반사성질

색채 Color
건물 표면의 명도, 채도, 색상
빛에 의한 변화

신월성 1, 2호기의 경우 가압경수로PWR이고 신고리 3, 4호기부터는 신형 가압경수로APR로 한국 표준형 원전의 건물 배치를 기본으로 하여 제한된 부지조건, 호기간 및 건물 간 상호 연관 관계와 운전 및 유지보수성을 고려하여 배치되었다. 2개 호기를 기준으로 종 방향 평행 이동형Slide Along 배치를 기본으로 하고 있다. APR1400부터는 핵연료건물, 비상디젤발전기 건물을 보조건물에 통합시켰고 양 호기 중간에 공용 복합건물을 배치하였다. 무엇보다 부지를 넓게 확보하고 발전소 간 충분한 거리를 갖고 배치하였고 안전 설비를 발전소별로 갖추고 있어서 인근 원전에 영향을 주지 않도록 하였다. 터빈 건물은 메탈 사이딩Metal Siding 패널로 시공되며 발전소 파워블럭Power Block 내, 외부건물 대부분은 콘크리트이다.

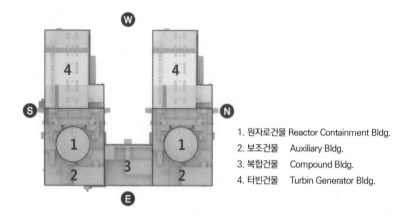

1. 원자로건물 Reactor Containment Bldg.
2. 보조건물　Auxiliary Bldg.
3. 복합건물　Compound Bldg.
4. 터빈건물　Turbin Generator Bldg.

　이러한 발전소 건물은 원시형태의 조형성을 갖추긴 했으나 극단적 대칭성과 단단한 형태의 무게감으로 한편으로는 중압감을 준다. 그래서 디자인을 통해 원자력 발전의 안전성 및 신뢰감을 주며 자연, 인간, 건축 등의 요소들을 조화롭게 화합하고 일체화시키는 것이 디자인 목표이다.

　이러한 형태 질서를 유지하며 보다 환경친화적이고 미적 질서를 갖춘 아이덴티티Identity 구축을 위해 색채와 채광창, 복합건물, 관람통로 등의 세부 디자인을 통합적인 사고로 진행하였다.

터빈 채광창 디자인 – 신고리3, 4호기

　터빈 창을 통한 자연채광의 기능은 적정 조도 확보를 통한 최적의 작업환경 구현이 목적이지만 발전소 외관의 미적 효과를 위해서도 디자인이 중요하다. 건축에서 창호가 내, 외부적으로 조형적 형태미를 주는 중요한 부분이기 때문이다. 발전소 채광창은 태양광의 색깔과 밝기에 따라 실내 분위기를 바꾸는데 특히 근무자의 작업효율 및 건강과 관련한 근무

환경에 영향을 끼치므로 작업공간에서의 적정 조도의 확보는 필수적 고려사항이다.

발전소는 바닷가 근처에 위치해 있어 직사광선이 강한데 이것은 안전성이 결여된 광원이며 태양이동에 따른 시간적 변화는 이용가능한 공간을 제한하고 음영을 만드는 단점이 있다. 이는 설비형 채광장치를 통해 개선할 수 있는데 실제적으로 실내의 표면이나 형태에 영향을 주는 요인은 공간 내에 있는 창문의 위치, 규모, 방향성이다. 발전소 자연채광을 위한 창을 통한 채광의 기본법칙은 창 높이는 높게, 위치는 여러 곳에 하는 것이 좋은데 많은 양의 햇빛을 받아들이려면 높은 창을 통해 가능하며, 창의 폭을 넓히는 것보다 높이를 높이는 것이 효과적이다. 높은 창은 빛을 더 깊게 들어오도록 하고 공간 전체에 더 잘 분배하므로 상부에 위치하는 것이 유리하나 직사광선의 눈부심과 시각적 불편함을 야기시킬 수 있기 때문에 작업면에 직사광선은 피해야 한다.

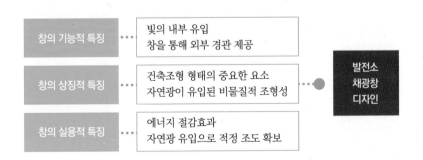

위의 발전소 채광창 특징을 통해 채광창 디자인 방향을 정리하면 다음과 같다.

• 발전소 건물의 기능성, 안전성을 우선으로 한다.

• 환경친화 개념에 의한 주변 경관과의 관계Context를 고려하여 디자인한다.

• 발전소의 형태유형 분석에 의한 조화와 미적 질서를 추구한다.

• 충분한 채광 면적을 확보하여 작업 효율을 높이는 데 기여한다.

• 풍부한 자연광의 유입으로 조명효과를 극대화하고 에너지 절감에 기여한다.

• 시공성, 유지관리, 경제성을 고려한다.

• 채광창의 형태, 위치, 크기의 형태적 접근뿐만 아니라 재료의 적합성까지 고려하여 제안한다.

채광창 설계를 위해 위의 특징을 전제로 아래와 같이 기하학적 특성과 유기체적 특성의 세 가지 유형으로 제안하였다.

유형적 특징	기하학적 유형		유기체적 유형
개념 이미지			
상징성	안정성, 질서	빛, 에너지	물결, 변화

1안은 격자형의 그리드에 의한 디자인 접근으로 발전소 건물에 적합한 형태구성의 안정감을 준다. 기하학적 추상 개념을 도입하여 단순함과 절제된 디자인이 특징이며 디자인 원리 중 비례와 대비, 반복에 의한 분절을 통해 비 대칭적 변화를 시도하였다.

160

1안

2안은 좀더 변화된 긴장감을 시도해 보았다. 사선형에 의한 격자형 구성으로 빛의 직진성을 상징하며 변화된 기하학적 유형을 표현하였다. 발전소 형태의 무거움을 완화시키기 위한 사선형태의 시도로 역동적이며 변화된 발전소의 비전을 표현하였다.

2안

3안은 유기적 구성으로 물결의 웨이브를 자연의 유기체적 특징으로 표현한 가장 친환경적인 디자인이다. 발전소 형태와의 대비로 기하학적 형태와 조화시켰으며 통일, 균형, 변화를 상징한다. 무겁고 딱딱한 발전소 이미지를 친근하고 부드럽게 표현하고자 물결을 형상화시켰다.

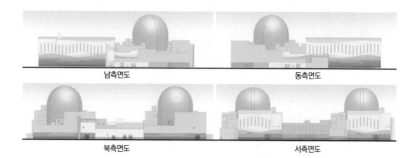

남측면도 　　　　　　　　　 동측면도

북측면도 　　　　　　　　　 서측면도

최종적으로 내부 발표를 통한 의견수렴과 전문가 자문 의견을 거쳐 3
안으로 결정되었다. 이 디자인은 바닷가에 근접한 지역성이 반영되었고
친근하고 변화와 리듬감이 느껴진다는 평가를 받았다. 터빈 상부에 창을
배치하여 충분한 조도확보와 함께 직사광선의 눈부심과 시각적 불편함
을 최소화시켰고 자연채광의 기능을 향상시켰다. 작업자에게 심리적 안
정감을 주어 작업의 효율을 높이고 휴먼스케일을 적용한 눈높이에 물결
패턴을 적용하여 미적 경험을 강화하였다. 그리고 같은 크기의 창문을 위
치변화에 의한 수직배열로 디자인해 시공성과 유지관리가 용이한 장점
이 있다.

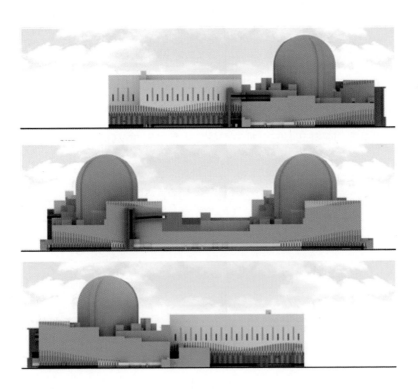

최종 안으로 위의 안이 결정되고 몇 년 후 현장에서 시공하는 과정에서 여러 가지 문제들이 들려온다. 우선 패널의 색이 결정되면 주문제작되어 오고 현장에서는 조립하면 되는데 한 폭당 최소 기본 단위가 1m이다. 그런데 웨이브의 디테일을 살리기 위해서는 단위를 더 좁게 나누어야 해서 최소를 50cm로 디자인했다. 현장에서는 디자인을 수정해 달라는 요청이 있었지만 도장으로 해결할 수 있으니 원안대로 해달라고 설득했다. 결국 거의 공사 마지막 단계에서 현장 도장으로 완성되었다. 아래의 디테일을 보면 무척 까다롭고 복잡해 보이지만 이런 세심함이 전체적 디자인 완성도를 높이는 역할을 한다. 부분이 전체를 만들고 전체는 부분을 따른다.

• **조도분석**

신고리3, 4호기부터 채광창 디자인이 포함되어 처음인 만큼 터빈 내부의 조도 분석을 철저히 하였다. Lightscape라는 프로그램을 사용하여 자연광 유입에 따른 분기별, 시간별 조도를 계산하였는데 사계절이 뚜렷한 국내의 기상상태를 고려하여 춘분, 하지, 추분, 동지 등 4절기로 나누어 분석하였다.[1]

아래의 작업공간의 조도 기준을 참고하여 작업 등급에 따른 조도를 적용하였다. 터빈은 고휘도 대비 혹은 큰 물체 대상의 시작업 수행에 해당하는 작업장으로 조도 분류 F에 해당하는 기준을 적용하였다.

라이트스케이프 시뮬레이션 과정 이미지

작업등급	조도 분류	실명		
		최저 허용 조도(lx)	표준 허용 조도(lx)	최고 허용 조도(lx)
시작업이 빈번하지 않은 작업장	F	60	100	150
고휘도 대비 혹은 큰 물체 대상의 시작업 수행	F	150	200	300
일반 휘도 대비 혹은 작은 물체 대상의 시작업 수행	G	300	400	600
저휘도 대비 혹은 매우 작은 물체 대상의 시작업 수행	H	600	1000	1500
비교적 장시간 동안 저휘도 대비 혹은 매우 작은 물체 대상의 시작업 수행	I	1500	2000	300

작업공간의 조도기준 (KSA-3011)참조

1 KSA-3100 KSA-3100 한국산업규격 조도기준

조도 시뮬레이션

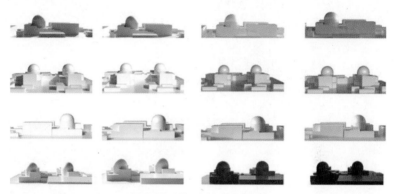

시간에 따라 변하는 발전소 형태 변화실험

원자력발전소의 터빈 건물의 자연채광의 효과를 극대화하기 위해 개구부의 크기와 배치 방향 등을 고려하여 디자인하였다. 조도 시뮬레이션을 통한 조도계산은 날씨와 터빈 내부의 마감재의 반사율, 기기의 배치에 따라 차이가 있을 수 있으나 상당한 양의 빛이 실내로 유입되어 자연채광만으로 한국 산업규격 조도기준KSA_3011에 근접해 있음을 알 수 있다. 날씨에 따라 부분적인 디밍Dimming 가능한 인공광을 통해 적정 조도를 확보하여 에너지 효율을 높일 수 있다. 이러한 조도분석을 통해 적정 수준의 개구부 면적을 확보하여 필요한 광량을 확보하였고 인공 조명의 의존 비율을 축소하였으며 충분한 자연광을 확보하였다. 눈부심 해결을 위해서는 특수 유리나 블라인드 시스템 적용도 가능하다.

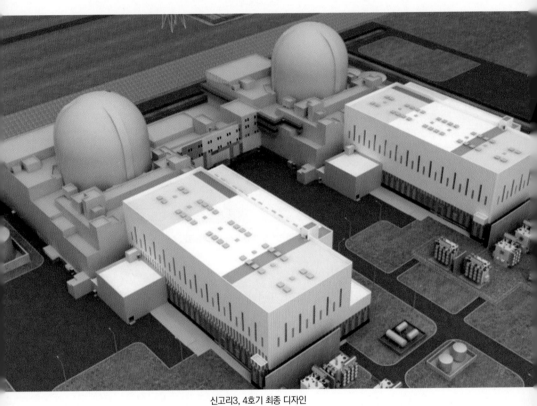

신고리3, 4호기 최종 디자인

신한울1, 2호기

신한울1, 2호기 채광창 디자인은 신고리3, 4호기 채광창 디자인 진행 과정에서 연구한 발전소 채광창 디자인에 대한 기본 방향을 토대로 하였다. 즉, 창의 기능적, 상징적, 실용적 특징을 고려한 안전성을 우선으로 한 기본 원칙을 유지하였다. 이전의 신고리3, 4호기는 터빈 창을 통한 자연채광의 기능을 중심으로 하고 작업효율과 안정성을 고려하여 창의 위치, 크기, 면적을 정하고 조도 분석과 평가를 진행하였으나 기능을 우선으로 한 디자인이었기에 이번에는 뭔가 다른 새로운 개념을 적용해야 했다. 우선 터빈 재료에 대해 고민하게 되었는데 기존의 패널 위에 도장하는 방식은 유지 보수 관리 측면에서 효율성이 떨어지고 환경 친화적인 개념에도 맞지 않으므로 신소재를 찾게 되었다. 더불어 터빈 입면의 디자인을 여러 가지 방향으로 고민해보았다.

신한울1, 2호기의 경우 당시 사회적으로 도시건축 분야에서 조명과 야간 경관 개선을 위한 디자인 범위로 다양한 실험을 하고 있을 때였고 특히, 도시 야간 경관에 대한 관심이 커지면서 건축과 교량 등에 조명디자인을 적용하는 사례가 많아지면서 그 효과에 대해서도 긍정적 평가를 받고 있었다. 채광창 디자인 과정에서 자연채광뿐 아니라 터빈 내부의 조명을 이용한 인공 조명 효과도 특징적 요소가 된다고 생각해서 터빈 상부의 라이트 박스로 자연채광의 기능을 향상함과 동시에 야간 경관 효과까지 볼 수 있도록 제안하게 되었다. 주간에는 채광창을 통해 자연 빛을 유입시키고 야간에는 조명을 통해 빛을 발산하는 터빈의 아름다운 경관을 상상하니 신이 났다. 더구나 시시각각 변하는 시간성이 전체 디자인 콘셉트라 빛을 디자인요소로 발전시킨 것은 맥락적으로도 잘 맞고 무엇보다 빛

과 에너지를 만드는 발전소에 경관적 요소로 조명을 적용한다는 것은 매우 시의적절한 아이디어라 생각했다. 그래서 라이트 박스를 적용한 3개 안을 제안하였고 최종은 1안으로 결정되었다.

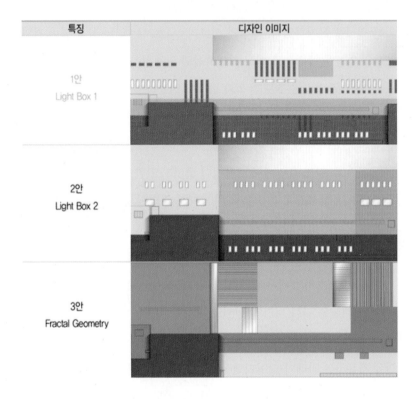

특징	디자인 이미지
1안 Light Box 1	
2안 Light Box 2	
3안 Fractal Geometry	

1안은 반투명 페널인 라이트 박스Light Box를 상부에 설치해서 자연 채광 기능과 조명기능을 향상했으며 인간적 스케일이 적용된 입면 패턴과 연계되는 수직적 디자인으로 통일감을 준다. 기능적 측면, 경관적 측면, 관리적 측면 모두를 만족시키는 디자인이다.

폴리카보네이트의 특징으로는 채광성이 뛰어나 자연광을 유입시키고 직사광선은 차단하여 눈부심 방지 및 자외선 차단효과가 있으며 우수한 단열효과로 결로방지와 에너지 절감효과가 탁월하다. 또한 내충격성이 강하고 경량재이고 조립식이라 시공이 용이하고 유지관리가 용이한 많은 장점을 갖고 있다. 이러한 장점은 원자력발전소에 최적화된 재료라 판단하여 터빈 상부의 라이트박스와 복합건물 전면에 사용할 것을 제안하였다. 그러나 터빈 상부의 라이트박스는 결국 흰색 패널로 마감되었고 복합건물 전면은 폴리카보네이트로 시공되었으나 조명이 없으니 기대했던 효과는 얻지 못했다.

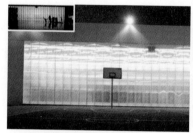

Gymnasium – Australia

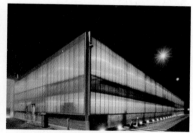

Hobert Airport – Australia

• 한번도 해보지 않은! 그래서 할 수 없는?

신한울1, 2호기 원자력발전소 환경친화계획은 생태적 사고를 바탕으로 한 환경친화적 개념을 적용하였고 풍부한 자연환경과 채광이 충분한 기후조건과 기하학적 질서를 갖춘 건물형태와의 관계적 접근 시도를 통해 미적 질서와 균형있는 디자인을 구현하고자 하였다. 기존 호기와의 차별점은 새로운 개념 라이트 박스이다. 프랙탈 기하학Fractal Geometry의 건축 개념을 통해 시간성의 조형적 접근에 따라 빛을 이용하여 변화되어 가는 새로운 이미지를 구현하였다.

그러나 최종적으로 시공 단계에서 터빈 상부의 라이트 박스가 실현되지 못한 것과 복합건물 전면에 조명 설계가 도입되지 못한 것은 매우 아쉽다. 설계안이 모두 통과되어 결정되었음에도 불구하고 한번도 해보지 않은 재료라는 이유로 절대로 할 수 없다고 하며 색을 다시 골라 달라는 현장 소장님의 요청을 받아들이기 어려웠다. 폴리카보네이트는 이미 현대건축의 외부재료로 많이 사용하고 있는데 내구성이 높고 강도도 커서 전기절연성, 강도, 내열성, 투명성 등에 요구되는 지붕재나 벽체, 인테리어 마감재에 널리 사용하고 있다. 특히 반투명 재질로서 두께나 색상에 따라 빛 투과율이 달라지는 특성으로 매우 아름다운 야간 경관을 연출할 수 있다. 전기 에너지를 만드는 발전소에서 시간에 따라 빛나는 모습을 보지 못한 게 매우 아쉽다.

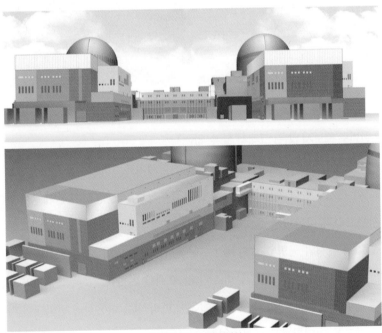

신한울 1,2호기 최종디자인

신고리5, 6호기 – 전략적 예측과 약한 신호

디자인 씽킹에서 문제해결을 위한 전략적 예측Strategetic foresight이란 방법이 있다. 전략적 예측은 신중하고 체계적인 과정으로, 혁신과 의사결정에 도움과 영감을 줄 미래지향적 관점을 세우도록 하는 것이다. 이를 통해 변화를 이해하고 기대하고 준비할 수 있게 해야 하며 불확실한 것들과 그 요인들이 미칠 수 있는 영향을 신중하고 체계적으로 탐구하는 것이 핵심이다. 특히 현 시대와 같은 역동적이고 다양하며 비연속적인 사회 속에서 전략적 예측은 변화의 속도, 특성 및 실현 가능한 결과에 영향을 주는 변수이다. 미래의 상황을 예측하고 대비하기 위해서는 전략이 필요하다는 것이다.

사실 원자력발전소는 특성상 미래의 혁신을 위한 새로운 시도와 도전보다는 지속적인 안정과 유지가 우선이다. 변화보다는 기존의 경험에 의한 방식대로 해야 문제가 일어나지 않으며 문제가 일어나도 쉽게 해결할 수 있기 때문이다. 예측을 실행에 옮기기 위해서는 미래의 기회를 발견하고 그것을 유의미한 결과로 변화시켜야 하는데 불확실하고 모호하며 실험의 결과가 없는 맥락 안에서 새로운 것을 결정하는 것이 매우 어렵다. 그러나 그동안 원자력발전소 관련 일을 하면서 내가 하는 일에 한하여 반복된 똑같은 방식의 방법이 바뀌어야 한다는 약한 신호들의 소곤거림이 느껴졌다. 이런 약한 신호는 변화 또는 그 잠재성을 의미하며 이러한 변화는 처음에는 느껴지지 않지만 기존의 규범을 변화시킬 수 있는 미묘한 기운을 의미한다. 여러 요인들을 고려하고 약한 신호의 소리에 반응하며 준비해야 미래에 구현할 수 있는 새로운 아이디어가 나온다. 그동안 원자력발전소 일을 해 오면서 이런 신호에 눈을 뜨게 되었고 이것이 자극이 되어 새로운 시도를 하게 된다.

• 약한 신호와 터빈 디자인

원자력발전소 환경 친화계획에서 형태적으로 큰 면적을 차지하는 부분이 터빈이다. 발전소 야드 건물들 대부분의 외관이 콘크리트인 것에 비해 터빈은 규모도 크고 슬라이딩 패널로 되어 있고 색채와 패턴디자인 적용을 우선 고려하게 된다. 따라서 그동안 수행한 환경친화적 디자인의 결과는 대부분 터빈에 우선 적용되었는데 신고리5, 6호기에서는 터빈 패널에 색과 패턴을 적용하는 기존의 방법은 지속가능한 방향에도 맞지 않고 시대에도 뒤떨어진다는 생각이 들었다. 2003년 신월성1, 2호기로 시작한 원자력발전소 환경친화계획이 20년 가까이 변화 없이 똑같은 디자인 방법으로 제안되어 시공된다는 것이 영 불편했고 같은 방법으로는 더 이상 하고 싶지 않았다. 이미 신울진1, 2호기의 터빈 상부 라이트박스에 폴리카보네이트라는 재료를 부분적으로 사용하도록 제안하였고 최종적으로 결정되었음에도 불구하고 원자력발전소에 한 번도 사용하지 않은 재료라는 이유로 최종 시공 단계에서 설계 변경된 실패의 경험이 있지만 다시 한 번 새로운 혁신의 방향을 생각해보았다.

신고리5, 6호기는 약한 신호에 의한 통찰과 지속가능한 생태적 디자인 실현을 위해 재료적 측면에서 터빈건물에 기존 슬라이딩 패널이 아닌 메탈 패널을 제안하게 되었다. 전체 터빈을 하나의 메탈 패널로 마감하는 방법으로 재료의 물성 자체가 지속가능하며 전면 패널은 주변의 자연색을 그대로 흡수, 투영되어 시간과 계절에 따라 변화하는 개념의 지속가능한 디자인을 총체적으로 실현시킨다. 약

신고리3, 4호기 패널 시공

한 신호를 결정적 영향 요인으로 만들기 위해 확실한 실험의 결과와 검증이 필요하다. 여러 전문 업체에게 메탈 패널에 대한 상세 시험 내용인 표면재의 특성, 특징, 시공성,비용과 디테일까지 요청했다.

여러 업체들이 제공한 자료들을 통해 스테인리스 스틸 표면 위 알루미늄 도금한 표면에 메탈릭불소수지 도장을 한 초고 내식성 강판은 해안가에 위치한 원자력발전소의 내구성, 내후성을 모두 충족할 수 있는 재료라는 확신을 갖게 되었다. 특히 도장 방식이기 때문에 색채를 적용하기도 용이하고 무엇보다 지속가능한 재료라 친환경 원자력발전소의 이미지에 적합한 재료이다.

신고리3, 4호기 메탈 패널 적용 예시

이 예시는 전면 메탈을 적용하여 주변환경 모습이 투영되는 개념을 적용한 디자인이다. 시간의 흐름과 환경의 변화에 순응하는 비물질적 현대건축의 새로운 방향을 적용했고 자료의 순수 물성을 통한 지속가능한 디자인 개념에 가장 부합된 디자인이다.

그러나 이 또한 한 번도 원자력발전소에 적용한 적 없는 재료라는 이유로 선택되지 못했다. 신한울1, 2호기의 라이트 박스는 그래도 한수원 최종 발표를 통해 결정되고 현장 시공에서 변경되었지만 신고리 5, 6호기에서는 아예 대안에서도 제외되었다. 몇몇 직원분들은 이러한 새로운 시도를 호응해주시긴 했으나 결국 기존의 방법으로 제안한 것 중에서 최종 결정되었다.

• 결국 기존의 방법으로~

추천안으로 제안한 메탈 패널은 삭제되었지만 기존의 방법으로 제안해야 했다. 디자인 과정과 방법은 유사하지만 디자인 콘셉트와 지속가능한 디자인이라는 신고리5, 6호기의 목표에 충실한 디자인을 제안했다. '지속가능한 경험'이라는 디자인 콘셉트를 통해 3개의 안을 제안하였다.

1안은 **Geometric Primitives**의 개념으로 기하학적 패턴을 사용하여 원시 단위인 사각형 모듈의 개념을 적용하였다. 면 나눔을 통해 리듬감과 율동, 변화와 흐름으로 거대한 발전소의 위압감과 무거운 메스감을 완화시키고자 했다. 수직적 채광창의 세로 배열 및 규칙적이고 연속적인 수직 라인의 리듬감을 통해 터빈건물의 그래픽 요소와의 통일된 이미지를 주고자 디자인하였다. 채광창을 터빈 상부에 배치하여 빛의 깊은 유입을 가능하게 하였고 직사광선의 눈부심과 불편함을 최소화했다. 자연채광 기능을 향상했고 평균 조도 이상 확보한 기능성을 만족시킨 디자인이다.

리듬감, 율동, 흐름, 변화, 자연동화

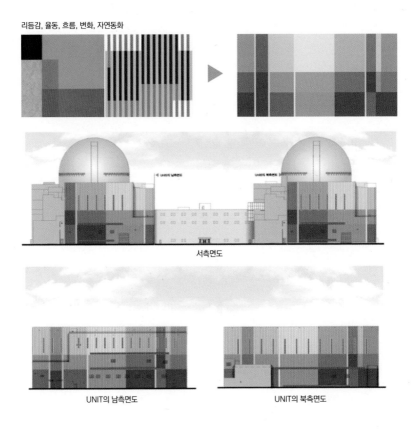

서측면도

UNIT의 남측면도

UNIT의 북측면도

2안의 디자인 콘셉트는 **Organic Movements**로 유기적 형태를 도입하여 물결, 바람, 모래결과 같은 자연 친화적 형태를 도입하고자 했다. 근경과 원경의 관점을 고려해서 그래픽을 배치했고 겹침 패턴의 레이어드로 입체감과 공간감 그리고 살아있는 생명력을 부각시킨 디자인이다. 수직 채광창의 세로배열을 리드미컬하고 변화있게 배열하여 유기적 이미지를 강조하였고 터빈건물의 그래픽 요소와 연계시켰다. 신고리3, 4호기 터빈의 유기적 물결 패턴과의 조화가 특징이다. 평균 조도 이상을 확보하였고 터빈상부에 배치하여 빛의 깊은 유입은 가능하나 높낮이의 변화로 다소 혼란스러울 수 있다.

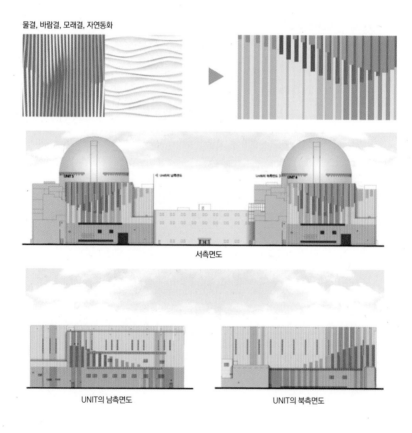

물결, 바람결, 모래결, 자연동화

서측면도

UNIT의 남측면도 UNIT의 북측면도

3안 디자인의 콘셉트는 Gradual Gradation으로 관찰자 시점에 따라 시각적으로 변화하는 이미지를 표현했고 점진적인 변화와 깊이감 있는 흐름은 빛의 산란, 파동 등을 형상화시켰으며 무채색과 강조색의 겹침으로 인한 자연의 깊이 있는 색감을 표현했다. 수직 채광창의 세로배열의 간격을 색채 패턴과 연계시켜 통일감을 주었다. 공통적으로 자연 채광 기능을 향상하였고 평균 조도 이상을 확보하였으며 터빈 상부에 배치하여 빛의 깊은 유입과 직사광선의 눈부심을 최소화하였다. 수직적 일렬 배치이나 그래픽의 면 나눔에 맞추어 배치하여 리듬감과 통일감을 준 디자인이다.

점증적인, 변화, 흐름, 빛의 퍼짐, 파동, 자연동화

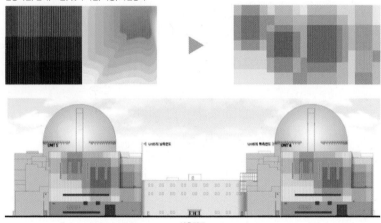

서측면도

UNIT의 남측면도 UNIT의 북측면도

최종 디자인으로 1안이 결정되었다. 원자력발전소라는 특수한 플랜트 시설에 새로움을 시도한다는 것이 얼마나 어려운지 이해한다. 지금 당장 적용되지 않더라도 실망하지 않는다. 신고리3, 4호기와 신한울1, 2호기로 이어지면서 다가온 약한 신호들이 이런 과정을 통해 강한 에너지가 되어 언젠가 변하게 될 것이라는 기대감 때문이다. 혁신은 갑자기 일어나는 것이 아니라 끊임없이 지속적인 약한 신호들에 귀 기울이고 느린 예감을 조금씩 확장해 나갈 때 비로소 세상을 바꿀 혁신이 일어난다고 믿는다. 약한 신호는 변화 또는 그 잠재성을 뜻한다. 이러한 변화는 기존의 규범을 변화시킬 수 있는 새로운 신호이다. 계속해서 한수원, 한기와 함께할 일이다. 아직도 가끔 혁신적 터빈의 모습을 상상해본다.

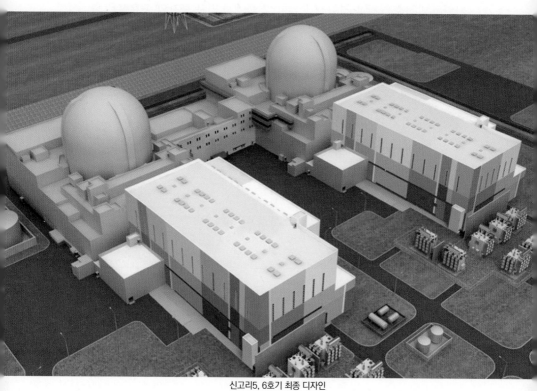

신고리5, 6호기 최종 디자인

원자력발전소 복합건물은 발전소 양 호기 중심에 있고 인접한 보조건물과 같이 콘크리트로 마감되어 있고 발전소 건물로 들어가는 메인 출입구라 많은 사람이 이용하는 중요 공간이다. 발전소 파워 블럭 안의 건물의 형태가 ㄷ자로 되어있고 그 안쪽에 주 출입구가 있어 이용자들은 걸어가면서 발전소 공간을 경험하게 된다. 건물에서 입구 공간의 중요성은 출입구로서의 기능성뿐 아니라 건물의 아이덴티티에 영향을 주기 때문에 설계자들도 건물의 파사드 디자인에 많은 신경을 쓴다. 그래서 디자인 과정에 중요하게 고려한 점은 입구 공간의 편리한 **이용성**과 아이덴티티 강화를 위한 **차별성** 그리고 **심미성**이다.

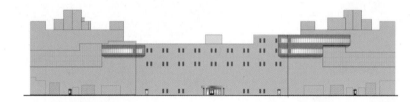

• 신고리 3, 4 호기 – 다이어그램적 접근

"주어진 프로그램에 대한 다이어그램적 재해석과
재배치가 건물의 형태를 생성한다 "　　　　　– MVRDV

복합건물

원자력발전소의 안정적이고 견고한 특징과 유사한 수평, 수직적 다이어그램 실험을 위해 기하학의 해체와 조합을 통한 공간구성을 추구하는

몬드리안, 리트벨트의 신 조형주의적 접근을 시도하였다. 색채와 수직 수평의 기하학적 형태를 바탕으로 추상적 형태실험을 시도하였고 그 과정을 다이어그램화 하여 결과를 도출하였다. 이러한 다이어그램에 의한 접근은 형태실험을 위한 과정으로 기하학적 발전소 건물과 조화를 이루도록 했다. 획일적인 창문의 형태를 보완하고자 분절과 변화를 통해 시각적인 조화와 다양성을 시도하였다. 형태와 색채를 비대칭 요소로 활용하여 정형화된 복합건물 정면의 미관개선을 시도하였고 발전소 주 출입구에 볼륨감을 주어 상징성과 접근성을 강조하였다.

신고리3, 4호기의 복합건물 디자인 개념은
• 신 조형주의의 추상적 구성원리를 근거로 통일성과 단순성의 형태 구성 원리를 강조하고
• 최소의 변형, 최소의 요소 등 절제의 미 질서와 균형을 변화와 비례를 통한 비대칭의 요소로 시도했다.

아시나요?

몬드리안과 신 조형주의

몬드리안Piet Mondrian, 1872~1944은 네덜
란드의 근대 미술 화가입니다. 그의 그림의 주
된 모티브는 빨강, 파랑, 노랑 등의 원색과 흰
색, 검은색이 직사각형에 선과 면들로 채워져
있어 누가 봐도 아름답다고 느끼는 보편적 미
가 담겨 있습니다. 몬드리안은 신조형주의 예
술가 단체인 '데 스테일De Stijl'을 만들었는데
추상은 신조형주의가 추구한 양식의 두드러
진 점입니다. 그들은 형태와 색상의 본질적 요
소로 단순화되는 순수한 추상성을 실천하고자 수직과 수평으로 시각적인 구성을 단순
화하였습니다.

데 스틸 그룹에서 가장 주목할 만한 존재이며 데 스틸의 조형이론을 가장 충실하게
표현한 건축가인 리트펠트Gerrit Thomas Rietvelt, 1888- 1964의 슈뢰더 주택은 신조형주
의의 원리에 따라 완공된 유일한 건물입니다. 1924년 슈뢰더 주택이 완성되었는데, 근
대건축에 기여한 공로로 2000년 유네스코 세계유산에 등재되었다고 합니다.

위의 디자인 개념을 평면과 입체로 나눠 실험해 보았다. 공간은 3차원적 경험이기 때문에 이런 평면적 실험은 과정이고 실제 적용할 때에는 보다 입체감 있게 적용되어야 한다. 이런 개념을 신고리3, 4호기 복합건물 정면에 적용해 보았다.

아래가 복합건물 정면의 최종 디자인이다.

주 출입구 디자인

복합건물 면에 적용한 갈바 요철의 형식을 반복시켜 통일감을 주었다. 스테인리스 스틸을 이용하여 복합건물 입면의 평면성을 보완하고자 볼륨감 있게 돌출시켰다. 첫 APR1400 발전소라는 상징성을 강조할 수 있는 사인물의 위치와 크기도 디자인했고 선호도에 따라 선택해서 시공하도록 디테일도 전달했다.

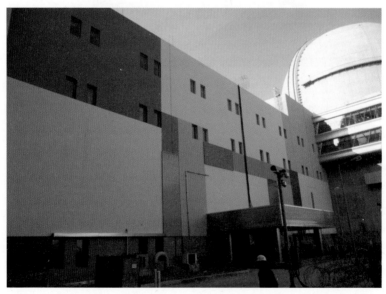

주 출입구를 포함하고 있는 복합건물은 전면이 콘크리트에 창문 형식의 개구부만 뚫려있는 형태라 미관적으로 개선이 필요한 부분이다. 출입구를 중심으로 밋밋한 벽면 전체의 입체감을 주기 위해 입체적 구조를 붙이는 방법도 제안하고 싶었으나 현실적으로 갈바위에 도장하는 안으로 시공성을 검토하여 구조적 해결방안을 제안했다. 복합건물 벽면의 평면성이 아쉬워 주출입구는 입구공간의 기능성과 상징성을 강화하고 벽면의 디자인과 연계시키기 위해 갈바의 요철 모듈과 통일되게 수평적 선을 반복하였다. 이렇게 갈바를 사용해서 소극적 입체감을 주었는데도 현장에서 그냥 콘크리트 위에 도장으로만 하겠다는 얘기를 전달받고 절대 그렇게 하면 안 된다고 전했다. 그림으로만 보고 큰 차이가 없다고 생각한 것 같다.

콘크리트의 원시적 재료의 질감을 극대화시켜 미적 조형성을 표현한 일본 건축가 안도 다다오의 면과는 질적으로 다르고 무엇보다 주 출입구로서의 공간적 상징성이 있기 때문에 최소한의 입체감을 보여주어야 한다고 생각했다. 이 일을 계기로 발전소에 적합한 콘크리트의 거푸집에 대해서도 생각하게 되었다. 재료의 물성 그 자체로 표면의 조형성을 표현할 수 있는 원자력발전소만의 거푸집이 개발되기를 바란다.

디자인을 도면이나 보고서로 제안하고 이후 시공과정을 보면서 뿌듯함을 느끼기도 하지만 현장에서 발생하는 여러 문제들이 어떻게 해결되는지에 따라 그 결과의 질에 큰 영향을 준다. 복잡한 것을 복합화, 단순화, 구조화시킬 수 있는 합리적 문제해결 방법이 어디서나 필요하다.

• 신한울1, 2호기 복합건물 – 무겁지 않게, 가볍지도 않게

건물 디자인에서 창호가 갖는 조형성이 매우 큰데 신월성1, 2호기, 신고리3, 4호기를 거쳐 신한울1, 2호기까지 복합건물 창문에 대한 건축 기본 디자인은 바뀌지 않고 있다. 디자인으로 해결해야 하는 부분이다. 신월성 1,2호기의 복합건물의 경우 가동 이후 타공된 우드패널과 유리, 메탈 커튼의 재료를 사용하여 전면을 감싼 외관은 매우 새로운 시도로 보인다. 선행호기에 적용된 사례가 있고 반응이 좋아 우리도 이런 방향을 제안해도 되겠다는 생각을 했다. 인간이 인지하는 모든 실제 환경은 입체이기 때문에 평면은 공간에서는 하나의 면에 불과하므로 도장만으로는 형태 개선에도 아무런 도움이 되지 않는다.

그래서 신한울1, 2호기에 적극적으로 재료의 순수 물성과 비물질인 빛을 발전소 건물 조형에 사용하도록 제안하였다. 콘크리트의 육중한 물성을 가볍게 할 수 있는 반투명 재료로 시간에 따라 변화되어가는 환경을 경험하게 했다. 이것이 디자인 콘셉트에서 제안한 시간성을 도입한 비물질적 표현을 가능하게 하는 방법이기도 하다.

1안은 Round Volume으로 복합건물 전면을 원형으로 감싸는 디자인이다. 빛의 특성과 조화를 고려하여 시간의 변화에 따라 변하는 비물질적 형태를 강조하고 첨단의 발전소 이미지를 강조하고자 하였다. 특히 가볍고 밝은 이미지의 재료를 사용하여 친근감 있는 친환경 에너지의 상징을 표현하였고 하단에 필로티 공간을 형성하여, 전이 공간으로서의 기능과 시각적 개방성을 확보하고자 하였다.

 2안은 Box Volume 으로 복합건물 전면을 박스 형으로 채우는 개념이다. 모듈화된 반복 패턴의 사용으로 획일적 디자인을 탈피하고 미래지향적 이미지를 나타내고자 하였으며 빛의 특성과 조화를

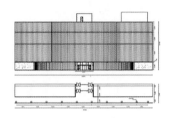

고려하여 시간의 변화에 따라 변하는 비물질적 형태를 강조한 디자인이다. 거대한 구조물의 중량감을 완화시키고 첨단의 발전소 이미지를 강조하고 가볍고 밝은 이미지의 재료를 사용하여 친근감 있는 친환경 에너지의 상징성을 표현하였다. 특히 재료의 시각적 투과성을 강조하여 스크린

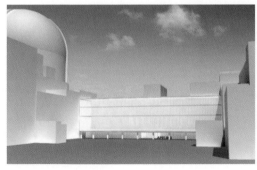

에 의한 경계 기법¹으로 복합적 기능을 한다. 특히 반 투과성 재료의 경우는 영역을 형성하면서 시각적 연속성과 부분적 조망으로 인해 호기심을 유발하는 장점이 있다.

두 개의 안 모두 폴리카보네이트가 전체 복합건물 전면에 채워지는 형태인데, 반투명 재료의 특성으로 낮에는 입체감이 돋보이고 야간에는 내부의 빛이 외부로 은은히 비춰 나와 디자인 콘셉트인 공간의 시간성을 경험할 수 있다. 전면 콘크리트 위에 바로 도장하는 기존 방식에서 탈피하여 순수 재료를 적용하여 미래지향적이며 친환경적 발전소에 적합한 새로운 방식을 제안하였다. 무엇보다 직원들의 이동이 제일 많은 주 출입 공간이므로 사용자 경험을 고려한 디자인으로 터빈 상부에 적용한 라이트박스와 전체 부지가 통일감있게 조화되는 디자인이다.

최종적으로 2안으로 결정되었다. 기존의 출입구와 달리 구조체가 더해져 볼륨감 있는 형태와 가벼운 느낌의 자재를 이용하여 콘크리트의 투박함과 발전소 건물의 위압감을 최소화하고자 하였다. 무거움을 완화시키면서도 가볍지 않게 보이게 하려는 의도이다. 디자인 측면 외 발전소 기능에 따른 품질 및 각종 제약사항에 대한 전반적인 검토 후 확신을 가지고 제안했다. 폴리카보네이트의 반투명 재질로 두께나 색상에 따라 빛 투과율이 달라지는 특성으로 조명디자인을 적용하면 그 효과를 극대화시킬 수 있다는 점을 강조했다. 긍정적 피드백을 받았지만 조명디자인이 과

1 스크린에 의한 경계 기법 : 벽에 비해 약한 수준의 영역을 형성하고 유동적이며 실용성과 시각적 투과성 강조

업의 범위가 아니라는 이유, 추가 공사비의 부담, 한번도 해 보지 않은 자재에 대한 불확실성으로 조명설계에 대한 부분은 삭제되었다. 참 아쉽다.

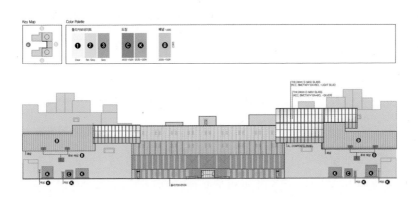

2021년 4월 주 출입구에 대한 재설계를 요청받게 되어 현장 방문을 하게 되었다. 이미 결정된 최종 디자인과 다르게 터빈 상부의 라이트박스도 기존 패널에 흰색으로 도장되어 있고 복합건물 전면도 조명이 빠졌으니 결과적으로 폴리카보네이트를 활용한 효과는 전혀 없었다. 주 출입구도 단순하고 깨끗한 물성과 조화되게 입구의 캐노피가 단정하게 일체감 있게 보여야 되는데 시공상의 마감도 깔끔하지 않아 완성도가 떨어져 보일 뿐 아니라 입구로서의 상징성과 기능을 찾기 힘들었다.

현장 상황을 확인하고 문제 해결을 위해 현재 시공되어 있는 현 상황을 살릴 수 있는 디자인으로 3개의 대안을 전달했다. 캐노피의 두께를 볼륨감 있게 두껍게 하고 크기로나 위치로나 어울리지 않게 돌출되어 설치된 조명 등은 철거하여 캐노피 안으로 매립했다. 출입구 주변을 깔끔하게 마감하면서 폴리카보네이트에 적용하지 못한 조명을 캐노피 하단에 선적 요소로 적용해서 복합건물 입면의 모듈과 조화되도록 디자인했다. 캐노피 상부의 한수원CI을 입체로 설치하도록 크기와 위치를 지정해서 전달해드렸다.

신한울1호기는 가동 시점이 길어지면서 완공 15개월만인 2021년 7월 조건부 운영허가를 받았고 2호기는 내년 5월쯤으로 예정된다고 한다. 언제 가동될까를 기다리던 한 사람으로 이 소식을 듣고 매우 기뻤다. 신한울 1, 2호기 건설을 계기로 원자력 발전의 자연 친화적이고 안전한 고유 가치가 확립되고, 이를 통해 해외 원전 시장에서 보다 큰 경쟁력을 갖춘 원자력 기술 강국으로서의 위상을 한 단계 높이는 계기가 되기를 기대한다.

• 신고리5, 6호기 – 미래 디자인을 위한 느린 예감

'천천히 진화하여 새로운 연결을 만든다.'

신고리5, 6호기 환경친화계획를 하면서 가장 고민을 많이 한 건물이 터빈과 복합건물이다. 관습적인 방법에서 벗어나고자 현존했던 것에서 탈피하여 새로운 혁신을 제안하고 싶었고 지속가능한 디자인이라는 전체 맥락 안에서 발전소 건물에 적합한 새로운 대안을 찾게 되었다. 디자인을 '사고의 방식'이라고 이해했을 때 굿 디자인은 기존의 조건을 더 나은 방향으로 변화시키는 힘이 있다. 따라서 문제를 정확하게 이해하고 미래지향적 솔루션을 위한 합리적 방법을 택해야 하는데 원자력발전소와 같은 보수적이고 안전이 최우선인 경우에는 실험적이 아닌 바람직하고 실현가능한 방향으로 제안해야 한다.

3개의 안을 제안했는데 공통적으로 더 이상 색채 중심 디자인과 평면성은 지양하기로 했고 성능이나 시공방법, 내구성 등은 업체를 통해 여러 차례 구체적 시험 성적표를 통해 비교, 검토한 후에 제안했다. 이것이 실현가능한 솔루션이라 판단했다.

1안은 메탈 패브릭과 컬러 강판을 동시에 사용하는 디자인이다. 메탈 패브릭은 스테인리스 와이어와 케이블로 이루어진 직조물을 사용하는 건축 재료로 가계, 스크린, 화학, 자동차 등 산업재로 널리 사용되며 시각적으로 우수한 미관을 제공하고 에너지 절감자재 차양, 방풍 등, 흡음재, 산업재로서 기능성이 강화된 제품으로 각광받고 있다. 컬러 강판은 두께가 얇음에도 동일 두께 비철금속 대비 2~3배의 강도를 가지고 있으며 시공성도 좋고 난연 등급 1로 방화성이 우수하여 발전소에 적합한 재료이다.

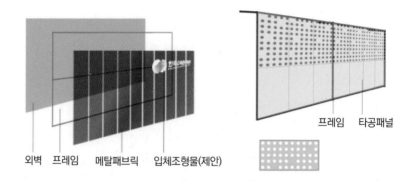

외벽　　프레임　　메탈패브릭　　입체조형물(제안)　　　　　　　　　프레임　　타공패널

복합건물 1안 주, 야간 경관

2안은 **타공 패널과 컬러 강판**을 사용하는 것으로 타공패널의 재료는 알루미늄, 강판, 동판, 고밀도 목재 등 여러 가지 외장 패널에 적용이 가능하고 타공의 크기와 간격을 조절하여 시각적 형태를 조절할 수 있다. 주로 단순한 벽면에 설치하여 심미적인 외관을 표현하는 데 쓰이며 방음 소재로 사용되기도 한다. 컬러 강판의 또 다른 특징은 다양한 색상과 패턴의 구현이 가능하고 기후조건이 열악한 해안 및 공장지대의 건축 내,외장재로 사용된다는 것이다.

복합건물 2안 야간경관

3안은 타공 패널로만 전면을 감싸는 방식이다. 신월성1, 2호기 복합건물 전면에 사용된 것과 유사한 타공 방식의 제안이다. 타공의 장점은 콘크리트면을 가리는 마감재료로의 역할을 충분히 할 수 있는데 구멍의 크기와 색 변화로 조형적 특징을 표현할 수 있으며 솔리드한 부분과 보이드한 부분의 조화를 통해 개방감 있는 표면을 만들어낸다.

복합건물 3안 야간경관

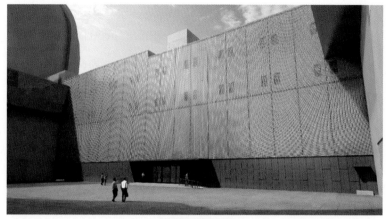
복합건물 최종디자인

복합건물 전면의 최종 디자인은 메탈 패브릭과 컬러 강판을 동시에 사용하는 1안으로 결정되었다.

이 최종안은 기능적 측면에서 창문을 막지 않아 창으로 들어오는 자연광을 확보할 수 있으며 입구공간을 강조할 수 있고 구조적으로도 안정적이다. 경관적 측면에서는 재료의 독특한 재질감으로 미래지향적 분위기를 만들고 터빈 건물과 다른 재료적용에 의한 변화로 거대한 매스감을 완화시킨다. 관리적 측면에서도 지속가능한 관리가 장점이며 모듈화된 크기 및 간격으로 시공성이 좋다.

신고리5, 6호기 복합건물 외관에 순수재료를 적용한 것만으로도 큰 변화라고 생각한다. 신월성1, 2호기의 복합건물의 타공 패널과 메탈 팽브릭을 적용한 선행호기가 있어서 그 근거를 토대로 적극적으로 제안하게 되었고 한수원에서도 그 근거로 승낙해주었다. 누군가는 한 번도 하지 않은 것에 대한 도전을 해야 변화와 혁신이 일어난다.

관람시설 - 신한울1, 2호기

신한울1, 2호기 과업의 범위에 추가된 것이 관람시설 계획이다. 관람시설이라는 말에서도 알 수 있듯이 외부인이 발전소 견학이나 방문 시 안전하고 쾌적한 이미지를 주는 데 큰 영향을 미치는 공간이다. 관람시설이 위치한 복합건물의 마감은 콘크리트라 위압적인 형태에 시각적 경량감을 주는 디자인이 필요하다고 판단했다. 발전소 서측면에 위치한 관람시설에서의 빛과 그림자 효과도 고려해야 되며 수직적 이동통로와 수평적인 이동통로의 기능과 형태도 중요하다. 이러한 전제를 신한울1, 2호기 디자인 콘셉트인 시간성과 부합하기 위해, 변화하는 자연의 빛을 투사하는 전면유리를 적용하였고 거대한 발전소 건물의 시각적 중량감을 감소시키기 위한 관람 창의 분절과 물성 자체의 색채를 고려한 디자인을 시도하였다. 관람시설을 지탱하는 하부 구조물도 보이지 않게 감싸서 깔끔하게 처리했다.

디자인 과정에서는 발전소의 내방객의 접근성, 관람 편의성을 고려한 디자인으로 관람 통로의 형태 및 마감재의 변화, 기능에 따른 합리적 공간 배치로 기존에 있는 관람통로와는 다른 차별화된 디자인을 시도하였다.

요철과 같은 릴리프Relief 형태인 이 관람통로는 내부에 설치될 예정인 전시공간과 조화된 공간을 형성하며 시간의 흐름에 따라 변화하는 빛과 그림자 효과를 이용하여 관람시설의 긴 동선이 주는 지루함을 최소화할 수 있는 디자인이다. 특히 입체적인 창의 릴리프에 의해 생기는 재미난 형태의 그림자가 관람시설의 볼륨감을 강조하고 발전소 건물의 전체적인 외관 디자인과의 조화를 고려하여 디자인을 전개하였다.

복합건물 이동통로 외관 디자인 – 신고리5, 6호기

　신울진1, 2호기와 동일하게 이번에도 복합건물 외부의 이동 통로 디자인도 과업의 범위에 포함되었다. 이동 통로와 마주하는 복합건물과 터빈 뿐 아니라 전체 파워블럭 안의 건물들과의 조화가 중요한데 위압적인 발전소 전체 볼륨을 완화시키는 경량감과 개방감 있는 디자인으로 해결방향을 잡았다. 디자인 전제조건으로 전체 디자인 콘셉트인 지속가능한 경험에 부합하고자 변화하는 자연의 빛과 색채를 투사하는 유리를 적극적으로 사용하기로 했다. 내부에서의 이동 통로의 특성상 걸으면서 보는 공간의 시각적 지루함을 완화시킬 창의 분절이 필요했고 물성 자체의 색을 전체 색채디자인과 통일시켜 조화롭게 유지시키는 방향으로 잡았다. 외부에서의 경관적 개선을 위해 하부는 컬러 강판을 적용하여 견고함과 시각적 안정감을 주기로 했다.

전체 관람시설의 특징은 **기능적인 측면**에서는 충분한 조도 및 외부 조망권을 확보하고 높은 가시광선 투과율로 채광효과가 탁월하며 전면창을 적용하여 관람자의 외부 조망권을 극대화하여 관람자의 원활한 동선을 확보하였다. **경관적 측면**에서는 분절된 창의 측면에 색을 적용하여 내,외부적으로 시각적 다양성을 제공하며 수직적으로 분절된 창에 입체적이며 역동적 이미지를 강조하였다. 입체적으로 돌출된 창의 측면에 색채를 적용하여 내외부의 다양한 시각적 경험을 제공한다. **관리적 측면**에서는 패턴의 정형화로 설치가 용이한 장점이 있고 시공 및 유지관리가 용이한 모듈화된 수직창을 적용하였다.

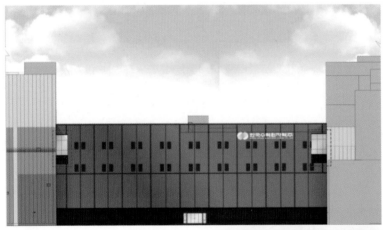

앞서 원자력발전소 관련 일을 하면서 변화에 대한 약한 신호에 대해 언급했듯이 중요한 혁신으로 판명되는 약한 신호로 다가오는 예감들은 오랜 시간이 걸린다. 이런 느린 예감은 모호하고 주변에 머무르는 듯하지만 언젠가 새로운 연결들과 만나 힘을 얻는다. 새로운 연결은 새로운 시각이나 한번도 시도하지 않은 통찰에서 이루어진다.

어쩌면 우리는 천천히 다가오는 이런 예감들이 언젠가 중대한 혁신이 되는 것을 알고 있는 듯하다. 그래서 기다릴 수 있는 것이다. 그러나 아무것도 하지 않는 기다림만으로는 충분하지 않고 예감들을 진화시켜 나가야 한다. 새로움은 새로운 연결을 통해 생명을 얻기 때문이다. 느린 예감들이 성숙해가는 방식은 천천히, 슬며시 시나브로 다가온다.

언젠가 이런 느린 예감들이 미래 원자력발전소 혁신의 아이디어로 연결될 것으로 기대해 본다.

2

질서를 만드는 색

이 세상에 아름답지 않은 색은 없다. 다만 색이 주변과 어떤 관계를 맺고 있느냐에 따라 아름다움과 추함으로 나뉜다. 우리 주변의 수많은 색들은 각각 단독으로 쓰이는 것이 아니라 여러 가지 색이 서로 어우러져서 사용되는 경우가 많다. 이때 조화로움이 필요한데, 조화調和의 한자의 뜻은 '만나서 어울리게 균형을 이루는 것'이다. 그래서 사람들은 색이 조화롭게 사용되어야 한다는 것을 알고 있고 그렇게 사용하고 싶어 한다.

색은 창조되지 않는다. 색은 가시광선 안에서 이미 결정되었기 때문이다. 디자이너의 색에 대한 태도는 어떤 색을 만들지에 대한 문제가 아니라 어떤 색을 선택하고 조화시킬 것인가이다. 그래서 조화로움을 만드는 질서를 강조하고 싶다.

질서란 '혼란스러움 없이 순조롭게 이루어지는 사물의 순서나 차례, 혹은 그것이 지켜지고 있는 상태 자체'를 의미한다. 이 뜻을 통해 알 수 있듯이 무한한 색들을 정리 정돈할 수 있는 어떤 체계와 원리들의 이해가 바

로 조화를 만드는 것임을 알 수 있다. 어떤 기준에 의해 색을 체계화, 조직화할 수 있다면 수많은 색들을 조화롭게 풀어갈 수 있을 것이다. 이렇게 질서에 따른 조화로운 색들은 결국 우리 주변 환경을 아름답고 질서 있게 만드는 역할을 한다.

계절, 공기, 온도, 바람 등 몸으로 느끼는 경험의 중요성

 대상지 조사의 기본은 현장에서 그 장소를 온몸으로 경험하는 것이다. 자연환경, 인문환경 조사라는 형식에서도 필요하지만 무엇보다 그곳에 직접 가서 사람들을 만나고 자연을 느끼고 보고 듣고 하는 과정이 디자이너의 영감을 일으키는 매우 중요한 과정이다. 친환경 색채를 얻기 위해 현장 주변의 자연환경을 조사하는 과정에서 조사 방법을 크게 둘로 나누면 색 표집을 이용한 육안측정과 측색기를 이용한 조사가 있는데 개인적으로는 육안 조사를 더 선호한다.

색채 지리학적 관점에서 토양과 지형, 기후, 일조량이 제각기 다른 장소들이 색채 사용상에 있어서 사회문화적으로 다른 반응을 낳고 그것이 주거환경 또는 그곳에 사는 사람들에게 영향을 미친다는 것으로 실제 대상 지역을 방문하여 몸으로 채집하고 관찰하는 경험을 중요하게 생각한다. 측색기 같은 기계는 매우 과학적인 도구이긴 하지만 자연 환경 속에서 색을 느낀다는 것은 계절, 공기, 온도, 바람 등 인간이 몸으로 느끼는 감각과 관련되어 있기 때문에 그것을 이해하고 만들어내는 디자이너의 감각에 따라 결과의 질이 달라질 수 있다.

디자인 씽킹에서도 실천학습을 제시하는데 체험적이고 응용된 학습경험을 통해 풍부한 아이디어가 나오며 직접 나서서 활동하고 실험하는 행동 지향적 관찰조사를 강조한다. 측색기를 통해 정확한 값을 얻으면 다시 육안을 통한 경험을 함께 확인하여 최종 데이터를 추출한다.

색채 지리학적 방법을 통한 지역 색채 조사

색채 분석 방법은 프랑스 색채전문가인 장 필립 랑클로Jean Phillippe Lenclos라는 사람이 처음 시도한 '색채 지리학'을 도입하였다. 각 지역마다 고유한 색이 있다는 생각으로 색채사용 방식에 있어서 지역의 색을 사용하면 사회 문화적으로 발생하는 복잡하고 혼돈될 수 있는 환경을 주변과 잘 조화시킬 수 있어 지역민에게 쾌적하고 질서 있는 삶의 환경을 제공할 수 있다는 관점이다. 이러한 랑클로의 색채 지리학 방법론을 사용하여 대상지 주변의 생태 경관 요소들을 수집하고 분석하였다. 색채 지리학은 지역의 특성이 최대한 반영되기 위해서는 지역성의 연구가 중요한데 지역성은 겉으로 보이는 것만을 표현하는 것이 아니라 오랜 시간 동안 그 지역에서만의 독특한 자연과 문화적 관점에서 분석해야 한다는 것을 의미한다. 따라서 이러한 방법을 대상지에 적용하여 자료를 수집하고 분석하였다.

색채 시스템Color System의 중요성

색채를 제안하고 관리하기 위해서는 색채 시스템의 사용이 필수적이다. 오랫동안 보편적으로 통용되는 색채 시스템은 먼셀Muncell이지만 연구소에서는 스웨덴 회사에서 나온 NCSNatural Color System을 사용하고 있다. NCS는 색채를 명도, 채도, 색상의 3속성으로 구분하지 않고 인간의 눈을 통해 색을 구분하는 원리로 색의 속성을 색상과 톤의 개념인 nuance를 기준으로 구분한다.

NCS의 특성은 색과 색의 '관계성'을 중시한다는 것이며 실제 인간이 어떻게 지각하는가에 대한 심리학적, 물리학적 실험 결과를 기반으로 성립된 것이다. 인간은 색상, 명도, 채도의 속성을 구별하여 색채를 볼 수 없으며, 색상, 색조를 동시에 총체적으로 지각하기 때문에 색상, 색조nuance의 개념으로 정리되어 있는 NCS는 색채의 기억이 용이하고 범위를 지정하거나 이미지를 반영하기에 쉬워 배색이나 색채 계획시에 적용이 쉽다. NCS는 색의 관계성 속에서 표시되므로 임의의 한 색채가 어떠한 2차적인 속성을 지니게 되는지를 표와 기호로 잘 보여주어 조화로운 배색 팔레트를 만들기에 적합한 색채 시스템이다.

NCS의 표기방법(notation) 및 기타 속성

연구소에서 수행한 모든 과제는 거의 NCS 시스템을 도구로 진행하는데 연구 과정에서 디자이너가 색을 찾고 배색하기에는 최적화된 도구이나 이 색채 시스템을 사용하는 곳이 많지 않아 실제 현장에 정확한 색을 지정할 때에는 범용적으로 사용하는 먼셀 색체계Munsell Color System로 전환해야 하는 번거로움이 있다.

아시나요?

뉴턴과 괴테의 공통점 / 색을 밝히다!

만유인력을 발견한 과학자인 뉴턴과 예술가인 괴테의 특이한 공통점이 있는데 바로 빛과 색을 연구했다는 것입니다. 색채가 과학적으로 연구되기 시작한 것은 아이작 뉴턴 Isaac Newton, 1642~1727으로부터라고 할 수 있습니다. 뉴턴은 프리즘을 이용한 분광실험을 통해 빛이 빨강, 주황, 초록, 파랑, 남색, 보라색의 7가지 스펙트럼으로 구성되어 있음을 과학적으로 증명했습니다. 반면, 괴테 Goethe, Johann Wolfgang von, 1749~1832는 프리즘으로 실험하다 뉴턴의 이론이 잘못됐다는 것을 발견했는데 뉴턴의 이론은 흰색과 검은색의 경계에서 색깔이 만들어지는 현상을 설명할 수 없다는 게 괴테의 결론이었습니다. 그는 빛과 어둠의 경계에서 모든 색깔이 만들어진다는 새로운 이론을 제창했으며 그는 뉴턴의 7가지 기본색이 아닌 빨강, 노랑, 파랑의 삼원색을 주장했고, 이 각각에 초록, 보라, 주황이 심리적 보색으로 대응된다고 밝혔습니다.

괴테의 '색채론'은 20세기 중반에 이르러 일부 연구자들에 의해 새롭게 조명되기 시작했습니다. 괴테는 그의 색채론을 통하여 '자연으로 돌아가라'는 생태론적 직관주의의 태도를 따르고 있습니다.[1]

1 과학문화. 괴테의 색채론과 과학. 2004.11

신월성1, 2호기 환경 색채

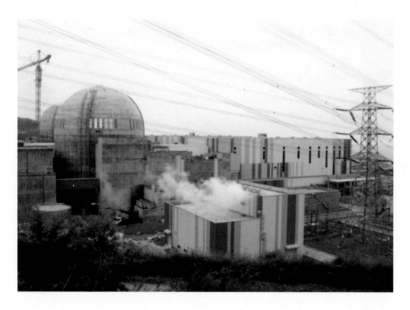

경주시 양북면에 위치한 '신월성1, 2호기'는 개선형 한국표준원전 1,000MW급 2기로 한국의 21, 22번째 원전이며, '한국표준형 원전' OPR1000의 최종완성형 모델이다. '한국표준형 원전'이라는 것은 한국 실정에 맞게 한국의 순수기술로 개발되었다는 데 큰 의미가 있는 발전소이다.

• 원자력발전소 과제의 첫 시작

앞서 말한대로 신월성1, 2호기 발전소는 원자력발전소 환경 친화계획을 시작하게 된 첫 번째 프로젝트였다. 2002년 당시 학부 지도교수님이신 고 김길홍 교수님이 연구소 소장님으로 계실 때 모교로 불러주셔서 연구원으로 일을 하고 있었다. 교수님은 환경디자인 분야에 있어 철학적, 미학적인 관점에서 연구와 교육을 하신 분으로 이 분야의 학문적 위상을 높이는 데 크게 이바지하신 분이다. 평소에 인간의 삶의 질을 높이기 위

한 환경 디자인의 가치를 강조하셨고 색채 연구소 소장으로 계시는 동안 환경디자인 안에서의 환경 색채에 관한 많은 연구를 하셨다. 그 당시는 우리나라 아파트 건설 붐으로 아파트 환경색채 관련 일들이 많았고 특히 플랜트 등 국가 시설 분야의 색채 디자인을 필요로 하는 일들이 막 시작될 때였다. 이렇게 색채 사용에 대한 사회적 요구가 많아지고 있었기 때문에 환경디자인의 학문적 범위 안에서 색채디자인의 효율적인 활용에 대한 연구가 필요했다. 그러나 색채만을 가지고 디자인하는 것이 아니라 디자인에 대한 전문지식과 통합된 사고, 그리고 미적 감각에 따른 통찰력을 잊지 않아야 한다.

• **환경디자인관점의 색채 기본방향**

원자력발전소에 적합한 환경색채 기본방향은 다음과 같다.

• 친환경적 색채 적용이다. 신월성 부지와 인근 지역 주변환경의 색채를 분석 하여 이를 반영하도록 하는데, 지역성을 바탕으로 한 지역 중심의 색채는 지역 공생형 환경친화적 개념에 있어서 매우 중요하다.

• 색채의 기능적 사용은 근무자들의 안전과 필요를 충족시킬 수 있다. 다양한 색채의 기능 중 원자력발전소의 특수한 연관 관계 속에서 원자력발전소 색채 계획에 반영해야 한다.

• 색채 반응 효과의 고려이다. 이것은 색채 자극에 의해서 지각 및 심리적인 감정이 일어나는 특성으로서 원자력발전소 색채계획에 있어 이와 같은 색채의 반응 효과는 인근주민과 근무자들로 하여금 안정감과 신뢰감을 높일 수 있다.

- 색과 구조의 형태적 연관성을 고려하여 원자력발전소의 구조적 형태, 크기, 재료의 특징 등과의 관계적 사고로 접근한다.

- 객관적 조화이론의 적용이다. 파버 비렌Faber Birren, 1900~1988과 슈브럴M.E. Chevreul 1786~1889의 색채조화는 검증된 이론으로 환경에 미적 가치를 높일 뿐만 아니라 사람들에게 공감을 일으킨다.

이런 기본적이면서 동시에 중요한 색채 디자인 원칙을 통해 아래와 같은 색채 팔레트를 추출했고 신월성 발전소 입면에 대안으로 제안하였다.

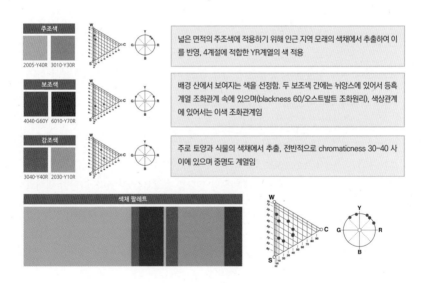

주조색

2005-Y40R 3010-Y30R

넓은 면적의 주조색에 적용하기 위해 인근 지역 모래의 색채에서 추출하여 이를 반영, 4계절에 적합한 YR계열의 색 적용

보조색

4040-G60Y 6010-Y70R

배경 산에서 보여지는 색을 선정함. 두 보조색 간에는 뉘앙스에 있어서 등흑계열 조화관계 속에 있으며(blackness 60/오스트발트 조화원리), 색상관계에 있어서는 이색 조화관계임

강조색

3040-Y40R 2030-Y10R

주로 토양과 식물의 색채에서 추출, 전반적으로 chromaticness 30~40 사이에 있으며 중명도 계열임

색채 팔레트

1안의 디자인적 특징은 바닷물에 투영된 듯한 이미지를 수직적으로 표현했고 터빈의 수평적 형태의 지루한 느낌을 완화시켜 주는 디자인이다. 색과 디자인이 모듈화되어 있어 시공성을 고려하여 기능성과 효율성이 특징이다. 수직의 지루한 위압감을 완화시키기 위해 색과 조화된 시각적 리듬감을 강조했다.

2안은 작은 원자들이 모여 큰 에너지를 만드는 원자력의 힘을 상징하는 점진적 변화의 디자인 원리를 적용했다. 리듬감 있는 불규칙적 배열로 무겁고 딱딱한 느낌의 발전소 이미지에 경쾌한 생동감을 부여했고 여러 개의 작은 모듈로 분절하여 거대한 발전소의 구조물을 보다 친근하고 안정감 있게 보이도록 했다.

• 3안

3안의 디자인적 특징은 나무의 켜를 상징하며 자연의 안정감과 균형, 강세의 원리를 형태로 상징화시켰다. 건물의 위압감을 해소하고자 가로 색면의 상하, 좌우 구성을 통해 운동감을 주었고 상부의 색채적용을 단순화함으로써 시각적 눈높이에 디자인이 집중되도록 했다.

• 최종안

최종 디자인은 1안으로 결정되었고 수정과 보완을 거쳐 오른쪽의 이미지로 정리되었다.

최종 디자인을 결정하는 데 시공성과 안정성이 중요한 요인이 된다는 것을 알게 되었다. 파워블럭 안의 대부분의 콘크리트 건물은 도장으로 디자인 결과를 만들어 낼 수 있지만, 터빈의 슬라이딩 패널은 현장 조립이기 때문에 시공성이 곧 경제성과 연결되기 때문이기도 하다. 신월성1, 2호기를 통해 여러 가지 배운 점이 많지만 발전소 색채 중심의 환경 친화 계획에 디자인적 한계가 있음을 깨달았고 근본적인 친환경의 의미를 생각하게 하는 의미있는 연구였다.

신월성1, 2호기 최종 디자인 안

신고리3, 4호기의 색채 계획 과정은 기본적으로 신월성1, 2호기와 같다. 방법에서의 차별성이 아닌 신고리3, 4호기만의 독창적인 조화로운 팔레트를 만들고자 했으며 아래의 최종안을 가지고 발전소에 적용할 수 있는 세부 내용을 작성했다.

한국표준색표집 2003발행		NCS®© - CIELAB - RGB Translation Table											
NCS	H	V/C	색차	L* D65	a* D65	b* D65	패널	도장	보조 건물	터빈 건물	복합 건물	옥외 건물	기타
3000-N	7/0	1.1	72.8	-0.2	1.3	●	●	●	●	●	●	옥외건물 LOUVER	
4500-N	5.75/0	1.1	61.3	0.2	0.5	●	●	●	●	●	●	터빈건물 LOUVER / 하부	
2020-R90B	2.5PB 7/4	1.0	73.0	-5.1	-11.4	●	●	●	●	●			
3030-R90B	2.5PB 6/5		60.6	-6.2	-17.8	●	●	●	●	●			
5030-R90B	2.5PB 3/6	4.4	43.7	-4.9	-18.4	●	●	●	●				
3030-G50Y	5GY 6/4	1.0	65.3	-8.8	24.3	●	●	●	●				
1005-Y10R	Y 9/1		87.8	-0.3	9.3	●	●	●	●	●			
2005-Y30R	5YR 8/1.5		79.2	1.3	9.0	●	●	●	●	●	●	터빈,복합,옥외건물 WINDOW FRAME 터빈건물 LOUVER / 상부	
3020-Y40R	7.5YR 6/4	2.0	65.1	10.4	18.8		●			●	●	터빈,복합,보조,옥외 건물 DOOR, DOOR FRAME, 캐노피	
3020-G80Y	7.5Y 7/4		68.1	-3.1	22.1		●			●	●		
4010-Y30R	10YR 6/4	3.6	63.0	4.6	12.1		●			●	●		

아래는 신고리3, 4호기 최종 디자인이다.

남측면도

동측면도

북측면도

신울진1, 2호기

신한울1, 2호기 계획에서 처음으로 한국표준색 색채분석Korea Standard Color Analysis 프로그램을 사용하였다. 한국 표준색 색채분석은 한국 색채 표준 디지털 팔레트와 함께 한국 산업표준KSA0062 - 색의 3속성에 의한 표시방법 을 기본으로 색채를 분석하고 디자인 과정에서 커뮤니케이션 할 수 있도 록 지원하는 활용 프로그램이다. 한국 색채표준 디지털팔레트의 색 KS A 0062에 지정된 1519개의 표준색뿐만 아니라 중간색 1157개의 색을 추 가하여 총 2676개의 색을 기준으로 다양한 디자인 분야에서 원하는 이 미지를 프로그램 내에 삽입하여 색채를 분석할 수 있도록 제작된 프로그 램으로 이번에 처음 사용하여 보다 과학적인 방법으로 색을 추출하였다. 이런 프로그램을 통한 분석은 연구 방법의 전문성을 강화하는 도구이다.

신한울1, 2호기의 디자인 콘셉트인 '시간성'의 개념을 가지고 색채 디 자인에 적용하였다. 시간에 따라 변화하는 비물질적 형태에 주목한 디자 인으로 3차원 구조에 4차원적 시간성을 표현한 '하루의 시간 변화에서 느 끼는 태양빛의 색채' 로 한 배색 팔레트이다.

Flow of Sunlight

시간이 지남에 따라 다양한 모습으로 보여지는 시각이미지

| 새벽 | 아침 | 정오-낮 | 저녁 |

● **새벽녘 연상이미지**

기대감, 설레임, 상쾌한, 희망찬, 고요한, 긍정적 이미지, 깨끗한, 차가운, 새벽공기, 분주한, 조용한, RB계열, 저채도, 어두운, 회색 연보라, 노랑기미

● **아침 연상이미지**

상쾌한, 테라스에서의 아침, 꽃내음, 새소리, 봄의 기운, 밝은, 따뜻한, 눈이 부시는, 생생한, 싱그러운, 활기찬

● **정오~낮 연상이미지**

쨍한 느낌, 액티브한, 북적이는, 생생한, 시끌벅적한, 밝은, 샛노란, 태양, 붉은, 활기찬, 활동적인, 나른한

● **해질녘 연상이미지**

차분한, 노을, 청온한, 여유로운, 포근한, 붉은, 보라의

• 직원 대상 선호도 조사

신울진1, 2호기를 위한 색채디자인을 위해 처음으로 직원들을 대상으로 한 선호도 조사를 실시했다. 3가지의 색채 팔레트를 제안하였고 중간 발표를 거쳐 관계자건설처, 건설기술처, 발전처, 홍보실, 신한울 건설소들을 대상으로 조사하였다. 총 238명이 참여하였고 전반적으로 큰 차이 없이 비슷한 선호도가 분포하였는데 타 발전소와 차별화를 주면서 심플한 디자인을 선호하고 발전소의 상징성이 부여되고, 시인성이 확보된 1안을 더 선호하는 것으로 나타났다.

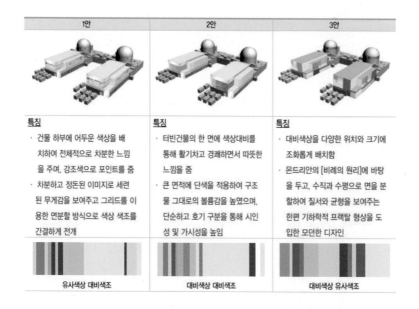

이러한 선호도 조사는 신한울 건설 관계자들에게 의견을 묻고 반영시키는 디자인 과정에 참여했다는 자부심을 주는 데 긍정적 효과가 있었다.

• 색채 팔레트 적용

최종 색채 팔레트를 터빈 패널에 적용하고 빛의 변화의 조형적 형태를 표현하는 데에 폴리카보네이트를 사용하여 다음과 같은 상세안을 완성했다.

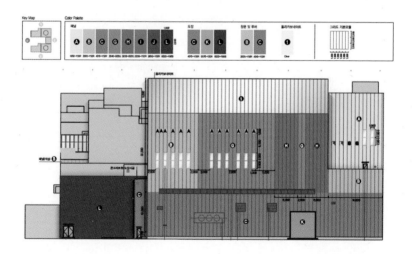

신한울1, 2호기만의 색채팔레트와 라이트 박스 개념을 적용하여 시간
성의 조형적 접근에 의한 최종 디자인 결과이다.

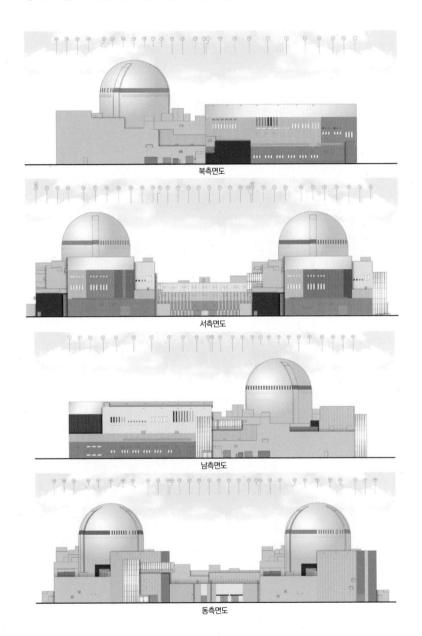

북측면도

서측면도

남측면도

동측면도

신고리5, 6호기

　앞의 장의 발전소 형태 부분에서 언급했듯이 신한울1, 2호기에 이어 신고리5, 6호기도 새로운 건축 재료에 대한 검토를 적극적으로 하게 되었다. 페널에 도장하는 방식이 아닌 재료 자체의 물성을 살리는 것이 지속가능한 콘셉트와도 일치하기 때문이다. 아래는 메탈 패널을 터빈 전체에 적용한 예시이다.

그러나 결국 기존의 방식대로 신고리 주변 자연환경인 토양, 식생, 바다, 하늘 등의 색을 통해 자연과 조화로운 색채를 수집했다. 계절과 시간의 변화에 따른 환경색을 포용할 수 있는 색채를 고려하였고 저채도 고명도의 친환경적 주조색으로 시각적 안정감을 부여하였다. 다채로운 강조색상은 신비롭고 유기적인 이미지를 만들어준다.

이런 개념을 통해 세 가지 대안을 제시하였다. 1안은 주변환경인 바다와 산, 하늘 등의 색을 바탕으로 신고리3, 4호기와의 연계를 고려한 색채팔레트이다. 2안은 주로 하늘 색의 변화에 착안하여 시간과 계절의 색 변화에 유기적으로 대응하는 특징이 있다. 3안은 햇살에 빛나는 나무와 숲, 일렁이는 바다로부터 색상을 추출하여 자연색의 레이어드 배치를 통해 깊이감을 주는 색채팔레트이다.

최종적으로 1안을 토대로 색채의 조화이론을 선정하여 5, 6호기의 차별성을 위해 각각에 적용할 수 있도록 구체화시켰다. 이것은 인접한 신고리3, 4호기와의 연계와 조화를 고려한 팔레트로 선명하고 깨끗한 이미지를 제공한다.

아래는 신고리5, 6호기의 최종 색채디자인이다.

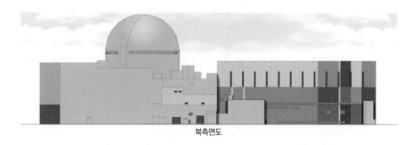

북측면도

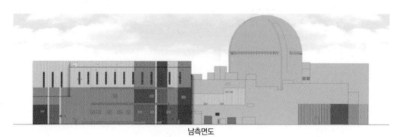

남측면도

3

부분과 전체

원자로 디자인

원자력발전소의 원자로 건물은 발전소의 핵심시설이며 인간에게는 심장과 같은 기관이다. 원자로 냉각계 계통, 안전성 관련 계통 및 보조 계통 등을 수행하며 원자 력발전소의 가동 중 또는 사고 시 발생하는 방사능을 차폐하여 발전소 종사자와 인근 주민을 보호해 주는 최후의 방벽 역할을 한다. 한국형 경수로 원자로는 반구형으로 형태적으로도 그 특징이 두드러져 발전소의 상징이 된다. 원자로는 원자력발전소의 안전성과도 큰 관련이 있어서 외부 콘크리트에 나타나는 균열을 통해 내부 상황을 예측한다고도 하니 여러 가지 측면에서 발전소의 가장 중요한 시설임이 틀림없다.

그런 이유에서인지 처음 신월성1, 2호기 환경 친화 계획을 할 때에는 원자로에 어떤 디자인을 적용하는 것을 허락하지 않았다. 원자로가 한국

형 발전소의 상징적 역할을 하다 보니 직원들 사이에서도 안전을 위해 그냥 두는 것이 낫다는 쪽과 뭔가 멋진 디자인이 적용되기를 바라는 두 의견으로 나뉜다. 개인적으로는 원자로 디자인에 대해서는 안전과 관련해 시공의 위험성도 크고 경관적 측면에서 굳이 안 해도 된다는 쪽에 가깝다. 돔 형태의 원자로 자체가 매우 상징적이라 전체 발전소 건물들과의 조화가 더 중요하다고 생각했다. 콘크리트 그 자체의 물성만으로 충분히 아름다울 수 있기 때문이다.

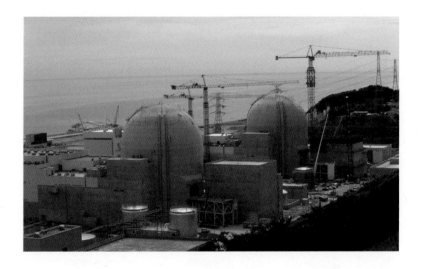

신고리1, 2호기 원자로 – 무지개떡 닮은 디자인

신고리3, 4호기 환경친화계획을 마치고 난 2009년 신고리1, 2호기 원자로에 대해 디자인 자문을 해 달라는 요청을 받게 되었다. 앞에 언급했듯이 원자로에 디자인을 적용하는 것이 기능적으로나 경관적으로나 불필요하다고 생각하고 있었고 신고리1, 2호기는 서울대 환경대학원에서 진행했던 프로젝트라 매우 곤란했다. 그런데 당시 한수원 사장님께서 원자로에 대한 특별한 관심으로 디자인을 직접 지시하셨다고 하는 한기의 요

청을 거절하기 어려웠다. 이렇게 첫 원자력발전소 원자로에 대한 디자인을 시작하게 되었다.

우선, 원자로 같은 발전소의 상징적 건물에 구상이건 추상이건 어떤 독특한 디자인을 적용하기보다 전체 발전소가 조화롭게 보이도록 하는 관점에서 출발했다. 바라보는 사람들마다 선호하는 이미지가 다르니 독창적인 디자인보다 신고리1, 2호기에 사용된 색채 팔레트를 통해 최소한의 이미지로 디자인하기로 했다. 그러나 색채 파레트도 전체적으로 중채도, 중명도의 뉴트럴계열의 색채로 이루어져 있으나 전체 색상이 조화롭지 못하고 10여 가지의 다소 많은 색채를 사용하였음에도 그 차이와 특징을 찾기 어려웠다. 그래서 신고리1, 2호기의 전체 주조색인 Blue와 조화되는 청회색의 뉴트럴 컬러의 톤 변화를 통해 작업했다. 공통적으로 색채의 그라데이션 효과를 이용하여 비례의 안정감을 시도했으며 점진적인 규칙의 반복으로 다소 무난하게 표현했다.

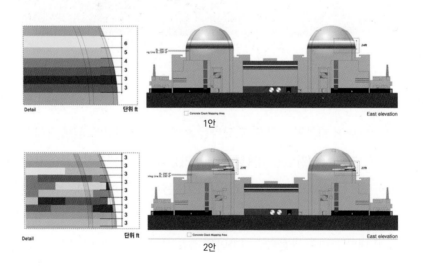

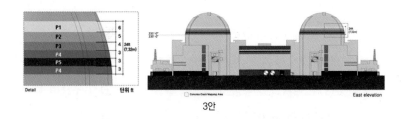

3안

1차로 위의 3개의 안을 제안했는데 색이 너무 무채색 중심이니 좀 더 화려하고 강하게 하라는 수정 의견을 받았다. 한 마디로 퇴짜를 맞은 것이다. 최소한의 디자인을 하려는 의도와 맞지 않아 난감하지만 2차로 전체 색의 대비감을 살리고 톤을 밝게 수정하여 새로운 안으로 정리하면서 연구원에게 한 개를 제안해보라고 했다. 그걸 4안으로 같이 제안서에 넣었다. 연구원이 나에게 미리 컨펌 받기 위해 보여줬는데 그 자리에서 "설마 이걸 선택할까요? 이것도 포함시켜 보내세요."라고 전달했다. 사실 화려함이나 강한 것은 원자로에 적합하지 않다는 것을 확인시키려는 의도였다. 그런데 설마가 현실이 된 것이다. 4안으로 결정했다는 얘기를 듣고 깜짝 놀랐다.

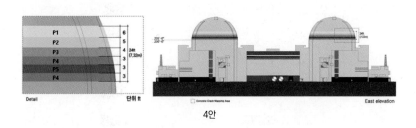

4안

바로 한기에 전화 걸어 이것으로는 도저히 안 되니 색깔의 채도만이라도 낮추게 해달라고 했는데 안 된다는 답이 돌아왔다. 결국, 위의 4안으로 결정되어 시공되었다. 그 이후 신월성1, 2호기 일로 현장 방문했을 때 우리가 한 줄 모르는 직원분이 계속 신고리1, 2호기 원자로에 대한 불만 섞

인 발언을 하시는데 '무지개 떡 같다', '잔치국수 위에 계란 지단 올라간 것 같다', '누가 했는지 진짜 감각 없다', 등등…. 처음에는 잘 참고 듣다가 계속 듣다 보니 화가 나기도, 불편하기도 해서 놀래주려는 의도로 내가 했다고 말했다. 어찌나 민망해하시는지 그 얼굴을 보고 깔깔 웃으며 풀었던 기억이 난다. 그걸 연구원이 했다고 변명을 할 수도 없고 연구 책임자의 책임이니 당연히 그렇게 말할 수밖에 없었다. 원자로 디자인은 이렇게 재미있는 에피소드로 시작되었다.

디자인을 제안할 때는 어떤 안이든지 선택될 가능성이 있기 때문에 더 섬세하고 꼼꼼하게 검토해야 한다는 교훈을 다시금 상기하게 되었다.

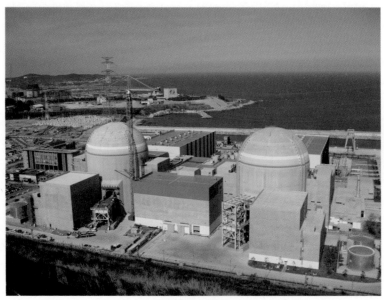

신고리1, 2호기

신월성1, 2호기 발전소 - 그것으로 충분한 디자인

1. 원자로건물
2. 핵연료건물
3. 보조건물
4. 복합건물
5. 비상디젤 발전기건물
6. 터빈건물

신고리1, 2호기 원자로 이후 신월성1, 2호기 원자로도 자문을 해달라는 요청을 받게 되었다. 아마도 의사 결정권한을 갖고 있는 분의 의지가 작용하지 않았나 싶었다. 이후로도 원자로에 대한 디자인 시도가 계속 이어졌으니 말이다. 신월성1, 2호기 외부 환경 설계는 발전소 환경친화계획의 첫 용역이라 개념을 잘 알고 있고 신고리1, 2호기 실패(?)의 경험이 있는지라 신월성1, 2호기 전체 부지의 특성과 색채계획이 반영된 디자인을 원칙으로 하고 시작했다.

디자인을 뭔가 장식하고 꾸미는 것으로 알고 있는 일반 사람들이 많지만, 근본적으로 디자인은 '그것으로 충분하다'는 것을 찾는 것이다. 최적의 소재와 제조, 과장되지 않은 형태, 최저 가격이 아니라 풍족한 저비용으로 기본과 보편을 제시하는 합리적 가치가 실현될 때 굿디자인이 되는 것이다. 덜함도 더함도 없는 충분한 수준의 단계, 그 기준은 미적 조화와 질서이다. 이것이 수없이 강조한 디자인의 가치이고 디자인에도 이 기준이 적용될 수 있다. 이런 원칙을 가지고 발전소 터빈에 적용된 패턴과 색이 강조되도록 원자로는 최대한 배경으로 단순하게 보이도록 하고 색채는 전체 건물에 사용된 색채팔레트 중 조화 원리에 맞게 선택해서 3가지 안으로 제안했고 다음의 안으로 결정되었다.

최종 디자인은 터빈의 수직적 패턴 디자인이 강조되도록 원자로도 동일한 수직 패턴으로 통일감을 주었고 색채의 점진적 톤의 변화를 시도했다. 바탕색을 두어 부분적으로 볼륨감을 살렸고 각 방향에서 강조색을 경험하도록 디자인했다.

대안 3 최종 디자인

신월성1, 2호기 원자로는 채광창의 수직 패턴과 통일감을 주기 위해 형태의 수직분절을 도입하였고 거대한 건물 높이에 대한 위압감을 완화시키는 방법으로 수직적으로 분절된 모듈이 원자로 건물 상부에 수평적 분할을 이루도록 디자인했다. 수평적 모듈들이 콘크리트 바닥 위에서 하나하나 분리되어 보이지 않도록 부분적으로 바탕에 어두운 색으로 배경을 잡아주었다. 무엇보다 환경친화 개념이 전체부지에서 조화로울 수 있도록 '그것으로 충분한' 디자인이 되도록 했다.

Key Map Color Palette TOP

ELEVATION

* 적용 높이: EL.230'-0"

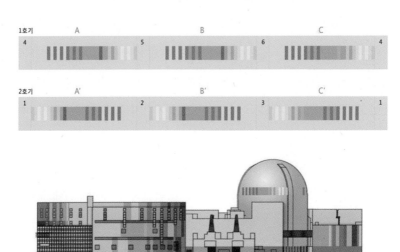

신고리3, 4호기 환경 친화 계획에서도 원자로 디자인은 제외시켰음에도 불구하고 다시 별도 자문으로 요청받게 되었다. 한수원 내부에서의 원자로에 대한 인식의 변화를 알 수 있었다. 지금까지는 원자로에 대한 보수적인 접근으로 부분과 전체의 관계에서 전체의 조화에 비중을 두었다면 이번에는 원자로의 상징성을 부각시킬 수 있는 부분의 디자인을 고민하게 되었다. 더욱이 신고리3, 4호기는 APR1400의 차세대 원전으로 미래지향적 원전의 이미지를 강조하면서 깨끗한 친환경 에너지라는 것을 홍보할 기회가 될 수 있었다.

원자로는 발전소에서 가장 높은 건물로 하늘과 맞닥뜨린 첫 공간이다. 청명한 하늘과 실재하는 구름 사이로 비상하는 새의 이미지를 통해 최초 해외 수출 모델이며 세계로 웅비하는 원자력을 상징하고자 했으며 색상에 적용된 파랑새는 영조靈鳥로서 길조吉兆를 의미하며 차세대 원전의 희망을 상징한다. 새를 데포르메deformer적 상징으로 표현했는데 '데포르메'란 프랑스어로 '변형시키다'라는 뜻으로 대상을 실제 형태보다 과장하거나 변형시켜 표현하는 것을 말한다. 새의 구체적 형상보다 점을 통한 데포르메를 시도했는데, 점은 차원의 시작이며 형태의 가장 기본적인 생성원으로 원자의 최소 단위들이 모여 엄청난 에너지를 생산하는 발전소 이미지에 부합한다.

새가 비상하는 형상을 점과 선이 면으로 보이도록 표현하고 운동과 방향성을 줌으로 시각적 역동성을 강조했다. 관람자의 시점에 의해 새롭게 생성, 재창조되는 공간적 일루전 효과를 의도하여 무한한 해석이 가능하게 했다. 다음과 같이 여러 가지 디자인을 원자로에 적용해보았다.

남측면도

동측면도

북측면도

서측면도

남측면도

동측면도

북측면도

서측면도

아시나요?

옵 아트Optical Art 는 기하학적 형태와 미묘한 색채관계, 원근법 등을 이용하여 사람의 눈에 착시를 일으켜 환상을 보이게 하는 과학적 예술입니다. 원근법이 무시된 착시나 색채의 효과를 통하여 시각상의 재미있고 특별한 효과를 추구합니다. 옵아트는 빛·색·형태를 통하여 평면적 그림이 아닌 역동적인 입체를 보여줍니다.

미술에 기하학적 원리와 수학적 계산을 도입하여, 3차원적 입체감과 마술적 착시를 표현한 작가로는 네덜란드 출신의 판화가 모리츠 코르넬리스 에셔Maurits Cornelis Escher, 1898~1972가 유명합니다. '오징어 게임'에서 참가자들이 이동하는 공간을 에셔의 작품인 올라가기와 내려가기Ascending and descending에서 가져온 것을 알 수 있습니다. 이 공간은 착시를 통해 계단의 오름과 내림을 알 수 없는 묘한 느낌을 주는 작품입니다.

최종 디자인은 패턴화된 점으로 새를 표현한 안으로 결정되었다. 점의 크기의 변화로 가까이에서는 점이 보이지만 멀리서는 솔리드한 새의 형상으로 인식되는 옵티컬 아트Optical Art기법으로 입체감을 살리고 원근감을 주었다. 공간 속에서 시간을 표현했다.

3호기 원자로 디자인

4호기 원자로 디자인

이 디자인도 결정되기까지 여러 번의 수정 요청이 있었다. 새가 있으니 구름도 넣어달라, 새를 7마리에서 3마리로 줄이면 좋겠다, 팔색조처럼 화려하게 바꿔 달라는 등의 황당하고 재미있는 요구도 있었다. 최종 의사결정을 클라이언트가 하므로 최적의 결정을 했다는 확신을 하도록 합리적인 근거와 과정을 보여줘야 한다. 아무리 대단한 계획이라 해도 이를 인식 못 할 경우 결국 빛을 보지 못하고 사라지기 때문이다. 이 문제가 어떻게 다뤄졌는지를 보여주는 과정이 중요한데 아이디어가 어떻게 전개되었고 최종 디자인에 어떤 영향을 줬는지 설명해야 한다. 그래서 판단에 도움이 되도록 여러 번의 디지털 시뮬레이션뿐 아니라 모형 위에 맵핑까지 해서 제출했다.

이런 힘든 과정을 통해 최종 디자인이 결정되었는데 원자로에 시공된 결과는 무척 실망스러웠다. 새의 형태를 이루는 내부의 점이 덩어리로 뭉개지고 새의 외부 형상 주변으로 원을 대충 그려 넣어 오히려 지저분해 보이기까지 한다. 원근감에 의한 착시효과나 관찰자의 경험을 강조하려 했던 옵티컬 아트 개념을 적용한 의도는 전혀 알 수 없다. 여러 가지 이유가 있겠지만 우선 시공의 어려움이다. 반구 형태인 원자로에 도색을 하는 작업이 얼마나 어렵고 위험한지는 상상할 수 있다. 시공을 위해 메르카토르도법을 제안하기도 했다. 신고리1, 2호기나 신월성1, 2호기처럼 부분 도색이나 단순한 면처리와는 다르므로 매우 전문성이 필요한 작업이지만 현장에서는 그 의미를 비중있게 생각하지 않은 것 같다. 위험을 무릅쓰고 밧줄 하나에 몸을 감고 도색하신 작업자를 생각하면 아찔하다.

신고리3, 4호기는 APR1400의 첫 발전소이기 때문에 언론에 많이 노출된다. 현장에서나 사진을 본 사람들이 간혹 원자로 새가 무슨 새인지 묻곤 한다. '당신의 마음 속에 있는 새'라고 답해주고 싶다. '쇼생크 탈출' 영화에서 브룩스가 감옥 창밖으로 날린 새가 어떤 새인지 중요하지 않은 이유와 같다.

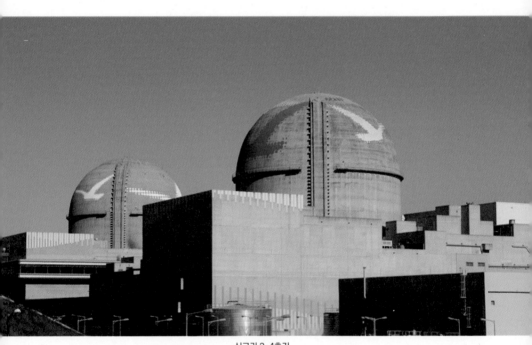

신고리 3, 4호기

신한울1, 2호기 발전소 – 신한울 아이덴티티를 위한 서체 개발

신고리1, 2호기나 신월성1, 2호기의 경우는 환경 친화계획이 끝난 이후 별도 자문으로 디자인 되었지만 신한울1, 2호기는 처음부터 원자로까지 포함시켰다, 신한울1, 2호기 발전소를 위한 특별 서비스가 있다면 바로 아이덴티티 강화를 위한 서체 개발이다. 당시 색채연구소 소장님이 그래픽디자인 전공 교수였기 때문에 시각디자인 전공에서 큰 도움을 주었다. 채광창 및 발전소 전반에 적용된 스트라이프 패턴과 연계되어 통일감 있는 서체를 디자인해 주었다. 첨단의 발전소 이미지와 어울리는 모던 테크놀로지 무드의 서체와 모듈화된 스트라이프 패턴의 반복으로 전체 발전소 건물과 연계되어 통일감 있는 디자인으로 원자로 각 호기별 조닝 색채 및 서체를 적용하여 신한울만의 독창적인 아이덴티티를 주었다.

당시만 해도 신한울3, 4호기까지 건설 예정이 되어 있어서 호기 표시를 같게 하면 신한울 전체 부지가 통일감 있고 독특한 아이덴티티가 살아있는 발전소가 될 것으로 기대했다. 영문과 숫자로 다른 어디에도 없는 신한울만의 서체를 개발한 것에 대한 자부심이 있었다. 그 서체를 처음 적용한 부분이 원자로이다.

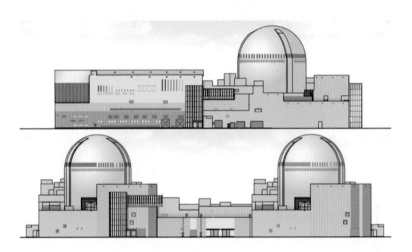

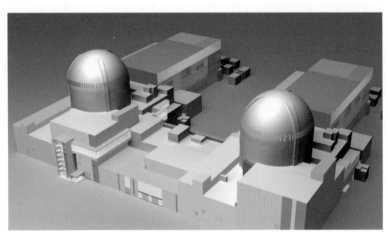

신한울1, 2호기 투시도

• 아~ 고래여, 네가 왜 거기서 나와~

디자인을 마치고 수년이 지나 2021년 4월 복합건물 자문 관련해서 울진 현장 방문을 갔을때 갑자기 거대한 고래와 파도가 시공된 것을 보고 정말 놀랐다. 이 원자로 디자인은 어디가고 거대한 고래가 떡하니 올라가 있다. 정말 특별한 열정을 가지고 과업에도 없는 신한울1, 2호기만의 고유한 아이덴티티를 나타내는 서체 개발까지 했음에도 불구하고 어디에도 적용되지 않은 것이 매우 아쉬웠다.

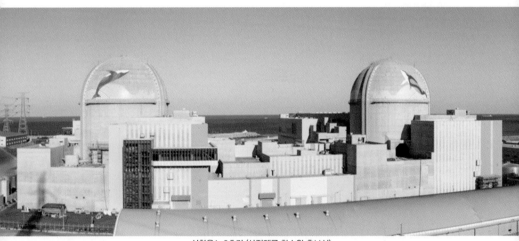

신한울1, 2호기 (사진제공 한수원 홍보실)

프로젝트 완료가 2012년이었으니 그동안 많은 일이 있었을 것으로 이해한다. 제출한 최종 보고서에 서체 디자인에 대해 자세히 기록했는데 검토조차 안 된 것 같아 아깝지만 신한울3, 4호기까지 건설이 되기를 바라며 앞으로 원자로가 아닌 다른 부분에라도 신한울 원자력발전소만의 고유한 아이덴티티로서 활용되길 바란다.

신고리5, 6호기는 처음부터 환경친화계획에 원자로를 포함시켜 디자인했다. 전체 부지와 조화될 수 있는 3개의 안을 제안했다. 원자로는 지금 결정하기보다 발전소 건설 마무리 단계에서 변화된 방향으로 시공되도록 가능성을 열어두고 각 안의 특징들을 보고서에 정리해두었다. 발전소 설계시기와 시공시기가 몇 년씩 차이가 나기 때문에 그 당시의 상황에 따라 시공이 안 될 수도 있고 또 다른 감각의 이미지가 만들어질 수 있기 때문이다.

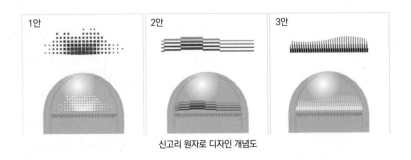

신고리 원자로 디자인 개념도

• 보조건물 로봇시공 - 미세먼지 없는 청정에너지 원자력

신고리5, 6호기 환경친화계획 계약기간이 거의 끝나가는 한 달 정도 남았을 때 갑자기 한수원에서 보조건물에 로봇시공을 하려고 하니 적합한 디자인을 해달라는 요청이 들어왔다. 디자인을 하기에 시간도 부족하고 과업의 범위도 아니라 거절할 수도 있었지만 새로운 기술 시도로 변화를 주려는 의도가 느껴져서 수락했다. 보조건물 외벽 로봇시공 디자인을 위한 시간이 더 필요해서 한기에 계약기간 연장을 요청하고 마지막 마무리를 위한 디자인을 진행했다. 사실 한기에서도 부담스러울 수 있는 사항인데 계약 연장과 행정 절차를 무리 없게 처리해줘서 매우 감사하다.

보조건물 동측 벽면에 지역사회와의 상생을 위한 지역의 특색이나 상징을 그래픽요소로 재구성하고 한수원의 아이덴티티가 나타나도록 세 개의 안을 제안했다.

• 1안

한수원의 아이덴티티와 바다에 인접한 지역 상징을 함께 부각한 디자인으로 터빈 건물, 채광창의 세로 라인과 전체적인 조화와 통일을 고려한 등 간격 세로 패턴을 적용했다. 자연과 동화되는 새의 파란 하늘과 구름은 친환경 청정에너지인 원자력을 상징한다. 신고리5, 6호기의 디자인 콘셉트인 시간성을 보조 건물 디자인에도 적용하여 시간에 따라 변화하는 자연의 색을 유기적 곡선으로 은유적으로 배경에 표현했다.

• 2안

터빈건물, 채광창의 세로 라인과의 조화와 통일을 고려한 디자인으로 터빈의 면 나눔 그래픽과 연계시켰다. 5, 6호기 표기를 그래픽으로 사용하여 호기 식별 기능성을 살렸고 숫자가 은은하게 드러나도록 심미성이 고려된 타이포그래픽을 사용했다.

• 3안

산과 바다의 자연을 유기적 곡선을 사용하여 지속가능한 디자인 컨셉과도 연계시키고 자연과의 조화를 우선시하는 발전소의 환경 친화를 은유적으로 표현했다. 연계된 터빈건물과 채광창의 세로라인을 반복시켜 전체 부지의 조화와 통일감을 주도록 했다.

세 개의 안 중에서 1안을 추천안으로 제안했는데 한수원에서도 매우 좋아해주셔서 보람 있었다. 새로운 로봇공법에 의한 도색으로 정확하고 안전한 시공이 가능하고 무엇보다 친환경 클린에너지인 원자력발전소 홍보 효과를 줄 수 있어서 만족스러웠다.

지금은 코로나19 때문에 미세먼지로 인한 고통을 잊었지만 이 보조건물 외벽 디자인을 제안할 2, 3월 그 당시 우리나라는 황사와 미세먼지로 인한 공기오염이 사회적으로 큰 문제였다. 몇 년 동안 반복된 미세먼지 위험성으로 휴대폰으로 미세먼지, 초미세먼지 농도를 확인하고 외출을 결정해야 할 정도였다. 지금 정부에서 국민에게 코로나 관련해서 안전 안내 문자를 보내주지만 그때는 미세먼지가 심하면 집에 머무르라는 문자를 보내주었다. 지금 같은 코로나19 상황에서 마스크에 빠르게 적응하게 된 이유도 매년 봄 우리나라를 덮치는 황사와 미세먼지에 대한 대비가 되었기 때문이다. 공기오염은 여러 가지 이유가 있겠지만 전기를 만들기 위해 화석연료를 줄이고 청정 에너지를 선택하면 많은 부분 해결 가능하다. 원자력은 싸고 안정적이며 깨끗한 에너지다. 더구나 기후 재앙을 피할 수 있는 최선의 방식이 저탄소 배출이기 때문에 원자력이 기후변화 대응 전략의 핵심이라고 생각한다. 이러한 생각을 전달할 수 있는 기회가 온 것이 매우 기뻤다. 아예 한수원 로고 아래 '미세먼지 없는 청정 에너지 원자력'이라는 캐치프레이즈를 넣고 싶다.

4.
실천에
옮기기

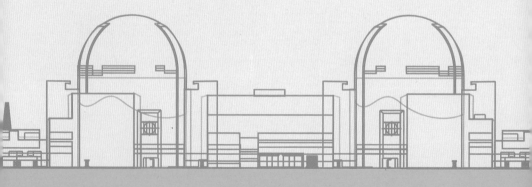

1

UAE 바라카 원자력발전소

BNPP,Barakah Nuclear Power Plant, UAE

지금까지 그동안 국내 원자력발전소 디자인을 진행한 과정과 에피소드를 단락별로 보여주었다면 해외에 건설된 최초의 원자력발전소인 BNPPBarakah Nuclear Power Plants를 통해 입찰 참가 여부의 고민부터 현장조사, 디자인 개발, 발표 준비 그리고 최종 결과까지의 전 과정과 비하인드 스토리까지의 이야기를 시작하고자 한다.

첫 해외 원자력발전소 - 쉽지 않은 결정

BNPPBarakah Nuclear Power Plants는 국내 원자력발전소가 가지고 있는 기술력으로 해외에 건설된 최초의 원자력발전소이다. 바라카원전은 국내 신고리3, 4호기와 5, 6호기에 적용한 모델APR 1400, 1400MW로 한국의 원전기술과 시공관리 등 해외 원전사업의 성공 능력을 전 세계에 입증하게 됐고 제2의 해외원전 수출의 교두보가 될 것으로 기대되는 발전소이다.

지금 생각하면 국내 기술로 해외에 지어진 최초의 원자력발전소 디자인에 참여했다는 자부심이 크지만 일의 과정은 쉽지 않았다. 해외 프로젝

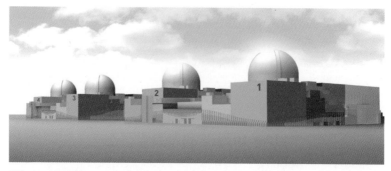

위치 : BarakahNPP Site, Ruwais, Abu Dhabi, UAE
시설용량 : 1,400 MW x 4
형식 : APR 1400
디자인 개발 기간 : 2012.12 ~ 2016.04

트이다 보니 당연히 발표 준비나 최종 보고서를 모두 영문으로 해야 되며 일정과 비용에 대한 부담도 있었고, 무엇보다 의사결정 기관이 UAE 정부가 아니라 ENEC이라는 다국적 원전 전문가로 구성된 회사를 설득해야 하는데 일들이 어렵게 생각되었다. 국내는 급하면 애국심에라도 호소하면 되지만 이런 회사는 국가나 조직보다 개인의 계약 연장이 더 중요하니 책임감 있게 의사결정을 하는 것은 어려울 거라는 예상이 되었다. 클라이언트와의 전체 맥락 인식을 통한 공감을 이끌어 내어 공감을 아이디어 창출로 이어가면서 결론에 서서히 도달하게 되는데, 시작부터 어려움이 예상되었다.

이것은 디자인 씽킹에서 매우 중요하다. 문제를 인식하고 공감을 아이디어 창출까지 이어가면서 맥락의 이해와 관계자들의 요구, 실행 계획상의 크고 작은 이슈들을 감안하고 창조적 문제해결의 결과가 나오기까지의 소통과, 설득의 시간을 보낸다. 그러나 여러 가지 측면에서의 확신이 서지 않아 쉽게 결정하기 어려웠다. 사실 국내 어떤 업체나 대학에서도 이

런 일을 선뜻 하겠다고 나서기 어렵고 한기에서 볼 때도 그동안 국내 원자력발전소 환경친화 계획을 수행한 경험이나 전문성 측면에서도 우리와 일을 하는 것이 최선이라고 생각했을 것이다. 일단 해외 일을 하는 것에 대한 호기심과 도전하고 싶은 기대감, 무엇보다 어차피 디자인 씽킹도 엄격한 공식이 아니라 유연함을 갖고 문제의 상황에 따라 최적화된 해결 방법을 찾는 것이므로 일단 입찰에 참여하기로 했다. 결과는 예상외로 입찰 참여업체는 이대밖에 없었고 2번 유찰되는 과정을 거쳐 결국 기대와 우려 속에 BNPP 해외 프로젝트를 시작하게 되었다.

신밧드의 모험처럼 미지의 세계로

디자인 과정에 먼저 해야 하는 일이 전체 맥락을 잡는 것이다. 맥락은 사회적, 문화적, 역사적 요소부터 환경적인 변수들물리적 제약들에 이르기까지 문제를 형성하는 모든 관련된 영향들이 포함된다. 정확한 맥락을 인식하는 것은 디자인을 통한 문제해결의 기초를 형성하고 최선의 디자인 해결책을 만들어 내는 데 도움을 준다. 정보 수집과 현장 조사도 매우 중요한 과정이다.

나는 국내 발전소 일을 할 때도 그렇듯이 자료수집과 대상지 관찰을 통해 현장에서 많은 아이디어를 얻게 되곤 한다. 일단 재미있게 일하려고

한다. 재미는 전체 맥락을 유지하면서 자유로운 상상을 통해 아이디어를 도출하고 창조적 생각을 하게 할 뿐 아니라 일의 긴장과 스트레스를 푸는 데도 도움이 된다. 이번 프로젝트는 자신감 없이 시작했지만 서서히 재미에 호기심이 더하게 되니 일이 순조롭게 진행될 것 같은 기대감이 들었다. 중동은 한번도 가보지 못했지만 아라비안 나이트나 신밧드의 모험과 같은 흥미롭고 신비한 이야기보따리가 가득한 미지의 세계로 생각되어 꼭 가보고 싶었던 곳이었다. 개인적으로 좋아하는 림스키코르사코프가 작곡한 '세헤라자데'는 실제 아라비안 나이트를 주제로 서양의 눈으로 본 동

양의 신비함과 모험이 가득 담긴 곡으로 나도 한국인의 눈으로 바라보는 중동의 신비하고 장엄한 모습에 대한 기대감이 컸다.

현장 방문 조사를 위해 무엇보다 먼저 상단을 꾸려야 했다. 한기 담당 엔지니어 분들과 연구소 연구원들이 동행하는데 전체 팀 구성을 어떻게 할지가 고민스러웠다. 더욱이 한국에서 중동이란 곳을 한번도 가보지 못한 내가 지역성과 문화적 특징이 살아있는 환경친화적인 설계를 어떻게 풀어갈지가 큰 숙제였고 국내 현장 조사는 필요할 때 요청하면 언제든 갈수 있지만, 해외는 거리상으로나 비용적으로 현장방문 조사를 한 번으로 끝내야 하는 부담도 컸다. 우선 모든 발표와 보고는 영어로 해야 하는데 단순히 영어를 잘하는 사람이 아니라 문화 인류학 관점에서 다양한 경험을 한 전문가를 모셔야겠다고 생각하고 영문학과 서양사를 전공한 김윤정 선생님과 통번역 대학원 교수이신 김현오 선생님을 참여시켰다. 김윤정 선생님은 디자인에 대한 큰 맥락을 이해하고 방향을 설정하기 위해 역

사적, 문화 인류학적으로 꼭 필요하다고 판단했고 동시통역 전문가이신 김현오 선생님은 중간 발표와 최종 발표에서 신속함과 순발력 있는 동시통역의 역할을 해 주실 것으로 기대했다. 굳이 두 사람이나 필요할까 하는 의견도 있었지만, 아이디어회의에도 참석시켜 디테일한 의미까지 꼼꼼히 묻고 수정해갔다. 실제 두 분은 그 이상의 성과를 내주셨다. 이런 과정을 매우 신기하고 흥미로워했고 발표준비를 하면서 두 분이 약간 경쟁의식이 생겨 더 잘해 보려는 모습도 참 보기 좋았다. 두 전문가의 도움으로 언어에 대한 자신감을 갖게 되어 큰 힘이 되었다.

첫 방문의 기억

한국에서 바라카 현장으로 가려면 두바이와 아부다비로 가는 두 가지 방법이 있는데 처음에 두바이를 선택한 것은 아랍에미레이트 7개 토후국의 수도이며 중동과 페르시아만 지역의 상업, 문화 중심지로서 세계적인 대도시로 떠오르고 있는 선입관이 작용했다. 대표적인 상징으로 버즈 알 아랍 쥬메이라 호텔과 톰 크루즈 주연의 영화 「미션 임파서블4」의 배경이 된 세계에서 가장 높은 빌딩 부르즈 할리파 등 단기간에 엄청난 변화를 이룬 부분도 UAE의 특징이므로 직접 눈으로 확인하고 싶었다.

드디어 인천공항에서 늦은밤 출발하여 10시간 정도 비행 후 두바이 공항에 도착하였다. 공항은 도시의 첫인상이기도 한데 두바이국제공항은 끔찍한 수준이었다. 알고보니 UAE를 대표하는 공항임에도 불구하고 공항의 규모와 여객 수에 비해 만성적인 용량 부족에 시달리고 있고 결국 극심한 포화 상태에 있어 이미 이 공항에서 남서쪽으로 약 45km 떨어져 있는 곳에 신공항인 알막툼 국제공항을 대규모로 확장하고자 건설 중에 있다고 한다.

해외 어떤 도시에 입국해 심사를 받을 때마다 친절함을 기대한 적은 없지만, 외국인을 대하는 현지인의 태도는 어느 나라보다 심했다. 일생 눈앞 가까이 중동 남자를 한번도 본 적이 없어서 그런지 그들의 모습은 매우 흥미로웠는데 '아라비아의 로렌스'에 나온 오마 샤리프같이 잘생긴 얼굴에 깔끔하고 단정하게 정리된 면도 상태가 눈길을 끌었다. 이런 이국적인 외모에 토브라고 부르는 백설같이 희고 윤기 넘치는 발목까지 오는 긴 옷의 질은 매우 고급스러웠고 머리에 쓰는 구트라라는 흰 천 위에 마치 천사가

쓰는 검은 링 같은 띠와 함께 흑백의 대비에서 매우 세련됨을 느낄 수 있었다. 그러나 나의 호기심과 관심과는 다르게 단순히 불친절함을 넘어 권위적인 태도까지 더해져 불쾌한 기분이 들었다. 아랍 문화에 대해 신비한 호기심을 품고 간 첫 관문에서 좋지 않은 첫인상으로 기억된다. 생각보다 입국 심사가 늦어지긴 했지만 바로 아부다비로 출발하였다.

자본이 만든 사막의 오아이스, 사디얏Saadiyat

일반적으로 현지 방문 조사를 통해 지역이 가지고 있는 자연경관과 사회, 문화적 특징들을 조사하여 지역 특성에 맞는 아이덴티티를 토대로 디자인으로 발전시키는 것이 디자인 씽킹의 초기 접근 방법이다. 현장 조사는 크게 두 개의 범위로 진행하는데 하나는 발전소 부지의 현장의 자연, 풍토 조사와 두 번째는 두바이, 아부다비를 중심으로 한 아랍에미레이트의 역사, 문화 조사이다. 발전소 부지 주변의 현장 조사는 대기, 토양, 기후 등의 자연을 통한 환경친화적 색채를 추출하는 것이 목적이라면 콘셉트를 도출하기 위한 역사, 문화적 관점에서의 접근 방법 또한 매우 중요한데 이번 일은 이 두 가지를 구분해서 접근할 수 없다고 판단했다. 디자인의 중요한 단서를 찾는 것이 중요했고 더구나 문헌조사가 아닌 현장조사를 통해 실제 경험을 가지고 디자인 콘셉트를 찾고 싶었기 때문에 3박 4일이라는 단기간에 메인 콘셉트를 정해야 하는 것이 큰 부담이었다.

출장 기간 동안 두바이의 초 고속화되고 부유한 역동적인 도시를 보았고 건조한 자연 속의 에너지를 발견했고 문화적으로 고유한 전통이 살아 있는 알 아인에서 활기차고 시끌벅적한 시장도 경험할 수 있었다. 결정적인 디자인 콘셉트를 정하게 된 곳은 바로 사디얏Saadiyat에 만들어진 리조트와 박물관 홍보관에서이다.

물이 귀한 사막의 아부다비 중심가에서 10분 거리인 사디얏Saadiyat 문화지구에 8개의 대형 박물관, 미술관 등이 들어가는 계획으로 '뮤지엄시티'를 만드는 대형 문화 국가 프로젝트이다. 사막에 이런 엄청난 규모의 리조트를 건설한다는 계획뿐 아니라 8개의 대형 미술관, 박물관이 들어

사디얏 리조트와 박물관 홍보관

간다는 사실이 놀라웠다. 건축가 프랭크 게리Frank Owen Gehry의 미국 구겐하임 아부다비 뮤지엄과 장 누벨Jean Nouvel의 프랑스 루브르 아부다비, 그외에도 자하 하디드Zaha Hadid, 노만 포스터Norman Foster, 안도 다다오Tadao Ando 등 세계적인 건축가들의 작품이 섬 안에 지어진다.

특히 장 누벨이 설계한 '사막의 아키펠라고 루브르 아부다비'가 눈에 띈다. 프랑스 루브르, 오르세 미술관, 퐁피두 센터 등에서 전시물을 대여받는 2007년 국가와 국가 간의 협정에 근거하여 어마어마한 예산으로 진행되었고 이후 30년간 박물관 이름과 전시물을 공유한다고 한다. 루브르

박물관은 2017년 11월 완공되어 관람객을 받고 있다고 한다. 오아시스 야자수 잎사귀들이 얽혀서 만들어내는 그늘과 빛줄기가 모티브라는 이 작품은 한국에서도 잘 알려져 있는데 구멍이 숭숭 뚫린 바구니 같은 지붕 돔을 얹어 그늘을 만들었다고 한다. 인공 수로와 돔 지붕 때문에 태양이 뜨거운 사막의 날씨에도 시원하다고 하니 직접 다시 가서 보고 싶은 마음이 간절하다.

구겐하임과 루브르의 소장품이 중동 아부다비에서 전시가 된다니 자본의 힘으로 자연과 예술을 다루고 공유하는 능력이 대단하게 보였다. 누군가 이 지구가 아름다운 건 자연과 예술 때문이라고 한 말이 떠오른다. 아름다운 예술작품도 모두 돈으로 사왔으니 '이제 즐기기만 해'라고 얘기하는 것 같았다.

사디얏에 세워질 박물관 모형전시, 오른쪽 원형돔이 루브르 박물관

영어로 '뜻밖의 발견'을 의미하는 '세렌디피티Serendipity'라는 단어가 있다. 영국 소설가 호레이스 월폴Horace Walpole, 1717~1797이 1754년에 쓴 편지에서 처음 만들어진 이 단어는 페르시아의 동화 『세린디프의 세 왕자The three prince of Serendip』에서 따온 것이다. 동화의 주인공들은 "자신들이 찾지 않은 것들을 우연히, 총명함을 발휘하여 찾아낸다."라고 묘사되어 있다. 또 다른 표현으로는 "경로를 미리 정해서는 세렌디피티에 도달하지 못한다. 다른 곳에 도착할 거라고 굳게 믿으며 우연히 방위를 잃어버려야 한다"로 쓰인다.[1] 뜻밖의 발견을 통해 정말 흥분되는 경험을 바로 이곳 사디얏에서 하게 됐다.

사디얏 전시장 방문이 일정의 거의 마지막이었는데 희미하게라도 디자인 방향에 대한 단서를 찾지 못해 조금 불안해하고 있었다. 그럼에도 불구하고 전시장 설계에 먼저 관심이 갔고 공간 구조, 동선, 조명설계, 콘텐츠 기획방향, 재료 등등 모든 것이 연구 대상이라 공간과 함께 전시 기획방법과 컨텐츠도 자세히 보게 되었다. 두바이, 아부다비의 전통과 초 현대적 발전의 역동성을 홍보하는 방에서 우연히 Turquoise Blue라는 단어를 발견하게 되었다. 페르시아만을 접하고 있는 UAE의 바다색을 관용적으로 그렇게 부르고 있다는 것을 알게 되었다. 우리말로는 청록색이 가장 가까운 색명인데 터쿼이즈청록색이라는 단어는 원래 터키에서 수입된 보석으로 '터키석'

1 탁월한 아이디어는 어디서 오는가. p122 스티브 존슨, 한국경제신문

를 뜻하는 프랑스어에서 유래했다고 한다. 입술을 살짝 오므리면서 하는 발음과 소리도 참으로 아름답지 않은가! 마치 사막에서 귀한 보석을 찾은 듯한 기분이 들었다.

마침내 전시장 안쪽의 북스토어에서 『The Lyric of the Sand』라는 책을 우연히 발견하게 되었다. 아름다운 사막을 주제로 한 사진첩인데 제목만 보고 '유레카'라고 마음속으로 소리쳤다. 『The Lyric of the Sand』를 보는 순간 모래가 단순히 물질로 생각되지 않았고 Lyric에서 느껴지는 장엄함과 생명력이 바로 이 지역의 독특한 아이덴티티로 보여졌다. 이러한 나의 영감을 토대로 '사막의 서사시', 'The Epic of the Desert'를 만들었다. 이게 바로 처음 만난 한 중동의 어느 나라에 대한 나의 생각이며 디자인을 위한 동기와 주제가 되었다.

뜻밖의 발견은 단지 흥분되고 즐겁기 때문만은 아니다. 뜻밖의 발견은 분명 우연히 다가와 행복한 우연을 만들지만, 그것을 발견한 나 자신에게 더 큰 의미가 있다. 예감을 열어두고 인접한 가능성을 찾고 있었고 무작위로 닥치는 대로 뭔가를 생각하는 과정에 우연히 다가온 것이다. 계속 생각하고, 엉뚱한 것들과 연결시킬 때 뜻밖의 발견은 찾아온다는 행복한 믿음이 생겼다. 준비된 자에게 다가오는 일종의 '지혜'와 같은 것이다. '사막의 서사시', 'The Epic of the Desert'는 나에게 세렌디피티이다.

바라카 현장으로

BNPP 위치

BNPP가 위치하고있는 바라카는 사우디와의 경계에 페르시아만을 끼고 있으며 아부다비에서 현장까지는 대략 2시간 30분 정도 걸린다. 우리가 달린 길도 이번 발전소 건설을 위해 사막 한가운데 새로 길을 닦았다니 정말 놀라웠다. 출발해서 가는 동안 아부다비를 벗어나니 눈앞에 보이는 것은 사막과 모래뿐이었다. 사막이라 해도 영화나 사진으로 본 멋진 경관이 아니라 사구인 모래가 그냥 아주 많이 쌓여있는 언덕으로만 보였다.

아부다비에 한전 사무소가 있고 현장까지는 업무차가 매일 다니는데 운전해 주신 분이 한국에 10년간 외국인 노동자로 근무한 경험이 있는 스리랑카 사람이었다. 한국말도 유창하고 유머가 풍부해 가는 내내 우리를 즐겁게 해주시고 현장에 도착해서는 점심식사 자리에서 고추장 없이는 밥을 못 먹는다며 밥 한 그릇을 비벼 드시던 모습이 아주 인상적이었다.

현장은 사막 한가운데를 지나다가 갑자기 뜬금없이 나타났다. 대형 크레인이 저 멀리 보이기 시작했고 현장에 다가갈수록 기대감으로 눈이 커지고 심장이 두근거렸다. 현장 입구는 마치 전쟁터 베이스캠프같이 무장한 군인들이 총을 들고 지키고 있어 경비가 매우 삼엄함을 느낄 수 있었다. 한국에서도 발전소 출입은 미리 신청하고 여러 절차를 거쳐야 하지만

이곳처럼 무장한 군인이 지키고 있는 모습을 보니 그 발전소 현장의 중요성을 실감할 수 있었다.

현장 안에는 숙소와 사무실 건물들이 있었고 사무실 내부는 국내 발전소 현장 사무실과 똑같게 매뉴얼대로 되어있어 마치 한국 어느 현장 방문의 느낌이 들 정도로 편안했다. 그곳에서 신월성 현장 소장으로 계셨던 차장님과 본사 부장님이 너무나 반갑게 맞아주셨다. 발전소 현장이라는 힘든 환경에 계시다 보니 이렇게 본국에서 잠깐이라도 방문하는 사람들이 얼마나 반가웠을까 하는 생각이 들었다. 가진 않았지만, 근처 '이모집'이라는 한국 식당에 가서 밥을 사 주시겠다는 말씀이 정말 감사했다. 오히려 선물을 챙겨가지 못한게 너무 죄송했다.

당시 우리가 방문한 시기는 1월이었는데 그 시기가 현장 일을 할 수 있는 최적이나 하절기에는 한여름에 섭씨 50도까지 올라가 한낮에는 거의 나갈 수도 없는 온도라고 한다. 건설 현장이라는 곳이 어디나 소음과 먼지는 기본이고 곳곳에 안전사고의 위험도 있지만, 이곳같이 무더위와 싸우면서까지 일을 하는 분들의 힘들고 어려움은 말로 다할 수 없으리라. 너무 더워서 밤과 낮을 바꿔 공사한다는 이야기를 들으니 이런 열악한 곳에서 가족과도 떨어져 한국 원자력 발전의 기술을 빛내고 있는 많은 분들이 진정한 애국자라는 생각이 들었다.

바라카 2013년 현장 모습

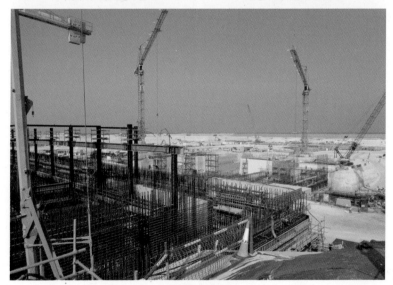

현장 주변의 페르시안 바다

바라카 건설현장

현장조사를 통한 정보 수집과 분석

　현장에 도착하자마자 점심을 먹고 나서 현장조사를 하였다. 현장에서 숙박할 수 있는 상황이 안 되니 하루 일정으로 많은 일을 처리해야만 했다. 한수원, 한기 직원분들을 만나 인사하고 현장 측색, 사진촬영 등의 일들을 서둘러 진행하였고 준비해 가지고 간 색표집을 가지고 육안 측색도 하고 측색기를 통한 분석도 실시하였다.

현장 조사를 통해 얻은 자료들을 가지고 아래와 같은 색채 분석의 결과를 얻을 수 있었다. 대상지 주변 자연환경 조사 분석과 함께 인공, 문화적 환경 색채조사 결과를 분석하였고 NCS, 먼셀 색표집과 칼라 신텍스 Color Syntex를 통한 색채 분석을 실시하여 색채 팔레트를 추출하였다.

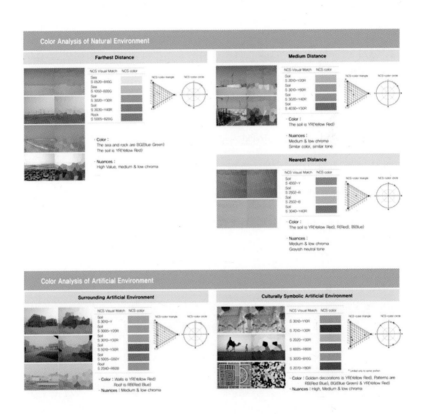

　두바이, 아부다비와 바라카 현장 조사를 마치고 귀국하자마자 바로 중간발표 준비를 시작했다. 중간 발표가 단순히 일의 중간에 하는 발표가 아니라 전체 프로젝트의 거의 대부분이 결정되어야 하는 중요한 과정이다. 더구나 해외 현장이다 보니 신경써서 준비해야 될 것들이 너무 많았다.

　앞서 언급한 대로 'The Lyric of the Sand'를 이번 디자인의 중요한 콘셉트로 잡았지만 이것을 어떻게 표현할까를 고민했다. 즉 소통을 통한 공감의 기술이 필요했다. 초심으로 돌아가 그곳에서 보고 느끼고 경험한 일들을 자세히 언어로 적어보기도 하고 찍어 온 여러 사진 자료들도 보면서 그중 가장 강한 기억으로 남아있는 것들을 골라 퍼즐 맞추기처럼 조각들을 연결시켜 보았다. 출장을 같이 다녀온 연구원들과 통역 전문가들과 대화도 나누고 무엇보다 김윤정 선생님의 도움으로 콘셉트에 맞는 시 한편이 완성되었다.

사막의 서사시

사막은 단지 아름답고 자연 그대로의 미뿐만이 아니라

두 개의 길이 만나는 교차점이며

서양에서 동양으로 통하는 길과 과거에서 미래로 통하는 길이다.

사막은 오랜 세월 동안 동양과 서양이 만나왔던 장소이다.

이곳에서 사람들은 자연의 보편적인 요소들을 목격하고,

그것들은 독특한 풍미를 지니고 있었다.

터키색의 물, 불처럼 타오르는 강렬한 태양, 거친 토양, 그리고 사나운 바람.

또한 사람들은 이곳에서 인고의 야자수와 아주 탁월한 형태의 금을 만났다.

사막은 과거와 미래가 공존하는 장소이다.

그랜드 모스크와 장엄한 궁전들로부터 웅대한 호텔과 마천루들에 이르기까지

이곳은 안정성과 변화를 동시에 보여준다.

활기찬 거리의 시장들에서부터 북적대는 쇼핑몰에 이르기까지

이곳은 에너지, 색채, 리듬, 그리고 다양성으로 가득 차 있다.

이제 사막은 더 이상 그저 단순한 사막이 아니라,

사람들이 끊임없이 영감을 얻으며 꿈을 추구하고

또 그 꿈이 실현되는 장소인 것이다.

'Epic of the desert'는 중동의 첫인상을 표현한 것이다. 그곳에서 자연의 아름다운 풍경을 보았고 문화, 인류적 독특한 특징을 느꼈으며 동시에 끊임없이 발전하고 미래를 준비하는 국가의 비전을 읽을 수 있었다. 이곳의 사막은 그저 모래로 덮인 땅이 아니라 그 속엔 잠재된 힘과 에너지를 포함하고 있으며 역동의 원천으로 보았다. 이것이 BNPP만의 독창적인 디자인을 위한 접근 방법이라고 확신하게 되었다.

중간 발표 프레젠테이션을 이 시를 읽고 시작하니 모두에게 공감과 감동을 주었다. 인종과 국적을 넘어 인간에게 감동을 주는 것은 예술이며 이를 통해 진심과 진지함 그리고 열정이 전달되는 것이 설득의 기술이라는 것을 다시 한 번 확신하였다.

'Epic of the Desert'를 주제로 정하고 나니 디자인으로 접근할 수 있는 구체적 아이디어가 필요했다. 시에서 언급된 표현들을 정리하니 세 개의 방향으로 했는데 첫째는 Elements of Nature로 우주의 보편적인 4원소를 아부다비의 자연과 연결시켰고 둘째는 Mystique & Sublime으로 이 지역의 신비하고 아름다운 문화로 접근하였고 셋째 Dynamic Energy는 아부다비의 변화와 역동적인 미래지향적 에너지를 보여주고자 하였다. 정리하면 **Nature, Culture, Future**가 시의 중심어이고 동시에 디자인 콘셉트고 3개의 대안을 제시하였다.

제4원소 Earth, Wind, Fire, Water

4원소설을 처음 주장한 사람은 엠페도클레스^{Empedokles, B.C. 490~430}였습니다. 이후 아리스토텔레스^{Aristoteles, B.C. 384~322}에 의해 계승되어, 그는 모든 물질은 물, 불, 공기, 흙의 네 가지 원소에다 특유한 성질인 습함, 따뜻함, 차가움, 건조함의 조합으로 형성된다고 주장하였습니다. 또한 아리스토텔레스는 4원소는 그 무게에 따라 무거운 원소는 아래로 향하고 가벼운 원소는 위로 향하게 된다고 생각하여 가장 가벼운 원소인 불은 가장 높은 곳을 차지할 것이고, 그 아래를 공기, 물, 흙이 차례로 자리 잡게 될 것이라고 생각했습니다. 플라톤은 물질이 근본 실재가 아니라고 믿어 자신의 이데아 철학과 피타고라스학파의 수학적 우주관을 결합시켜 '기하학적 우주관'으로 발전시킵니다.

1안인 The Elements of Nature는 자연의 4원소인 흙, 물, 불, 바람을 소재로 하여 흙은 생명의 원초적 근원을 제공, 물은 생명 유지, 바람은 성장과 발전의 변화를, 그리고 불은 생명 연장의 에너지를 의미한다. 또한 구체적 디자인을 위해 지역의 바다와 사막의 모래의 형태를 추상화시킨 기본 패턴들을 형상화시켜 보았다.

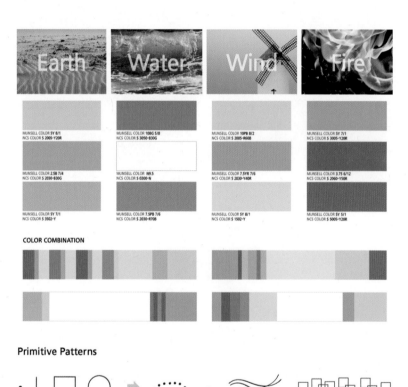

위의 모듈화된 패턴 디자인은 에너지의 움직임과 변화를 의미하며 콘크리트 부분에는 자연의 톤을 적용하였고 터빈 패널에는 안정감 있는 균형을 표현하였다. 아부다비 정부에서 지역 브랜드 아이덴티티를 위해 제작한 색채팔레트를 참고하여 최종 배색을 완성하였다. Highway에서 보이는 뷰에 집중한 디자인으로 1, 2호기와 3, 4호기의 디자인을 같이 하여 통일감을 부여하였다.

2안은 Mystique Sublime으로 이 지역의 신비하고 독특한 아름다움이 나타나도록 디자인하였다. 특히 색채로 표현된 신비함과 더불어 옵티컬 아트의 개념을 도입하여 작은 단위와 단위인 부분이 모여 전체를 이루듯 작은 원자들이 모여 큰 에너지를 만드는 원자력 발전을 상징화시키고자 하였다.

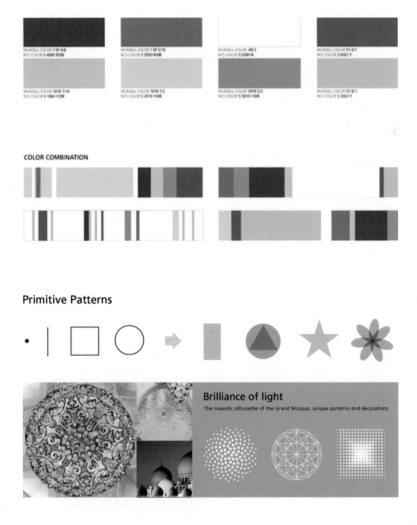

COLOR COMBINATION

Primitive Patterns

Brilliance of light
The majestic silhouette of the Grand Mosque, unique patterns and decorations.

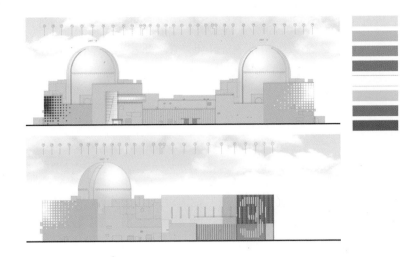

이 디자인은 옵티컬 아트의 개념을 도입하였다. 일반적으로 옵아트라고도 부르는데 이는 기하학적 형태와 미묘한 색채관계, 원근법 등을 이용하여 사람의 눈에 착시를 일으켜 환상을 보이게 하는 순수한 시각상의 효과를 추구한다. 특히 콘크리트 모서리 상단에 배치하여 입체감을 통한 주목성을 높였고 흑백의 대비된 색을 적용하여 호기별 차별화를 시도하였다.

마지막 대안 3은 빠르게 현대화를 이룬 아부다비의 현재 모습에서 미래를 이끌어 갈 수 있는 미래 지향적 역동성을 표현함과 동시에 UAE 국기 색채를 배색 팔레트에 적용했다.

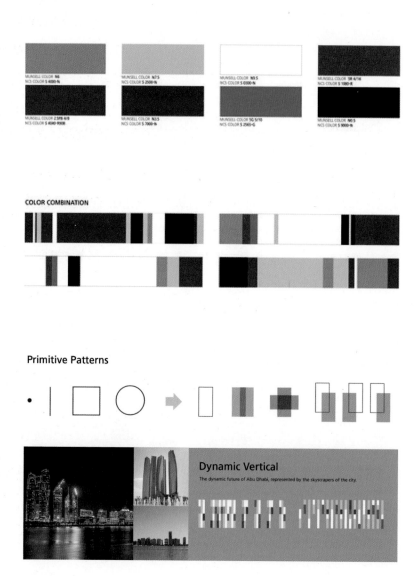

272

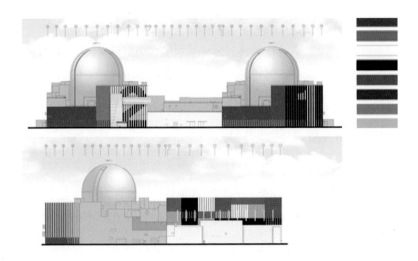

이 디자인은 아부다비의 미래를 주제로 잠재된 역동성과 다양성을 표현하고자 규칙적이며 수직적 질서가 있는 패턴을 사용하였고 이러한 추상적 패턴은 발전소의 실제적인 안정감과 명확한 존재감을 주고 있다. 특히 UAE 국기 색채인 흑, 백, 그린, 레드를 배색 팔레트에 적용함으로써 고유한 아이덴티티를 부여하고자 하였다. 1호기부터 4호기가 일렬로 배치된 구조에서 각 호기를 숫자로 표기하여 도로에서도 보이게 식별성을 높인 것이 특징이다.

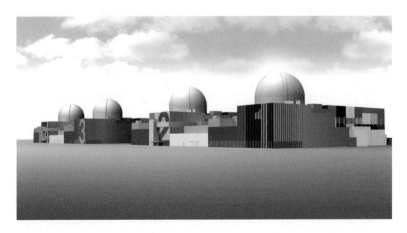

결과적으로 이 세 가지 대안 중에서 어떤 디자인이 최종으로 결정되었을까? 앞서 언급했듯이 이 일을 해야 할까, 하지 말아야 할까를 고민하고 우려했던 일이 현실이 되었다. 디자인 발표 이후 수정 보완을 요청하여 개선안을 여러 번 보내주었고 나중에 보내온 아부다비 지역 색채 팔레트 자료와 국기의 색을 적용해 달라는 요구 등을 반영하여 최종 정리하였다. 그러나 최종 디자인 결정은 계속 미뤄졌고 급기야 용역 자체가 잠정 중단되는 사태가 벌어졌다. 일단 패널 부분은 이넥ENEC에서 주조색인 화이트에 가까운 연회색으로 결정한다는 통보를 받았고 콘크리트는 시공의 마지막 단계라 급하게 결정하지 않아도 된다는 생각이었을지도 모르겠다. 황당해서 계약서를 자세히 읽어보니 갑이 요구하는 것에 어떤 문제 제기도 할 수 없게 되어 있어 그냥 받아들일 수밖에 없는 상황이었다. 현장 방문에서도 보고, 느꼈지만 시공 단계에서 일어나는 여러 가지 복잡한 문제들을 국내에서는 어떻게라도 해결할 수 있지만 이것은 UAE 정부도 아닌 이넥회사의 결정에 따를 수밖에 없는 상황이라 우리의 클라이언트인 한기를 원망할 수도 없었다. 만약 우리가 학교가 아닌 디자인 업체였다면 참으로 어려웠을 것이다.

그 후 2년 정도 지나 다시 연락이 와서 일은 시작이 되었지만 그들의 최종 결정은 신고리3, 4호기와 같은 디자인으로 하라는 것이었다. 결국, 디자인은 이미 신고리3, 4호기에 적용된 디자인으로 정해져 있고 그걸 기준으로 거꾸로 BNPP 현장에 적용해야 하는 황당한 일이 벌어진 것이다. 아쉬움이 컸지만 어쨌든 끝까지 마무리를 잘해야 하는 상황이었다. 앞서 BNPP 디자인으로 제안한 대안1의 자연의 4원소를 주제로 한 것을 토대

로 지역색을 적용시켜 발전시켰다. 신고리3, 4호기 디자인도 지역의 색
채를 기본으로 하였고 패턴도 웨이브를 모티브로 한 것이라 이러한 유사
성을 가지고 정리할 수 있었다.

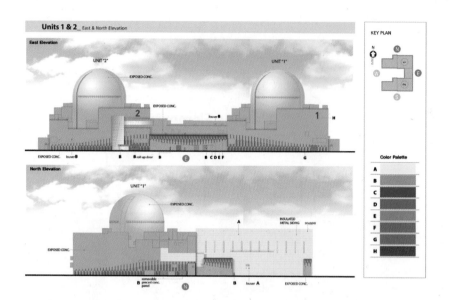

Units 1 & 2 _ East & North Elevation

East Elevation

UNIT "2"

UNIT "1"

EXPOSED CONC.

EXPOSED CONC.

louver **B**

2 1 **H**

EXPOSED CONC. louver **B** **B** **B** roll up door **B** **E** **B C D E F** **G**

North Elevation

UNIT "1"

EXPOSED CONC.

A INSULATED METAL SIDING scupper

EXPOSED CONC.

removable precast conc. panel

B **N** **B** louver **A** EXPOSED CONC.

KEY PLAN

N

W E

S

Color Palette

A
B
C
D
E
F
G
H

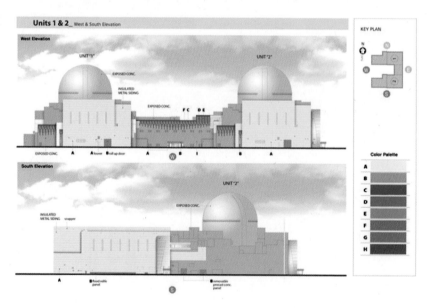

Units 1 & 2 _ West & South Elevation

West Elevation

UNIT "1"

UNIT "2"

EXPOSED CONC.

INSULATED METAL SIDING

EXPOSED CONC. **F C** **D E**

EXPOSED CONC. **A** **A** louver **B** roll up door **A** **W** **B I** **B** **A**

South Elevation

UNIT "2"

EXPOSED CONC.

INSULATED METAL SIDING scupper

A **B** flood cable panel **B** removable precast conc. panel

S

KEY PLAN

N

W E

S

Color Palette

A
B
C
D
E
F
G
H

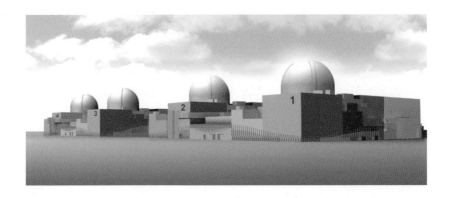

친근한 원자력발전소 만들기

사업 종료 후 곰곰이 그들의 의사결정의 문제를 생각해 보았다. 크게 두 부분으로 정리가 되는데 첫째, 디자인에 대한 필요성을 비중 있게 생각하지 않는다는 것이다. 국내의 경우 발전소 위치 자체가 민간지역 주민들의 삶의 터전에 자리잡고 공존하고 있기 때문에 원자력에 대한 안전성과 필요성을 홍보하고자 친환경, 생활 환경 친화 등 자연과 연계시킨 외부 디자인을 지속적으로 추진하고 있다. 그러나 BNPP는 주변에 아무 시설도 없는 사막 한가운데 위치하고 있기 때문에 디자인에 대한 목적 자체가 다르다. 오직 발전소 본연의 기능만을 만족하면 충분하다는 생각으로 새로운 디자인이 필요하지 않았고 디자인에 대한 전문가 부재로 기준 자체가 없어 결정하기 어려웠을 것 같다. 둘째는 APR1400이 신고리 3,4호기의 첫 모델이라 UAE에 이미 같은 설계로 진행되는 것을 모두가 알기 때문에 아예 외부 디자인도 똑같이 하는 것으로 결정하지 않았을까 하는 생각이다. 이미 검증된 디자인이니 신고리3, 4호기의 모든 것을 한 세트로 해서 완성하고 싶었던 것 같기도 하다. 어떤 이유였는지 확인할 수도 없고 아쉽긴 했지만, 우여곡절 끝에 BNPP는 그렇게 마무리가 되었다.

위대한 디자인 결과에 대한 '유레카eureka'의 순간을 찾는 과정에서 우리는 직관적인 통찰이 이끄는 불분명한 본능을 따라야 할 때가 있다. 어렴풋한 단서를 따라가다 보면 뜻밖의 발견을 하는 순간을 경험하게 된다. 예감 속에 있는 어떤 연관들을 찾아내어 연결시키기 때문이다. 예감은 다른 아이디어와 연결되어야 꽃을 피울 수 있다. 이번 프로젝트가 나에게 이 진리를 일깨워주었다.

디자인으로 누군가를 설득하는 것은 참 어려운 일이다. 더구나 이런 어마어마한 플랜트 시설에 디자인이 적용되기까지 디자인 그 자체의 품질과 완성도는 디자이너의 역량이지만 의사결정자에게 그 과정과 절차에 신뢰감을 주는 프레젠테이션은 디자인 씽킹에서도 중요한 단계이다. 더구나 국내도 아닌 한 번도 경험하지 못한 나라에 지어지는 플랜트 시설에 디자인을 제안하고 설득하는 방법이나 기술의 중요성은 두말할 필요가 없을 것이다. 이번에 선택한 공감을 통한 설득의 방법 중 하나가 'Epic of the desert'라는 시를 전달한 것이었다. 이것이 BNPP만의 독창적인 디자인을 위한 접근 방법이라는 확신이 있었지만 선택되지 못한 아쉬움과 끝까지 인내심을 가지고 설득하지 못한 것에 대한 반성의 시간이 오래갔다.

다른 사람을 움직이는 데 성공하는 사람과 그렇지 못한 사람의 결정적 차이는 바로 끈기에 있다. 물론 어떤 아이디어나 프로젝트에 대한 열정은 중요하다. 하지만 열정적인 사람은 많은 데 비해 끈기 있게 같은 것에 계속 도전하는 사람은 많지 않다. 부딪히는 여러 어려움이나 난관에도 불구하고 자신의 아이디어를 확고하게 밀고 나가는 힘은 상대를 설득하는 데 있어 매우 결정적인 요소로 작용한다. 이런 끈기는 두세 번의 시도로 그치는 게 아니라 원하는 것을 얻을 때까지, 아니면 그것이 최종 실패로 판명 날 때까지 계속 시도하는 것이다. 그리고 지치지 않는 도전은 자신이 얼마나 이 프로젝트에 의지를 가지고 있는지를 증명할 수 있는 방법이기도 하다. 이 점이 매우 아쉽다.

2012년 12월에 착수하여 2016년 4월 종료하기까지 4년간이나 끌어오고 첫 해외 사업에 대한 기대감과 의욕이 넘쳤던 프로젝트라 아쉬움도 크지만 첫 해외 원자력발전소 건설에 참여한다는 자부심으로 아낌없이 열정을 다해 최고수준의 디자인을 실현시키려고 일했던 시간으로 기억된다. 2021년 4월 국내 첫 수출원전인 아랍에미리트UAE 바라카원전이 착공 11년만에 첫 호기를 완공하고 상업운전을 시작했다는 뉴스를 접했다.

미지의 페르시아에서 긴 여행을 하고 안전하게 집으로 돌아온 기분이다.

아부다비의 그랜드 모스크

5.
세계
산업유산 재생

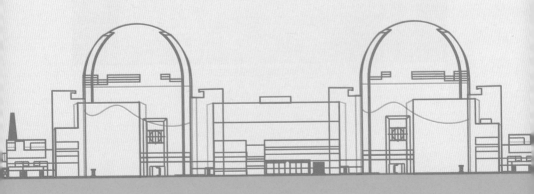

1

산업유산 재생 사례를 통해 본
폐로 활용 방안

 우리나라 첫 상업용 원자력발전소 '고리1호기'는 1978년 상업운전이 시작된 이후 가동 40년 만인 2017년 영구 정지되었고 2020년 월성 원전도 조기 폐쇄되었다. 앞으로 설계수명 만료 시점에 도달하는 원전이 2030년까지 12기에 달하게 된다. 원전해체는 건설만큼 어려운 일이다. 노후 원전의 폐로가 현실화되면서 해체 과정과 원전 폐기물의 영구처분 안전문제 및 폐로비용 등 사회경제적 비용이 이슈로 대두되고 있다.

 폐로란 영구 정지된 원전 안의 오염물질과 발전소 건물 자체를 없애는 행동뿐만 아니라 오염된 발전소 부지 자체도 이전의 모습으로 복원하는 모든 절차를 포괄하여 의미한다.[1] 부지 복원 과정을 거치는 데도 최소 15년이 걸리고 토양이 완전히 복원되기까지는 30~40년이 걸린다고 하니 시간뿐 아니라 고난도의 어려운 작업이고 사용후핵연료 처리문제도 간단치 않다.

1 제100호, 주간에너지이슈브리핑_2015.9.18

이런 폐로 원전을 활용하는 방안으로 서울과 세계의 산업유산을 재생시킨 사례를 통해 폐쇄된 원자력발전소의 탈바꿈에 대한 방향을 생각해본다. 해체, 철거, 개발보다는 재생, 보존, 변형 등의 방향으로 새로운 역사를 만들고 있는 현장들을 보면서 애물단지 취급을 하는 우리 폐로에 대한 활용 가능성을 고민해보자. 다른 산업 시설에 비해 원전 폐로는 안전 문제에 민감한 부분이 있지만, 일정 기간을 정해 활용할 만한 여러 방향의 아이디어를 모은다면 산업유산적 가치가 충분하다.

재생의 방향은 역시 문화, 예술에서 찾을 수 있다. 이미 경주와 고리에는 자연과 역사가 있기에 가능하다. 활용할 콘텐츠가 무궁무진하다는 뜻이다. 우리나라뿐 아니라 해외에서는 이런 도심 안의 산업시설을 획기적으로 변화시켜 지역의 부가가치 높은 산업으로 바꾼 사례가 많이 있고 지금도 여러 곳에서 진행 중이다.

그 대표적인 곳으로 서울 마포구의 당인리 발전소와 문화비축기지 그리고 영국의 테이트 모던 뮤지엄 와핑 프로젝트와 스페인 카이샤 포럼, 마지막으로 독일 뒤스부르크 환경 공원 등의 사례를 소개한다.

영국 테이트 모던Tate Modern 뮤지엄

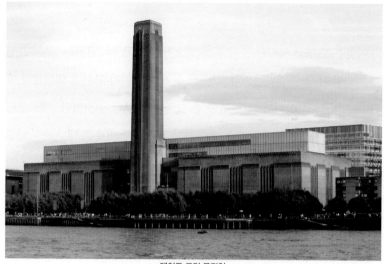

테이트 모던 뮤지엄

테이트 모던은 영국 런던 남부 뱅크사이드Bankside에 있는 유명한 현대 미술 전문 뮤지엄이다. 박물관 건물은 예전에 2차대전 직후 가동이 중단되면서 수년 동안 방치되었다. 때마침 테이트 갤러리는 소장품이 늘어나면서 확장이 필요했고 이곳에 미술관 건립을 시작하게 된다. 원형을 그대로 보존하고 근현대사의 건축을 그대로 유지한 미술관으로 리모델링한 건축가는 헤르조그 & 드 뫼롱Herzog & de Meuron이다.[2]

터빈 홀은 입구 로비와 전시 장소로 개조됐고, 보일러 하우스는 전시 공간이 되었다. 중앙에 자리 잡고 있는 발전소용 굴뚝은 테이트 모던의

2 2021년 6월, 강남 도산대로 삼탄 & 송은문화재단 신사옥은 세계적인 건축가 듀오 헤르조그 & 드 뫼롱이 국내 첫 프로젝트를 맡아 완성했다.

상징으로, 반투명 패널을 사용해 밤이 되면 등대처럼 빛을 비추게 개조되어 야간 경관의 명소가 되었다.

이곳은 연평균 500만 명이 찾는 명소가 되었고 말 그대로 '모던' 근현대 미술품이 중심 컬렉션이다. 근현대 작가 위주이기 때문에 회화뿐만 아니라, 인터랙션 미디어, 설치미술 등 다양하게 구성되어 있다. 헤르조크 & 드 뫼롱은 이 공간에 무엇을 만들려고 하기보다 비우는 데 치중했다고 한다. 공간 그 자체가 현대미술 그 자체이기도 하다. 공간적 스케일이 크고 높아 최상급 설치미술 작가들이 매우 전시하고 싶어 하는 곳이기도 하다. 관람객들은 미술품을 관람하는 수준을 넘어서 작품의 일부가 되기도 하고 그 장면이 또 하나의 작품으로 보이기도 하다. 공간의 스케일이 만든 예술이라고 생각된다.

테이트 모던은 산업발전시대 역사를 간직한 유산으로 재활용해서 새로운 경험의 공간으로 만들었다. 산업재생에서 중요한 것은 지역의 삶을 개선해야 하며 방문하는 사람들 모두를 위한 가치를 창출해야 한다는 것을 배웠다.

울라퍼 엘리아슨(Olafur Elliason)의
The Weather Project

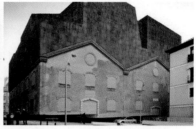

카이샤 포럼

스페인 마드리드Madrid에 위치한 카이샤 포럼은 1899년에 건립된 산업용 벽돌 고전 건축물인 메디오디아Mediodia화력발전소를 개조해서 2008년에 오픈한 미술관이다. 이것도 테이트 모던 뮤지엄을 설계한 헤르조그 & 드 뫼롱Herzog & de Meuron의 작품이다. 발전소 내부의 개조를 넘어서 외관 디자인을 적극적으로 시도해서 과거와 현재의 만남을 시도했다. 그들은 건축에 생명을 불어넣는 작업을 건축 외피와 재료를 통해 접근한다. 증축된 상단은 코르텐스틸내후성 강판로 마감되었고 시간이 흘러 녹이 슬면 원래 있던 발전소의 벽돌과 대비되어 그 자연스러움이 어떤 느낌일지 상상이 된다.

건물 전체가 살짝 들어 올린 듯한 형태로 중력에 저항하며 떠 있는 듯한 모습으로 재료와 공간의 아이러니적 표현이 압권이다. 전체적으로는 개방적 공간으로 만들었고 입구로서의 상징성도 그것으로 충분하다.

이 건물의 가장 큰 특징은 프랑스의 조경가인 패트릭 블랑Patrick Blanc의 수직정원이다. 이 수직정원은 마드리드의 대표적인 식물이 심어져 있는

데 살아있는 식물로 만들었고 흙 없이 물과 영양제로만 자라게 만들었다고 한다. 발전소의 오래된 붉은 벽돌 지붕 위에 새롭게 추가한 강판의 붉은색과 거대한 수직정원의 녹색이 극명하게 대비된다. 인공과 자연, 무거움과 가벼움, 죽음과 생명 등이 공존하는 공간이다.

와핑 프로젝트 The Wapping Project

런던 중심부에 있던 발전소를 복합 문화 공간으로 바꾼 사례이다. 와핑은 1890년대부터 백 년 가까이 런던에 발전기용 물을 대던 장치로 '세계 최초의 발전기용 물 공급 공장'이었다. 발전소 내부는 레스토랑으로 변신하며 거듭났다. 1977년 문을 닫은 이후 런던에서도 낙후지역의 슬럼화되었던 이 곳이 호주 출신 연극 연출가에 의해 재생되었다.

이 와핑 프로젝트는 현대 무용과 연극 등의 퍼포밍 아트와 사진, 미술 전시까지 예술의 영역을 확장시켜가며 공공 문화 공간으로서의 역할을 제대로 하고 있다. 붉은 벽돌로 된 과거 수력 발전소의 외관과 상징물을 그대로 사용하고 있고 내부에 당시의 기계와 장비들도 그대로 남겨놓아 매우 유니크하며 터빈 내부 레스토랑에서 식사하는 특별한 공간의 경험을 제공한다. 와핑푸드는 영국 언론에서 '영국 톱10 레스토랑'으로 뽑은 곳이기도 하다.

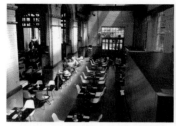

　　과거를 존중하고 현재를 통해 미래의 새로운 문화를 만들어 갈 수 있는 영감과 공간을 통해 무한의 상상과 창조가 일어날 수 있다는 가능성을 보여준 곳이다.

뒤스부르크 환경 공원Duisburg landschaftspark

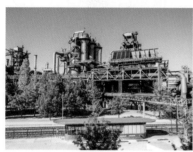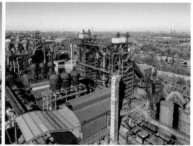

　　뒤스부르크는 독일 경제발전의 중심지로 한때 유럽 최대 규모의 철강 회사였던 '티센Thyssen제철소'가 있었다. 1985년에 이런 독일 발전의 핵심 역할을 했던 티센 제철소가 문을 닫자 뒤스부르크는 낙후된 도시로 전락하게 된다. 제철소의 몰락은 곧 뒤스부르크의 쇠퇴로 이어졌고 방치된 각종 공장의 시설들과 고철들은 지역사람들을 더욱 힘들게 했다. 이후 십년이 지난 1997년 제철소는 과거의 흔적을 간직한 채 모든 사람들을 위한 테마공원으로 변신하게 된다.

조경 건축가인 피터 라츠Peter Latz는 이곳을 친환경 공원으로 재탄생시킨다는 계획을 발표하는데 공장 시설을 철거하고 공원으로 조성하는 게 아니라 제철소의 낡은 고철들을 최대한 활용해 공간을 변화시킨다는 것이다. 고철을 처리하는 비용도 만만치 않기 때문에 티센Thyssen제철소의 버려진 공장 시설을 제거하는 대신에 최대한 사용하여 테마파크 형태의 친환경 공원으로 디자인을 제안했다.

장소성과 역사성을 고려한 제안은 산업시설을 활용한 도시 재생의 방향에 새로운 개념을 제시하는 계기가 되었다. 중요한 것은 이곳을 친환경 공원으로 만든다며 조경에만 신경쓴 것이 아니라 각종 시설들을 시민을 위한 레크레이션과 운동시설 등으로 재활용했다는 점이다. 공간의 기능성을 최대한 살려서 많은 사람들이 찾고 즐기는 장소로 재생시켰다는 점이 놀랍다. 굴뚝은 전망대로 변신하고 시설 외부에는 암벽등반, 줄타기 등을 할 수 있으며 쇠를 녹이던 용광로는 스킨스쿠버 체험장으로 변신했다, 이 밖에도 창고는 대형 전시장과 공연장 컨벤션 센터가 되어 하루 이상 방문하는 사람들이 늘어나고 젊은 사람들이 즐겨 찾는 장소가 되어 결혼식도 많이 한다고 한다. 이곳에 와서 놀고 즐기는 영상을 SNS에 올리면 그걸 보고 사람들이 가고 싶어 하는 곳이 되는 것이다. 뒤스부르크 환경공원이 놀라운 것은 보고 즐기는 공원이 아니라 남녀노소 누구나 찾아 체험할 수 있는 **'21세기 도시형 산업재생 공원'**이라는 점이다.

이 곳을 통해 뒤스부르크는 쇠퇴한 도시가 아니라 가장 모범적인 생태 도시로 꼽히고 있다. 과거에 우리 삶의 중요한 부분을 차지했던 산업유산을 랜드스케이프로 새롭게 인식하도록 이끌어 주었다.

서울 마포 당인리 발전소 - 지하로 들어간 발전소

마포 당인리 발전소는 1930년에 석탄화력발전소 1호기를 시작으로 세워진 우리나라 최초의 발전소이다, 이어 1936년에 2호기, 1956년에 3호기가 준공되었고 20세기 중반 수도권의 전력을 책임진 발전소이다. 1970년 1, 2호기가 폐쇄되기 시작하여 1982년 3호기가 철거된 이후 정부의 에너지 절약 정책에 따라 1987년 열병합발전소로 개조되었고 이후 1993년 서울시의 환경오염방지대책 중 하나로 액화천연가스를 이용한 LNG발전소가 되어 계속 운영되고 있다.

서울시 안에 발전소가 들어선 건 당인리가 유일하다. 2017년 전력생산 가동이 중단되고 2021년 발전소자리 지하에 새로운 LNG발전소가 만들어지고 발전소 땅 위에는 복합문화공간이 조성되었다. 앞으로 2023년까지 폐기된 발전소 4, 5호기를 산업유산 체험공간과 공연장, 전시장 및 문화 창작공간, 주민 편의 시설들로 바꿀 예정이라고 한다. 한강의 강바람과 석양 그리고 사람들이 공원의 경관을 더욱 빛나게 한다.

마포 당인리발전소는 서울의 밤낮을 밝히던 근대 사회의 빛 당인리발전소의 굴뚝 레터링을 재해석해서 발표했습니다. 한강을 배경으로 언제나 우뚝 서 있는 발전소의 묵직하고 든든한 인상을 글자의 굵은 획과 꽉 찬 네모꼴로 담아냈으며, 발전소를 지켜온 글자를 통해 찬란한 시대적 명성을 조명한 서체라고 합니다.[1]

발전소의 높은 굴뚝과 같이 길쭉하고 당당한 모습으로 한글 폰트의 수준을 높인 서체라고 생각됩니다. 무료로 사용할 수 있다고 하니 디자인 작업에 활용해 보세요!

MAPO
당인리 발전소

[1] 마포브랜드서체 중 마포 당인리 발전소 서체 소개 글

마포 문화 비축기지 – 석유에서 문화로

마포구 서울 월드컵 경기장 앞에 위치한 문화비축기지는 산업화시대의 유산인 석유비축기지가 도시 재생을 통해 시민의 품으로 돌아온 문화공원이다. 1973년 전세계의 오일쇼크로 1976~1978년에 5개 탱크를 설치해 석유를 보관해 두던 석유비축기지는 2002년 월드컵을 앞두고 안전상의 이유로 2000년 폐쇄되었는데 10년 넘게 활용방안을 찾지 못하다가

2013년 시민 아이디어 공모를 통해 문화비축기지로 탈바꿈하게 되었다. 생태문화공원이자 복합문화공간이라는 새로운 삶을 얻게 되었다.

당시 석유를 비축하던 탱크들은 석유 대신 문화탱크가 되었고 시민들의 열린공간이 되었다. 야외는 문화마당으로 조성되었고 부지 안의 수목은 최대한 보존하고 다양한 꽃과 나무를 심어 아름다운 공원이 되었다. 산업화 시대를 대표하던 기지가 친환경으로 재생되어 전시, 공연, 커뮤니티센터 등의 열린 문화공간으로 활용되고 있다.

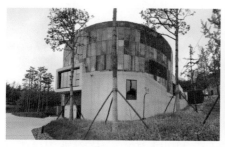
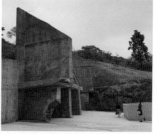

공간과 잘 연결되는 콘텐츠가 지속적으로 확보되고 더 많은 사람들이 찾아서 말 그대로 문화 비축의 기지로 활용되기를 바란다.

폐로 원전 재생 방향

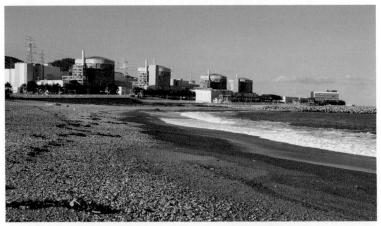

월성 원자력발전소 전경, 맨 왼쪽이 조기 폐쇄된 월성 1호기이다.

'고리1호기'는 2017년 영구 정지되었고 '월성원자력발전소1호기'는 1975년 착공하여 1983년 4월 준공되어 상업운전을 시작했고 2020년 조기 폐쇄되었다. 월성 원전 조기 폐쇄의 결정에 대한 여러 가지 논란이 있지만 이미 정지된 원전을 다시 살리기는 어렵고 수명이 만료되는 원전도 늘어날 것인데 앞으로 닥칠 이 문제들에 대해 어떤 대비를 하고 있는지 궁금하다.

앞서 말했듯이 원전 해체는 매우 어렵고 시간도 오래 걸린다. 오염된 토지의 복원까지를 생각하면 만만치 않은 일이다. 그러나 이 문제를 원자력 전문가뿐 아니라 지역 사람들, 과학, 공학, 농학, 사회학, 경제학 분야의 학자들과 문화 예술 기획자 등 다양한 분야의 사람들과 정책 결정의 권한을 갖고 있는 사람들도 참여해서 토론하고 함께 풀어가야 한다.

폐로 원전의 활용에 대한 전제적인 생각을 정리해보면,

첫째, 원전의 정지, 해체, 철거의 측면보다는 재생, 보존, 변형 등의 시각에서 바라보기를 제안한다. 이미 앞서 해외의 성공한 사례들을 통해 보았듯이 과거 산업시설을 새로운 생명의 자원으로 활용하고 있는 것을 알 수 있다.

둘째, 재생의 관점은 발전소가 있는 지역과 사람들에게 이로운가에서 찾을 수 있다. 그동안 발전소 주변 가까이 삶의 터전에 살았던 사람들은 가동중일 때도 불안감이 있었고 점차 영구 정지되어가는 발전소를 보며 위기를 느끼면서 지역의 인구는 더 줄어들 것이다.

그동안 발전소가 폐쇄적 공간이었다면 일반 대중, 지역사람들을 위한 공공의 공간으로 재생시키자. 가서 사진 찍고, 만나고, 무엇인가가 다시 탄생할 수 있는 새로운 풍경의 장소가 될 수 있다. 사람, 자연, 역사, 문화 중심의 새로운 활력이 있는 곳으로 바뀔 수 있다.

셋째, 다소 엉뚱한 한 가지 생각이지만….

발전소는 그동안 쉬지 않고 우리의 편안한 삶을 위해 열심히 일했다. 수명이 다하니 빨리 죽기를 바라고 혐오하고 기피한다. 발전소 입장에서 보면 참으로 억울하고 분할 일이다.

로마의 건축가인 비트루이스가 제시한 고전적 건축의 3대요소 '**견고함**firmness, **유용함**commodity, **아름다움**delight'을 건축의 본질로 밝혔다. 원

자력발전소가 그동안의 견고함과 유용함으로 안전하게 우리에게 이로움을 준 산업시설이었다면 이제는 아름다움으로 관심받게 하는 것은 어떨지 생각해 본다.

버리지 말고 우리에게 다가오게 하는 것은 어떨까? 지금은 정지된 장소지만 사랑받는 장소, 더 생명력 있는 장소가 될 수 있다.

그런 곳으로 월성 원전 1호기가 매우 적합한 곳이다. 자연과 역사가 무궁무진한 지역으로 바로 옆에는 대왕암이 있어 든든하다. 이러한 장소성과 역사성을 지역의 상징 아이콘으로 발전시킬 수 있다. 요즘 차박 장소로도 인기있어 젊은이들이 찾아오고 사진 찍고 sns에 올리고 즐거워하는 공간이 될 수 있다. 사람들이 쉽게 접근할 수 있어 바닷가에서도 잘 보이는 발전소는 흥미로운 밤의 풍경을 만들 수 있다.

원자력발전소를 배경으로 콜드플레이Cold Play가 방탄소년단과 함께 지구를 지키는 환경 메시지를 전하는 공연이 열리기를 희망한다.

"너는 내 우주야."
- 〈My Universe〉 방탄소년단 & 콜드플레이

이 노래가 나오면 전 세계인이 열광할 것이다.
이 이야기는 3부에 이어진다.

경주 역사를 주제로 한 미디어 쇼 예시 (이화여대 공간디자인 대학원 엄소원 학생 제작)

월성 주변 해변에서 바라본 레이저쇼 예시 (이화여대 공간디자인 대학원 김현지 학생 제작)

친근한 원자력발전소 만들기

3부

원자력발전소와
지역사회

1

공간적 배경
천년고도의 새로운 에너지

경주와 한수원

우리나라 원자력발전소는 영광을 제외하면 거의 울진, 경주, 울산, 부산 등 한반도 동남부에 집중되어있다. 현재 국내 원전 24기 중 가동 중인 11기가 있고, 가동 준비 중인 원전신한울 1, 2호기과 건설 중인 원전신고리 5, 6호기, 그리고 영구 정지된 원전월성1호기, 고리1호기 등 그 내용도 다양하다. 한수원 본사를 비롯해 각종 발전소를 설계하는 한국전력기술, 원자력환경관리공단 등 원전 관련 주요기관이 모두 이곳에 있고, 중저준위 방사성 폐기물 처분시설도 있다. 하지만 정부의 탈원전 정책으로 신규 원전 계획 취소뿐 아니라 이미 예정되었던 원전 건설도 중단되고, 많은 예산이 투입되어 보수된 원전도 조기 폐쇄되면서 지역경제의 위기와 경쟁력 하락이 예상되고 있다.

이곳은 철강, 조선, 자동차, 화학으로 우리나라를 일으킨 3차 산업의 심장부이다. 대구, 울산, 부산 삼각 축의 지리적인 중심으로 신라의 천년

수도였던 경주가 다시 대한민국의 21세기의 '에너지 수도'가 될 수 있는 곳이다. 이런 경주에 가까운 미래의 에너지 대안으로 전 세계가 주목하는 소형모듈원전SMR과 핵 추진 선박용 초소형원전 등을 개발하기 위한 국내 최대규모의 문무대왕과학연구소가 세워진다는 소식이다. 새로운 기회가 만들어지고 있는 것이다.

신월성1, 2호기 원자력발전소 환경 친화 계획을 시작으로 현장 조사뿐 아니라 회의나 발표 등을 위해 이 지역에 자주 가게 된다. 한수원 방문도 처음엔 삼성동 한전 건물로, 그다음은 바로 옆에 있는 현대산업개발 건물로, 그리고 토암산을 바라보는 지금의 경주 본사로 간다. 서울 강남 한복판에서 경주 깊은 산속으로 찾아간다.

처음 경주 본사로 찾아갈 때의 그 황당함이 떠오른다. KTX 신경주역에서 한수원까지는 생각보다 멀었고 갑자기 고속도로 옆 산속에 어마어마한 초현대식 건물이 나타나 깜짝 놀라 보니 그게 한수원 본사였다. 정말이지 한수원 본사가 왜 거기에 있는지 도무지 이해되지 않았다. 수많은 협력 업체들이 방문하기에도 접근성이 매우 안 좋고 모두가 승용차로 가야 하므로 그 넓은 지상 주차장에 주차하기가 매우 어렵다. 그래서인지 한수원 직원들은 농담으로 본사 건물을 절 이름 부르듯이 '한수사韓水寺'라고 부른다.

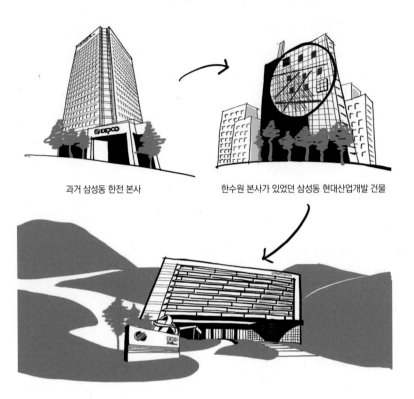

과거 삼성동 한전 본사

한수원 본사가 있었던 삼성동 현대산업개발 건물

경주시 문무대왕면 불국로에 있는 현재 한수원 본사

어느 날인가 회의를 마치고 점심시간이 되어 식사하려고 로비에서 담당 직원을 기다리는데, 젊고 멋진 직원들이 로비로 한꺼번에 몰려나오는 모습이 너무 놀라웠다. 사실 이런 공기업에 취업하는 게 하늘의 별 따기에 비유될 만큼 어려운데 한수원에 다니는 젊은 직원들은 대한민국 최고의 엘리트들 아니겠는가!

한편으로 이런 청년들이 얼마나 경주에 삶의 터전을 잡고 살고 싶어 하는지 궁금해졌다. 현재 한수원 본사 주소를 보면 경북 경주시 문무대왕면 불국로라 나온다. 이 주소를 보고 가슴이 떨리는 사람이 얼마나 될까? 난 그렇다.

경주는 우리나라뿐 아니라 세계에서도 인정받은 특별한 곳이다. 우리나라의 유네스코 세계문화유산에 등재된 13곳 중 무려 3곳이 경주에 있다. 우리나라에서 제일 많은 것은 물론이고 세계적으로도 흔치 않다. 고등학교 2학년 때에 수학여행으로 경주에 처음 가게 되었는데, 그 당시는 친구들과 여행을 간다는 것을 상상도 못 하던 때라 집 떠나 어디론가 가는 것 자체가 너무 즐겁고 행복했다. 그리고 친구들과 함께한 여행의 추억뿐 아니라 경주의 역사와 문화를 처음 경험하게 되었는데 그것은 한마디로 '신비함'이었다.

1995년 미국 유학을 마치고 돌아온 후에 신세계 I&C의 가상현실 팀에서 일하다가, 1999년 성균관대학교 영상연구소에서 경주세계문화엑스포 2000 주제전시 영상관의 3차원 가상현실 시뮬레이션 영상개발에 참여하게 되었다. 이 프로젝트는 1300여 년 전 최고 전성기 시절 경주의 모습을 가상현실VR 입체영상기술로 복원하여 찬란했던 천년고도 경주의 모습과 그 정신세계를 시공간적으로 체험하게 하는 것이 목적이었다.

대학원에서 컴퓨터그래픽스를 전공하고 귀국하자마자 가상현실 관련 일을 했었기 때문에 당시 관련 분야 최고의 전문가와 함께한 의미 있고 흥미로운 프로젝트였다.

주관 및 기술적 지원은 KIST에서 했고, '경주세계문화엑스포 2000'의
주제영상관에서 과거 찬란했던 경주의 모습을 관람자들에게 가상현실 영
상기술로 체험하게 하는, 최첨단 기술과 콘텐츠를 보여주는 프로젝트였
다. 이후 미국 'Siggraph 2001 LA'의 본 전시에 초대되어 세계인들에게
다시 공개하여 주목받은 당시로는 기념비적인 일이었다.

1. Intro: Title Animation ❯

경주세계문화엑스포 2000
주제전시영상관 3차원 가상현실 시뮬레이션 영상개발

2. Kyungju Namsan ❯

현존하는 경주의 대표적 유적지인 불국사, 석굴암 외에 이미 오래전 소
실되어 사라져 버린 유적들인 월정교, 월성의 왕궁, 안압지의 동궁, 황룡
사와 사라진 경주의 모습을 컴퓨터그래픽스 가상현실 영상으로 복원하였
는데, 그중에 경주 남산의 문화유산을 맡게 되었다. 경주 남산에는 수많
은 숨겨진 이야기들과 문화유산들이 산재해 있는데, 그중에서 탑골은 우
리나라 역사상 최대규모이자 동시대 세계 최고의 목조 탑이었던 황룡사
9층목탑을 추정할 수 있는 모습이 새겨져 있어 관심 있는 사람들의 발길

이 끊이지 않는 곳이다. 마애불[1], 비천[2] 사바세계 같은 말들은 불교적 용어지만 단순히 종교의 차원이 아닌 과거 조상들의 염원과 삶의 역사로 문화재들을 의미 있게 바라보는 계기가 되었다.

경주 남산탑곡 마애불상군 (보물201호) 전경

서울에서 태어나고 자란 내가 아는 남산은 서울 한복판에 있는 산이었는데, 흥미로운 사실은 경주의 옛 이름인 '서라벌'이 수도를 의미하는 '서울'이 되었다고 하니 남산이 서울에도 있는 것은 당연한 일일 것이다. 그런 경주 남산의 탑골, 삼릉계곡, 칠불암 등을 오르내리면서 매우 영험하고 신비한 산의 기운을 온몸으로 느끼게 되었다. 깊고 높은 산 속 곳곳의

1 마애불(磨崖仏)은 암벽이나 바위에 새긴 불상을 말한다.
2 비천(飛天)은 하늘에 거주하는 유정을 뜻하는 불교 용어이다.

마애불들은 조형성과 예술적 상상력을 넘어 그 규모와 공간성 그리고 디테일한 완성도가 완전히 새로운 공간적 예술의 세계를 구축해 놓은 것이었다. 깊고 간절한 신앙심이 만들어낸 천 년이 넘는 가상과 현실이 공존하는 메타버스의 세계가 바로 그곳에 존재하고 있었다.

실제로 당시 경주 남산연구소장이신 김구석 선생님과 함께 남산에 올라 여러 이야기를 들을 수 있었는데 그때 마애불을 '중생제도를 위해 바위에서 부처가 나오는 것'이라고 설명하셨다. 미켈란젤로도 다비드상을 어떻게 만들었냐는 질문에 그저 대리석에서 다비드가 아닌 부분을 제거했을 따름이라고 대답했다고 하는데, 참으로 보통사람은 이해할 수 없는 표현이다.

경주 남산 탑곡 마애불상군

톨스토이Leo Tolstoy1828~1910는 『예술이란 무엇인가』라는 책에서 진정한 예술이란 과거, 현재, 미래를 오가며 소통하는 것, 즉 작가가 진실한 자기 감정을 독자에게 감염시키는 것이 진정한 예술이라고 말하고 있다. 과거 그것을 만든 사람과 현재 감상하는 사람 간의 상호 관계가 과거, 현재,

미래로 이어지면서 내적인 교류가 이루어지는 것이다. 작가의 경험과 감정이 인류 보편의 감정들을 통해 전달되어 감염되면 그것이 예술인 것이다. 요즘 코로나19로 감염이란 단어가 호감 있게 들리지는 않지만, 톨스토이 말을 그대로 빌리면 경주는 세계인을 감염시킬 수 있다는 말이다.

경주 남산 삼릉 소나무숲

지방의 위기, 어두움의 빛 한수원

첫 프로젝트였던 신월성1, 2호기 원자력발전소가 이렇게 나와 특별한 인연으로 느끼고 있던 경주에 지어진다고 하니 처음부터 큰 애정과 책임감을 느끼고 일을 시작했다. 그러나 우리나라의 가장 큰 사회문제인 저출생, 고령화 시대로 지방이 위기를 맞고 있는 현 상황에 인구 감소는 경주도 피할 수 없는 현실이 되어가고 있다.

참여정부 시절인 2003년 국가균형발전특별법을 제정하고 공공기관 이전도 추진하며 지난해까지 153개 기관이 전국 10개 혁신도시와 개별 지역으로 옮겨 이른바 균형발전을 시도했다. 한수원과 한국전력기술도 이런 정부 정책에 따라 경주와 김천으로 이전했다. 하지만 직원들은 대부분 기러기 가족을 선택하는 경우가 많았고, 실제 국토교육원에 따르면 지방으로 이전한 공기업 직원 중 현지에 뿌리내린 사람은 22%에 그쳤다고 한다. 비교적 성공적이라는 행정수도 세종시조차 아파트값을 끌어올리는 데에나 효과적이었을 뿐 국가 균형발전에는 큰 도움이 되지 못하였다는 비판에서 벗어날 수 없다.

지방이 위기인 것은 발전이 안 돼서가 아니라 인구 감소의 문제이다. 정부에서도 국가 균형발전은 시급한 과제라 수많은 정책이 끊임없이 나오고는 있지만, 지방은 계속 공동화되고 오히려 수도권으로 인구가 집중되는 역주행 상황이 벌어지고 있다. 수도권인 서울, 경기, 인천지역은 우리나라 국토면적의 12% 정도에 불과하다. 통계청 자료에 의하면 수도권 인구는 2019년 처음으로 전체인구의 절반을 넘었다고 한다.

저출생과 인구 유출에 따른 지역의 인구 감소로 소멸 위기에 처한 지방이 늘어나면서 초등학교 신입생이 몇 명에 불과한 지역이 수두룩하며, 지방 대학도 위기에 봉착했다. 행정안전부 자료에 의하면 인구 감소로 어려움을 겪고 있는 지역 중에서 경북이 16곳이나 된다고 발표했다,

경기	인천	충북	전북	전남	강원	경북	경남	대구	부산
2곳	2곳	9곳	10곳	16곳	12곳	16곳	11곳	2곳	3곳

전국 인구 감소지역, 행정안전부

정부에서는 '인구 감소지역 지원 특별법' 제정을 통해 인구 감소지역에 대한 지원책을 마련해 인구 활력 제고에 나선다는 계획이라고 한다. 하지만 미봉책일 뿐이라는 것은 모두 아는 사실이다.

　이런 측면에서 한수원은 에너지 수도 경주시의 새로운 빛이 될 수 있다고 믿는다. 경주를 진정 사랑하는 한 사람으로서 이루어지기를 바라는 맞춤형 정책의 방향을 몇 가지 제안해보고자 한다.

2

혁신과 창조의 중심
에너지와 메타버스

생명과 도시의 혁신

세계인구는 도시를 중심으로 지속해서 성장하고 있다. 2050년이 되면 세계인구는 약 72억 명에서 약 95억 명으로 약 23억 명이 증가할 것으로 예측한다. 1950년대에 29%에 불과했던 도시인구의 비율은 2050년이 되면 약 66%까지 증가하고, 농촌인구의 비율은 상대적으로 33%로 감소하여 도시와 농촌의 인구비율이 반대로 전환될 것이다. 그래서 도시인구의

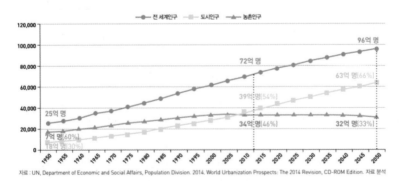

자료 : UN, Department of Economic and Social Affairs, Population Division. 2014. World Urbanization Prospects: The 2014 Revision, CD-ROM Edition. 자료 분석

전 세계 인구변화와 전망, 1950~2050, 세계 도시화의 핵심 이슈와 신흥도시들의 성장 전망,
송미경, 서울연구원 세계도시연구센터

급격한 증가는 새롭게 증가하는 인구 대부분이 도시지역에서 거주하게 될 것으로 추정할 수 있다.[3]

　찰스 다윈Charles Darwin은 열대의 넓고 푸른 하늘과 산호초의 바다에서 육지와는 비교도 안 되는 방대한 종류의 동식물이 살고 있다는 것을 발견하고 역사에 남을 생물학적 이론들을 내놓는다. 다윈의 역설은 방대한 생태적 지위를 차지하는 매우 다양한 생물들이 영양분이 별로 없을 물속에 서식하는 현상을 가리킨다. 산호초는 지구 표면의 0.1%를 차지하지만, 우리에게 알려진 해양생물의 1/4 정도가 산호초에 살고 있다는 것이다.[4] 다윈이 이 환상 산호초에 주목한 것은 지질학적 형성과정과 그에 관한 이야기가 아니라 **생명의 혁신적인 지속성**과 **공간성**에 관한 것이다.

　스위스 과학자 막스 클레버Max Clever는 종과 무관하게 모든 생명의 심장 박동수는 일정하게 정해져 있다는 것을 밝혔다. 클레버 법칙에 따르면 오래 사는 동물은 심장 박동수가 느려져서 암소는 다람쥐보다 심장 박동이 5.5배 느리고 생명은 규모가 클수록 신진대사가 느려진다는 것이다. 이론 물리학자 제프리 웨스트Geoffery West는 클레버의 법칙이 인간이 건설한 '도시'에 적용되는지 흥미로운 연구를 한다. 도시의 규모가 커지면 도시의 삶의 신진대사도 느려질까?

3 세계 도시화의 핵심 이슈와 신흥도시들의 성장 전망, 송미경, 서울연구원 세계도시연구센터
4 탁월한 아이디어는 어디서 오는가, 스티븐 존슨. 한국경제신문

하지만 클레버의 법칙에 반하는 것이 도시혁신의 속도라는 것이 밝혀졌다. 10배 큰 도시는 17배 더 혁신적이며, 50배 더 큰 도시는 130배 더 혁신적이라고 한다.[5] 클레버의 법칙은 몸집이 커지면 느려진다는 것을 입증했지만 인간이 창조한 도시는 생물학적 패턴을 벗어나는 것이다. 그렇다면 도시의 혁신과 창조성은 어디서 나오는 것일까?

다시 다윈으로 돌아와서, 다윈의 마음속에 품은 무수히 많고 다양한 산호초 주변의 설계자들이 한 생물학적 혁신에 주목해보자. 다윈은 산호초를 바다의 도시라 불렀듯이 도시는 혁신과 창조의 공간임이 틀림없으나 중요한 것은 다양성이다. 산호초를 발견한 것은 다윈이지만 수많은 혁신의 도구들을 통해 다양성이 커지며 건강한 생명체들이 번식할 수 있게 되었다. 더이상 도시를 물리적 규모로만 보지 않고 무수히 작은 수많은 설계자들이 다양한 혁신을 일으킬 수 있는 생명의 지속 가능한 환경을 만드는 것이 중요하다. 도시는 사람들이 아이디어를 창조하고 연결되고 확산하는 매우 완벽한 공간이다.

나는 경주가 창조를 일으킬 수 있는 생명의 도시라고 생각한다.

5 탁월한 아이디어는 어디서 오는가, 스티븐 존슨, 한국경제신문

창조 도시 경주의 조건

우리나라 사람들은 모두 경주를 오랜 역사 문화도시로 인식하고 있다. 하지만 한번쯤 가보고 싶은 도시이지 살고 싶은 도시로 생각하지는 않는다. 매일 가서 보고 놀고 일하도록 만들기 위해서 제일 필요한 것은 '사람'이다. 세 가지 부류의 사람들이 꼭 필요하다.

첫째, 사람들을 끊임없이 끌어 올 사람들이다. 창조적인 콘텐츠 기획으로 끊임없는 볼거리를 연출하고 이를 통하여 사람들과 사람들을 연결하고 함께 존재하게 만드는 창조적인 프로듀서는 경주에 머물고 느끼고 즐기는 수만 가지의 가치를 만들어 줄 사람들이다. 이들은 경주의 구석구석의 공간을 사람들에게 절대로 못 잊을 특별한 장소로 만들어 줄 것이다. 아름다운 월정교를 그냥 하나의 다리가 아닌 선남선녀들이 자신만의 사랑을 다투어 고백하는 특별한 장소로 만들어줄 사람들이다.

이들은 경주에 남겨진 폐허들을 그냥 폐허로 두지 않을 새로운 공간의 창조자들이어야 한다. 위대한 인류의 유산들은 소실과 복원의 역사를 반복하여 왔다. 불국사와 비슷한 시기에 건축된 나라의 토다이지는 소실되어 완전히 사라졌지만 토다이지는 엄연히 유네스코 세계문화유산으로 살아있다. 물론 후대의 양식으로 재건축된 것으로 그 생김새조차 원형과 매우 다르다. 황룡사를 복원하는 데 시간과 비용이 많이 든다면 폐허만 남은 황룡사지에 40m가 넘는 무대의 가설 막을 세우고 스크린에서 밤마다 프로젝션하면 어떨까? 그 앞에서 투란도트 Turandot 푸치니 작곡, 이태리 오페라 같은 오페라 공연을 하고 별의 도시 경주의 첨성대 앞에서 별빛과 함께하는 미디어 공연들은 또 어떨까? 파바로티의 노래처럼, 잠 못 이루는 수많

은 공주들이 있지 않을까? 월성 왕궁터에서는 왕궁을 프로젝션하고 선덕여왕이나 진흥왕 같은 인물을 다루는 뮤지컬이나 햄릿, 리어왕, 로미오와 줄리엣 같은 극적 완성도가 높은 인류 보편의 명 작품들을 공연하면 또 얼마나 멋질까? 대한민국을 넘어 세계인이 공감하는 콘텐츠와 무궁무진하게 연결할 수 있다.

나이 든 세대들은 7, 80년대 새해를 여는 첫 종소리가 경주에서 온 누리에 울려 퍼졌던 것을 기억한다. 에밀레종과 함께하는 신년음악회도 정말 특별하리라. 이런 것들이 요즘 세계적으로 주목받는 메타버스의 혼합현실이다. 메타버스 경주의 꿈은 그래서 오히려 너무나 현실적이기도 하다.

결국, 메타버스 경주의 매력에 빠져서 체류하는 인구가 교토나 시안, 혹은 베네치아처럼 넘쳐나게 만들어야 한다. 그래서 엄청난 구매력buying power이 창출되면 못 할 일이 없다. 경주의 인구가 폭발했던 시기에 세계적인 문화적 유산들도 쏟아졌음을 꼭 기억해야 한다.

둘째, 경주에서 스타트업을 꿈꿀 사람들이 필요하다. 스스로의 내적 역량에서 시작하면 혁신은 수월해질 것이다. 에너지 수도 경주에 모인 한수원과 새로 생길 연구소 인재들의 지적 영향력을 극대화할 방안을 만들어야 한다. 주변에 지식산업센터와 공동의 연구캠퍼스를 만들어주고 이를 확장시키면 세계적인 원자력에너지 연구 클러스터로 발전시킬 수 있다. 이를 활용하면 엄청난 산업적 기회와 함께 경제적 부를 창출할 수도 있을 것이다. 원자력은 에너지뿐만 아니라 의료분야에도 중요한 기술이다. 확장성도 무궁무진해질 수도 있다는 것이다. 파생기술로 첨단의료분야 산업도 끌어낼 수 있다.

셋째, 새로운 메타버스 경주를 창조적으로 소비하는 다양하고 수많은 프로슈머Prosumer[6]들이 필요하다. 이들은 건강하게 문화를 소비하고 새롭게 공유하고 창조하는 사람들이다. 과거에 버스 타고 무더기로 몰려와서 사진 찍고 우르르 몰려가던 소비패턴은 지속성이 없지만, 자신만의 어울리는 패션을 하고 문화생산과 소비를 함께 하는 사람들은 지속성과 영향력이 크다고 할 수 있다. 중요한 것은 판을 잘 깔아 주어야 한다. 그래서 이들이 스스로를 단순한 여행자와 관객을 넘어 실질적인 경주의 주인으로 느낄 수 있게 하여 경주에서 만드는 축제와 공연, 전시들을 후원하고 즐기고 발전시킬 수 있도록 하는 영향력 있는 사람들을 찾아 모이게 해야 한다. 지속적인 관리가 뒤따라야 함은 물론이다. 빅데이터와 AI를 잘 활용하는 우리나라의 탁월한 기업들과 글로벌 브랜드가 함께하면 기업들 수준의 고객 관리도 가능할 수 있고, 무엇보다 그들의 마음을 읽어 꼭 해야 하는 일의 예측도 가능해질 것이다.

경주가 가지고 있는 엄청난 자산을 스스로 이해하고, 필요한 사람들을 잘 활용하면 세계 속의 특별한 도시가 될 수 있다고 생각한다.

6 1980년 미국 미래학자 앨빈 토플러(Alvin Tofler)가 프로슈머라는 용어를 만들었고 생산자와 소비자의 역할을 동시에 하는 사람을 나타내는 말이다.

3

경주가 가야 할 길
세계로, 미래로~

Ray of Sunshine

앞서 언급한 대로 지방의 위기 극복을 위해 행정적 정책만으로는 국가 균형발전의 한계가 있다는 것을 확인했다. 결국, 사람의 마음을 움직이는 것은 햇빛과 같은 정책이 필요한데 경주를 매우 특별한 곳이라 생각하며 몇 가지 아이디어를 제안해본다. 이것을 'Ray of Sunshine'이라 부르고 싶다. 어둠 속 한 줄기 빛처럼 매우 안 좋은 상황에서 기쁨과 희망을 주는 뜻이다.

도레미Do-Re-mi 노래의 'Re'를 부를 때 'Ray, a drop of golden sun'이라 하듯이 Ray는 금빛의 태양을 모아 집중시킨 강한 빛이다. 햇빛은 어디나 있지만 그것을 집중시켜 황금빛으로 만드는 선택과 집중의 전략이다. 경주가 세계로 미래로 나아가기 위한 황금빛 방향은 보편의 공감을 끌어낼 수 있는 **문화, 교육, 건강**에서 그 답을 찾을 수 있다.

앞서 도시의 생명력 있는 혁신의 동력은 사람이고 어떤 사람들이 모여야 하는지를 이야기했다. 이제 시선을 세계로 돌려보자. 이미 우리의 예술, 문화는 세계인의 인정을 받고 있고 매우 창의적이며 수준이 높다. 2021년 가장 핫한 넷플릭스Netflex의 '오징어 게임'의 인기는 우리 콘텐츠 제작의 우수성이 증명된 것이다. 클래식 분야에서도 피아노는 말할 것도 없고 바이올린, 첼로, 플룻, 클래식 기타, 하모니카 등 최고 수준의 젊은 한국 연주자들의 활약은 놀랍다. 방탄소년단BTS의 인기는 빌보드 순위 결과가 보여주듯이 최고이다.

이 방탄소년단이 영국 최고의 밴드 그룹인 콜드플레이Cold Play와 합작한 'My Universe'에 전 세계인이 열광했다. 방탄소년단도 이 콜드플레이와의 콜라보를 매우 감격스러워했고 스스로도 믿을 수 없었다고 한다. 최고와 최고가 만난 것이다. 콜드플레이가 한국인과 함께 만든 작업이 이게 처음이 아니다.

한국관광공사에서 제작한 이날치 밴드와 앰비규어스 컴퍼니의 홍보영상 'Feel the Rhythm of Korea', '범 내려온다'는 한국 관광 홍보의 새로운 장르를 만들었다. 의외적이고 중독성 있는 영상은 한국적인 콘텐츠를 전 세계인이 공감하는 코드인 댄스와 노래로 접근했는데 노래는 우리나라 판소리이고 댄스는 매우 개성 있다. 한마디로 한국적인데 한국적이 아니기도 하다. 이 전략으로 외국인뿐 아니라 한국인들도 자꾸자꾸 보게 된다. 급기야 콜드플레이가 한국 앰비규어스 컴퍼니와 콜라보한 '하이어 파워Higher Power'에 그들의 춤이 홀로그램으로 등장한다. 세계 최고의 밴

드 음악에 서울의 뒷골목, 청계천, 달동네, 시장들을 다니며 그들만의 독특한 패션과 춤으로 난장판을 보여준다. 모두를 감염시켰다.

구찌 가옥Gucci Gaok이 2021년 이태원에 오픈했다. 글로벌 럭셔리 브랜드인 구찌가 현지화되었다는 것에 주목한다. 이 구찌 가옥 광고 영상에는 한국 제사상을 소재로 한 배경이 나오고 판소리 가사도 모두 한국어로 부른다. 앰비규어스 컴퍼니가 춤을 출 때 입은 옷과 악세서리는 모두 구찌 제품으로 전통미와 세련미가 매우 조화롭다. 구찌 가옥의 외부디자인은 박승모 작가와 협업했는데 숲의 형상을 나타낸 파사드는 보는 순간 경주 남산의 삼릉 소나무 숲을 연상시킨다. 모두 현지화시켜 럭셔리 브랜드 아이덴티티를 강화한 성공 사례로 볼 수 있다.

이렇게 한국적인 소재를 세계인의 공통된 관심으로 만들고 소통해야 공감하고 더 거대한 힘이 발휘된다. 경주에서 경주사람들이 보여주고 싶은 것만 보여주면 'Higher Power'를 만들 수 없다.

경주와 교육, 가상과 현실의 세상으로~

낮은 출생률로 학력 인구가 급속도로 줄고 있는 상황에 지금 같은 입시 위주의 경쟁적 교육이 지속될 수 있을까 하는 생각이 든다. 인구가 줄어 아이들이 귀해진 요즘 양질의 교육에 관심이 있는 젊은 부모들이 많다. 바쁘게 일하면서 아이 셋을 키운 엄마로서 교육의 질을 이야기하는 게 부끄럽지만, 경험으로 얘기하자면, 지식만을 얻기 위해 학교에 간다고 생각하면 코로나19로 비대면으로 시간과 공간을 초월해서 수업받을 수 있는 요즘이 나쁘지 않다. 그러나 학교에서 공동체의 소중감과 배려심, 구성원

들 간의 상호 작용을 통해 사회생활에 필요한 가치들을 배워야 하며 이런 사회성을 통해 아이들이 스스로의 자존감을 키워야 한다. 친구들, 선후배, 선생님과 함께 운동하며 체력도 단련하고 다 같이 노래하고 춤추고, 그림 그리고 만들기도 하면서 점점 인간다운 인간으로 성장하는 것이다. 예술과 운동의 힘이다!

다윈도 혁신적 아이디어는 그의 두뇌에서 나왔지만 그 주변에 있는 혁신의 도구들로 인해 만들어졌다. 인간이 배움을 얻을 수 있는 방법 중에서 그 무엇보다 자연이 최고라 확신한다. 『생각의 탄생』이라는 책에서 저자가 찾아낸 직관과 영감과 통찰의 언어야말로 빛나는 창조성의 원천이라 할 수 있는데 이런 영감은 자연으로부터 온다. 자연에서 최고 경지의 배움을 얻을 수 있는 곳이 경주이다. 경주만의 자연, 문화 특성을 아이들의 재미있어하는 게임 같은 가상공간과 연계시키는 방법을 제안한다.

요즘 메타버스 관련 이야기가 핫하다. 메타버스란 가상·초월meta과 세계·우주universe의 합성어로, 3차원 가상 세계를 뜻한다. 보다 구체적으로는, 정치·경제·사회·문화의 전반적 측면에서 현실과 비현실 모두 공존할 수 있는 생활형·게임형 가상 세계라는 의미로 폭넓게 사용되고 있다.[7] 요즘 Z세대들 중 16세 이하가 메타버스 흐름을 주도하고 있고 그들은 이미 공상과학영화처럼 가상의 친구를 사귀고 놀고 재화를 획득하고 소비하는 등 우리가 상상할 수 없는 세상 속에 살고 있다.

[7] 위키백과사전, 김한철 외, 「메타버스에 기반한 차세대 U-Biz 고찰」, Samsung SDS Journal of IT Services, 6권 1호, p.180

우리가 교실에서 주입식으로 교육받은 세대라면 앞으로의 세대는 가상의 공간에서 스스로 탐구하고 연결해가며 경험을 통해 지식을 쌓아가는 세대인 것이다. 나를 대변하는 아바타를 통해 게임과 다양한 체험을 할 수 있으니 이것을 교육으로 활용하면 큰 효과가 있을 것 같다.

메타버스를 통한 교육 콘텐츠 개발은 젊고 아이디어 넘치는 교사들도 관심 가져야 할 부분이다. 일방향 지식전달이 아닌 쌍방향 참여, 경험 중심, 실시간 소통 등으로 아이들이 즐겁게 스스로 배우는 차별적 교육의 방향이 될 수 있다.

메타버스의 공간이 경주 남산이 될수도 있고 감포 앞바다의 대왕암과 경주 박물관이 될 수도 있고 미지의 동굴이 될 수 있다. 원자력발전소도 가능하다. 아빠가 근무하시는 장소에 가서 아이들이 직접 만들고 올리면서 자부심도 갖게 되고 세상의 또래들과 소통하게 하면 아이들이 신나서 배우고 만든다.

게임 한다고 야단치지 마시라! 저절로 경주 홍보가 되고 직접 찾아오게 만드는 동력이다. 시공간을 초월한 교육과 홍보의 장이 될 수 있다는 의미이다,

경주 양동마을은 역사적으로 많은 인재가 나온 곳이다. 이 또한 경주의 자랑이고 콘텐츠이다. 그러나 요즘 경주도 신입생이 하나도 없는 초등학교가 늘어나고 있다. 출산율이 떨어지는 것은 대도시만의 문제가 아니다. 앞서 얘기한 인구의 일정 규모를 유지하기 위해서는 경주 지역 아이들이 나가지 않아야 하고 외부에서 들어오게 해야 한다. 따라서 핵심은 교육과 산업의 시스템적 순환구조를 만들어야 한다. 유아, 초등, 중등교육은 인성교육과 창의교육, 통합교육 중심으로 하고 고등 교육과 대학은 산업과 연계시켜 취업이 되고 그 지역에서 살도록 시스템을 만들어야 한다.

탈원전으로 산업 생태계가 위기인 이런 상황에서도 우리나라 가동 원전이 밀집한 경상북도가 정부의 탈원전 정책에 상관없이 원자력 인재양성을 위한 원전 관련 교육비를 세금으로 책정했다고 한다. 이렇게 지역사회의 특수한 상황을 산업과 연계시켜 최대한 활용하려는 의지에 손뼉쳐주고 싶다.

코로나로 인한 불안감과 기후변화로 인한 지구 환경의 위기로 현대인은 건강한 삶의 질에 관심이 크다. 인간의 건강한 삶을 위한 필수 요소는 식량, 물, 공기, 그리고 거주지이다. 특히 애프터after코로나를 생각했지만 지금은 위드with코로나를 준비하며 어디서 사느냐가 중요해졌다.

우리는 현재 인구 70억 명이 넘는 지구에 살고 있다. 이 집단은 급격히 빠른 속도로 노령화되어가고 있고 특히 우리나라의 노인 인구는 2025년 20%, 2036년 30%, 2051년 40%를 초과할 전망이다.[8] 우선 이 노인 인구를 분산, 이동시키는 전략이 필요하다.

따라서 경주의 의료 과학산업 특성화를 제안한다. 의료산업은 병원을 중심으로 연구시설, 요양시설, 암 회복시설, 의료기기 및 장비, 의료정보

화, 제약, 식품 등 다양한 분야의 전문집단이 협력해야 하는 분야이다.

경주는 지리적으로 대구, 울산, 포항의 중심에 있다. 이 도시들이 갖고 있는 의료 인프라를 적극 활용해서 협력하면 경북 친환경 첨단 의료과학 벨트의 중심지가 될 수 있다.

노인 인구가 급증하는 요즘 노년의 시간을 어떻게 어디서 누구와 함께 보낼까를 고민하는 사람들이 많이 있다. 이들의 요구를 분석해서 건강 상태와 수요의 단계별로 천혜의 자연환경을 활용하여 다양한 요양시설과

8 통계청, 장래인구추계

건강 회복시설을 만들기에 최적화된 지역이 경주이다. 대구, 울산, 포항 지역 대형 병원과 연계하여 경주에 첨단 의료 거점 센터를 구축하고 단계별 보건시설을 확충하면 경주에 대형 병원이 없어도 가능하다.

얼마 전 경주시가 세계적인 역사 문화도시로서의 경쟁력을 확보하고 시민의 교통 복지 실현을 위해 첨단 정보 통신 기술을 입힌 '지능형교통시스템ITS:Intelligent Transportation System'을 구축한다는 신문 기사를 읽었다. 이런 인공지능 기반의 기술을 활용하여 '긴급차량우선신호 시스템'도 운영한다고 한다. 위급 상황 시 시민의 생명을 보호하는 골든타임의 확보를 위해서 꼭 필요한 시스템이다. 이런 첨단 스마트 모빌리티와 인공지능 기기 그리고 스마트 의료 공간 서비스를 통해 예측 가능한 위험을 방지하여 응급상황을 최소화하는 것만으로도 충분하다.

의료산업에는 의사, 간호사 외에도 다양한 전문 인력이 필요하다. 경주에 의료보건고등학교나 의료과학고등학교 등의 특성화 고등학교를 만들어 졸업 후에 지역의료 관련 기관으로 취업하거나 대학 교육도 의료특성화된 방향으로 연계시킬 수 있다. 경주 동국대 한의대의 인프라를 활용하여 한의학이 경북 첨단의료 벨트의 특성화 전략의 핵심이 될 수도 있다. 울산대 의대는 포항 공대와 바이오 로봇 기술에 관한 연구를 함께 하여 미래 첨단 의료기기나 장비 개발을 위한 R&D를 확충하고 가상현실을 활용한 수술 등 첨단의료 인프라 구축의 인큐베이터가 될 수 있다.

의료서비스를 통한 주거지의 안정성과 주변 자연환경의 쾌적성, 품격 있는 문화를 통해 건강하고 안전하게 사는 장소로서 매우 적합한 곳이다.

무엇보다 병원과 요양시설은 사람을 위한 건강한 건물이어야 하는데 공기질, 온열 건강성, 습도, 먼지 해충, 안전 보안, 수질, 소음, 음향, 조명, 전망, 환기 등 건강한 건물의 아홉 가지 기본토대[9]를 근거로 선도적 공간을 만들어보자. 자연 생태적인 건강한 지역성이 친환경 첨단의료 복합단지 구축을 위한 전제조건인데 경주가 바로 그런 곳이다. 이 기본 설계 방향이 최대의 효과를 내려면 건축과 공중 보건학이 연계되어야 하는데 이것을 우리나라 전통 한옥의 공간디자인적, 건축구조적, 재료공학적 특성과 연계시켜 경주 소재 대학에서 연구하게 한다. 이미 한옥은 공간의 활용 측면에서 유연하고 개방적이며 친환경적이다.

9 건강한 건물, 조지프 앨런, 존 매컴버 머스트 리드북

단지 내에는 가족이 함께 머무를 수 있는 주거 시설과 커뮤니티 시설을 대폭 늘려 언제든지 가족들도 함께 지낼 수 있는 공간을 만들어야 한다. 여행처럼 며칠을 잠깐 보내는 것이 아니라 경주에서 사는 듀얼라이프가 되도록 해야 지역발전의 기회가 된다. 정부에서는 지방소멸 위기 극복을 위해 수도권 주민이 지방에 집을 하나 더 갖는 것을 적극 검토할 만하다.

　　한 달 살기 체험이 전국으로 확대된 이유는 코로나19로 인한 재택근무가 많아졌고 답답한 집에 머무는 것보다 공기 좋고 경치 좋은 자연으로 가고 싶은 마음에서 비롯되었는데 이런 소극적인 단기 이주보다는 아예 주민등록 1.5제를 실시하자는 제안도 받아들여 적극적인 인구 유입을 행정에서도 추진하면 좋겠다. 지방세를 늘릴 수도 있고 지역발전의 기회가 될 수도 있기 때문이다. 경주로 이주한 공기업 직원들에게도 꼭 필요한 정책이라 생각된다. 왜냐하면, 그들이 고인물이 되어 경주발전의 동력이 될 수 있기 때문이다.

　서울과 똑같은 아파트에서의 삶은 경주의 라이프 스타일이 될 수 없으며 감포 바닷가 앞의 프랜차이즈 커피숍은 경주 문화의 경쟁력이 될 수 없다. 이미 지방 어딜 가도 수도권과 똑같은 아파트를 곳곳에서 볼 수 있다. 차라리 이상한 색과 형태로 지어지는 것보다는 낫다는 생각이 들기도 하지만 지역성이 살아있는 편리하고 안전한 주거 방식에 대해 생각하게 된다.

　얼마 전 '친환경 건설산업 대상 수상' 기업에 관한 기사를 보게 되었다. 건설산업의 키워드는 친환경이고 사람과 건축, 인간이 공존하는 공간을 만드는 것이 건설산업의 새로운 동력이라 하면서 가장 중요하게 평가한 부분이 단지 내의 대형 녹지 공간 확보이다. 건설회사에서 인공으로 국적 없는 유럽식 분수대와 유럽식 조경으로 설계하고 고풍스럽고 우아하다며 스스로 자랑을 하고 있다. 이 아파트가 경주에 지어진다는 상상을 해봤다. 이미 친환경적이며 자연미가 살아있는데 자연환경을 훼손하고 억지로 인공자연 환경을 만들어 우아하게 살라고 하니 이 얼마나 아이러니한가!

　아파트는 공동 주택의 건축 양식 중 하나다. 표준국어대사전에 따르면 '5층 이상의 건물을 층마다 여러 집으로 일정하게 구획하여 각각 독립된 주거 가구가 거주할 수 있도록 만든 주거 형태'를 뜻한다. 아파트의 편리성을 가져오면서 지역성을 잘 살린 건축이면 경쟁력 있다. 경주만의 라이프스타일을 만들 수 있는 주거 방식으로 한옥을 활용하는 것을 제안한다. 가족의 편의와 실용적인 집을 위한 다양한 전통 건축적 요소들을 현대화하여 한옥 이해의 폭을 넓힐 수 있다.

경주 양동 무첨당

　우선 한옥의 공간을 연구하는 사람들과 건축가와 디자이너가 협력하여 새로운 공간형태 연구를 해야 한다. 아파트는 벽을 구조체로 이용했기 때문에 공간구조의 활용성이 매우 떨어진다. 내력벽을 만들어 구조를 보강해 놓으니 1층부터 고층까지 똑같은 집에 살아야 하고 식구가 줄어 평면에 변화를 주고 싶어도 할 수가 없다. 그러나 한옥은 마치 레고 같아서 해체 후 조립이 가능할 뿐 아니라 기둥은 공간적인 개방성과 유연성을 줄 수 있으므로 새로운 방식의 5층 미만의 한옥 아파트를 연구해볼 수 있다.

　대지 주변의 환경을 고려한 건물 배치, 한옥의 조형성을 잘 살려 현대화시킨 건축, 단순하고 낭비가 없는 재료나 동선 계획, 공간을 확장시켜 주는 시선이 뻗어 나가는 구조, 내부와 외부가 연결되는 중간 영역, 사람들이 자연스럽게 모이는 쉼터[10] 등등 … 이런 것들이 한옥을 현대화시키는 보편적 디자인이다.

10 한옥 보다 읽다, 이동춘 홍형옥, 디자인하우스

　한옥은 자연 속에서 대지의 배치와 마당과 함께 완성된다. 방문과 창이 마당을 향해 열리고 한옥의 내부구조와 외부는 서로 연계된 유기적 구조로 사람을 포용한다. 한옥 외부공간 구성 요소인 채 나눔과 담장, 마당의 배치와 내부공간 요소인 방과 마루 등을 내외부적 공간요소로 통합시키는 데는 툇마루, 누마루[11]를 활용할 수 있다.

　사계절이 뚜렷한 우리나라의 옛집들은 사랑채에 누마루가 있어 땅바닥의 습기가 차단되고 통풍과 환기가 잘되므로 여름철에 진가를 발휘한다.[12] 이 누마루는 발코니 역할 그 이상이다. 누마루 바닥 아래는 비워두거나 곳간으로 사용했지만, 현대에서는 높게 만들어 그 아래에서 사람들이 만나고 소통하는 장소로 활용될 수 있다.

　그리고 창호와 창살은 건축의 조형미뿐 아니라 내부공간 활용의 유연성에 큰 영향을 주는 중요한 요소이므로 이런 아름다운 우리 전통 가옥의

11 　누마루는 바닥으로부터 띄워 만든 마루이다.
12 　한옥 보다 읽다, 이동춘 홍형옥, 디자인하우스

조형을 활용하여 현대화시킬 수 있다. 이런 것들이 매우 친환경적이며 건강한 집이 되어 경주다운 주거 방식으로 디자인되면 오히려 서울 사람들도 가서 살고 싶은 곳이 될 수 있다.

경주 양동마을 서백당[13]은 나무 벽의 검은색과 하얀 분벽이 대비를 보여 선명하고 조화롭다. 아름다운 집을 가리켜 분벽주란粉壁朱欄이라고 하는데 이는 가로세로 나무로 구성된 '벽을 희게 바르고 붉은 난간이 있어 아름답다'는 표현이다. 실제로 붉은 난간이 살림집에는 거의 없지만 한옥의 심미적 특성을 대비적으로 강조한 표현이다.[14]

경주의 주거단지 개발 프로젝트 이름으로 이 '분벽주란'을 제안하고 싶다.

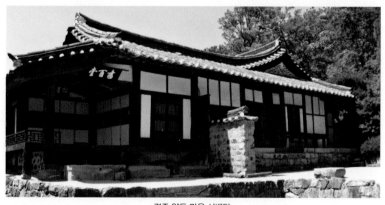

경주 양동 마을 서백당

13 국가 민속문화재 23호, 경주 손씨 큰 종가로 이 마을에서 시조가 된 양민공 손소 (1433~1484)가 조선 성종 15년(1484)에 지은 집이다. 종가다운 규모와 격식을 갖추고 있으며 사랑채 뒷편 정원의 경치 역시 뛰어난데, 건물을 지은 수법과 배치 방법들이 독특하여 조선 전기의 옛 살림집 연구에 중요한 자료가 되고 있다.

14 한옥 보다 읽다, 이동춘 홍형옥, 디자인하우스

다시 원자력 발전 이야기로 돌아와서, 전 세계가 SMR 개발에 뛰어들고 있다. 우리나라는 이미 1997년부터 SMART 원자로와 혁신형 SMR_소형모듈원자로을 개발해 오고 2012년 설계인가를 받아냈다고 한다.[15] 탈원전을 추진하는 현 정권에서도 2021년 4월 '혁신형 SMR 국회포럼' 출범식을 통해 2050년을 목표로 한 탄소중립의 확실한 대안을 찾고 있다. 현실적으로 원전 없이 풍력·태양광 같은 신재생에너지만으로는 탄소 중립을 이룰 순 없기 때문이다.

한국원자력연구원 문무대왕 과학연구소 조감도

이런 상황에서 드디어 2021년 7월 21일 경북 경주 감포에 국내 첫 소형원자로 연구소인 '한국원자력연구원 문무대왕 과학연구소'가 착공되었다. 이곳에는 첨단 연구동, 방사성 폐기물 저장 및 종합관리 시설 등 다양

15 [출처: 중앙일보] 2021.05.10. 탈원전 방향 트나⋯ 탄소중립 기대주로 떠오르는 소형원자로

한 인프라가 들어서고 인공지능과 로봇, 가상화 기술을 이용해 원전 안전을 획기적으로 끌어올리기 위한 연구가 이루어진다고 한다. 정말 반가운 소식이다. 탈원전으로 생긴 경북지역의 위기를 기회로 바꿀 수 있는 기대감이 생기는 뉴스이다. 이런 국가 차원의 첨단 연구시설이 들어서면 사람들이 모이게 된다. 말 그대로 혁신도시가 될 수 있는 기본요건이 되는 것이다. 중요한 것은 연구는 창의적인 사고에서 나올 수 있고 창의적 사고는 공간을 통해서 확장된다는 사실이다. 앞서 말한 도시의 창조성은 사람을 통한 혁신의 '공간'에서 나온다.

문무대왕 과학연구소의 조감도를 보니 산과 바다가 있는 천혜의 자연 속에 지어진다. 단지계획뿐 아니라 내부 공간 계획은 어떤지 궁금하다. 그곳에서 일하는 연구인력들을 생각해 보았다. 특히 젊고 유능한 인재들이 모이는데 그곳에 머물면서 연구 성과를 내기 위해서는 연구시설 인프라 확충만으로는 부족하다. 아무리 스마트하고 혁신적 공간이라 해도 재미있고 즐거운 곳에서 창의력이 나온다. 새로운 세대를 위한 새로운 공간을 마련해줘야 한다. 그들에게 물어봐야 한다.

기존의 연구소라는 획일화되고 닫힌 공간에서 벗어나 다양하게 소통하고 생각하게 하는 개방적이고 유연한 공간 마스터 플랜을 생각해본다.

아무리 강조해도 지나치지 않은 사실로 경주는 우리나라 어디에도 없는 역사 문화도시라는 것이다. 신라의 건국 초기 기원전 57년부터 신라 멸망 935년까지 약 1000년 동안 신라의 수도였다. 경주는 사찰, 유적, 석탑 등 많은 신라 시대 문화재가 있을 뿐만 아니라 유네스코 세계문화유산으로 지정된 곳이다. 그러나 아쉽게도 안압지, 감은사지, 황룡사지 등 과거 경주의 모습을 볼 수 없는 곳이 많다.

2006년부터 2035년까지 계획된 경주 역사문화복원사업으로 '철저한 고증 연구를 통한 체계적인 발굴조사 진행 및 복원·정비사업'이 추진되고 있다. 경주시 교동에 있는 '월정교'도 조선 시대에 유실되어 없어진 것을 10여 년간의 조사 및 고증과 복원을 진행해 2018년 4월 모든 복원을 완료했다. 2021년 가을, 경주에 가서 월정교를 직접 걸어보니 강바람이 시원하고 신라의 옛 정취를 느낄 수 있었다. 무엇보다 원효대사를 그리워한 요석공주의 연정戀情에 빠져보았다.

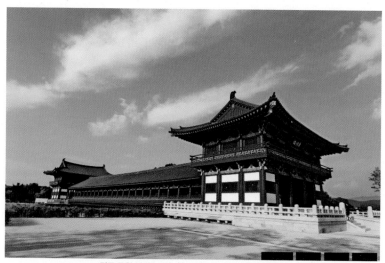

경주 문화 관광 https://gyeongju.go.kr/tour 월정교

그러나 이 월정교를 둘러싼 논란이 많다. 청나라 다리 같다, 단청은 어떻다, 나무는 국산이 아니다 등등…'철저한 고증'을 통해 복원하는 것은 백번 맞는 말이지만 당시 신라 시대 건축물은 대부분 목조로 만들어져 그 흔적을 찾기 어려워 철저한 원형 복원은 불가능하다. 철저한 고증은 안 하는 게 아니라 못 하는 것이다. 고증에 지나치게 치중하다 보면 경주 문화유산의 복원과 정비는 한 발자국도 나가기 어렵다. 이제 우리가 찾아낼 수 있는 최선의 고증된 원형과 디자인적 상상을 더해 문화유산을 복원하고 새로운 콘텐츠와 연계시켜 경주 역사의 시작으로 삼는 것을 제안하고 싶다.

『사피엔스』의 작가 유발 하라리 Yuval Noah Harari 1976~ 는 수백만 명이 효과적으로 협력할 수 있는 인공적 본능의 네트워크가 바로 '문화'라고 하면서 20세기 전반의 학자들은 모든 문화가 완전하고 조화로우며 불변의 본질을 지니고 있다고 가르쳤다고 한다. 그러나 오늘날 문화를 연구

하는 대부분의 학자는 그 반대라는 결론을 내렸는데, 모든 문화는 나름의 전형적인 신념, 규범, 가치를 가지고 있지만, 그것들은 끊임없이 변화하고 있다는 것이다.[16]

경주의 변하지 않는 신라 시대 역사문화의 가치에 새로운 변화의 불이 지펴지는 상상을 해본다. 다윈이 관찰한 산호초의 작은 설계자들이 무수히 많은 생물학적 혁신을 만든 것처럼 경주라는 도시 혁신의 엔진이 무엇일지 고민해보자. 지금까지 이야기한 혁신의 방향에 대한 공감과 실행으로 신라의 천년 수도였던 경주가 다시 대한민국의 21세기의 '에너지 수도'가 될 수 있기를 희망한다.

16 사피엔스, 유발 하라리(Yuval Noah Harari)

맺음말

 2020년 겨울, 책을 쓰기로 결정하고 용평 산장에서 집필에 대한 생각에 집중하고 있을 때였다. 날씨가 갑자기 흐려지더니 엄청난 눈 폭풍이 몰려와 자작나무를 흔드는 차가운 건조함을 느끼고 있는데 그 순간 비발디의 '조화의 영감 6번'이 라디오에서 흘러 나왔다. 창밖의 차디찬 눈보라와 음악에 빠져 그 음악을 반복해서 듣고 한참의 시간을 보냈다. 그러면서 '조화'에 대해 생각해 보았다. 서로 잘 어울려 모순되거나 어긋남이 없다는 의미로 디자인에서도 아름다움을 표현하는 가장 중요한 법칙이다. 아름답다는 것은 결국 조화롭다는 뜻인데 우리가 사는 세상의 모든 것들의 관계에 적용해 볼 수 있다.

 '원자력발전소와 디자인', 참 조화롭지 않은 두 단어이다. 그러나 책을 쓰는 동안 지난 일들을 떠올려 보니 원자력발전소를 대상으로 한 모든 프로젝트에 대해 내가 진지하게 붙잡고 간 것이 바로 조화와 질서였다는 생각이 든다. 이것이 디자인이 추구하는 가치이기도 하다.

집필은 원자력발전소를 대상으로 오랫동안 일해온 내용들을 정리해야 겠다는 소박한 마음에서 시작했지만 과정은 쉽지 않았다.

과거를 기억하며 글을 쓴다는 것은 자기중심적인 시각으로 바라볼 수 있기 때문에 이 점을 가장 경계하면서 그때로 돌아가 보니 오히려 부끄러움과 반성의 시간을 갖게 되었다. 조금 더 최선을 다하지 않았을까, 조금 더 끝까지 설득하지 못했을까 하는 아쉬움과 함께 능력의 부족함을 절감하며 배운 겸손의 시간이었다. 특히 페이스북이나 인스타 등의 SNS도 안하는 내가 글로 내 생각을, 이야기를 전달한다는 것에 대한 부담이 컸다. 그러나 내 생각의 깊이를 더해 갈수록, 더 깊이 파고들수록 더 큰 행복과 기쁨을 누렸다. 중간 중간에 들어간 일러스트를 그리는 과정도 오랜만에 스케치하는 듯한 즐거움을 주었다. 더함도 덜함도 없는 그것으로 충분한 조화로움이 이 책에도 묻어났기를 바란다.

혹시라도 발견될 수 있는 오류와 오판은 모두 나의 책임이다.

나에게 영감의 원천이 되어주며 더 큰 꿈을 꾸도록 무한의 에너지를 만들어 주는 주위의 많은 사람들과 책 그리고 음악이 함께 있어 글쓰는 시간이 행복했다. 다루는 늘 내 곁에서 힘이 되어주었다.

모두에게 감사함과 사랑을 보내며 ….

2021년 가을

김연정

인간의 삶과 자연의 법칙,
그 둘을 잇는 원자력발전의 중요성과
디자인의 필요성을 사유하다

권선복(도서출판 행복에너지 대표이사)

20세기 초 인류가 발명·발견한 수많은 과학적 성취 중 특히 세상을 바꾸어 놓은 것은 원자력의 발견일 것입니다. 하지만 원자력에 대한 사람들의 인식은 극단적으로 양분되어 있습니다. 체르노빌과 후쿠시마 발전소 사고로 대표되는 대규모 방사능 물질 누출 사고 및 방사성 폐기물 처리의 어려움 등으로 공포의 대상이 되기도 하지만, 그럼에도 불구하고 전세계가 기후 재앙을 피하는 법을 고민하는 현시점에 원자력은 다시금 주목받고 있는 에너지원입니다.

이 책 『원자력발전소와 디자인 이야기』는 이화여대 조형예술대학 디

자인학부 공간디자인전공 교수로 재직하며 한국전력기술주식회사와 한국수력원자력과의 오랜 협력으로 신고리 원자력발전소와 신한울 원자력발전소, 신월성 원자력발전소의 원자로 및 주요 건물 디자인에 참여하고 우리나라가 첫 수출한 UAE의 바라카 원자력발전소 외관 디자인에 참여한 바 있는 김연정 교수가 들려주는 원자력발전소와 그 디자인에 관한 이야기입니다.

원자력발전소는 우리의 일상을 가장 밑바닥에서 받치고 있는 존재이지만 또한 항상 두려움과 논란의 대상이 되는 존재이기도 합니다. 원자력이라는 에너지가 가진 거대한 힘과 필연적인 위험 때문에 많은 사람들에게 원자력발전소는 친근함보다는 막연한 공포로 인식되는 게 현실입니다.

김연정 교수는 한국 및 외국의 원자력발전소 건축 과정에서의 디자인에 참여했던 경험과 해외 원자력발전소 조사 경험 등을 기반으로 삼아 원자력 발전의 필요성과 함께 원자력 발전소를 둘러싸고 전개되는 다양한 갈등의 화합을 이야기합니다. 원자력 발전은 분명 위험성을 내포하고 있으나 그 이상의 가치가 있으며, 여러 갈등과 편견을 지혜롭게 극복하여 지역 주민의 삶과 융화될 수 있다면 분명히 지역사회의 발전에 큰 도움을 줄 것이라는 신념이 느껴집니다.

원자력 발전이라는 화두를 통해 디자인적 관점의 통찰을 펼쳐 보이는 이 책은, 독자들께 공학기술과 미학적 예술이 결합하며 생기는 새로운 인문학적 지평을 탐구하는 즐거움을 주리라 생각됩니다.

'행복에너지'의 해피 대한민국 프로젝트!
〈모교 책 보내기 운동〉

대한민국의 뿌리, 대한민국의 미래 **청소년·청년**들에게 **책**을 보내주세요.

많은 학교의 도서관이 가난해지고 있습니다. 그만큼 많은 학생들의 마음 또한 가난해지고 있습니다. 학교 도서관에는 색이 바래고 찢어진 책들이 나뒹굽니다. 더럽고 먼지만 앉은 책을 과연 누가 읽고 싶어 할까요?
게임과 스마트폰에 중독된 초·중고생들. 입시의 문턱 앞에서 문제집에만 매달리는 고등학생들. 험난한 취업 준비에 책 읽을 시간조차 없는 대학생들. 아무런 꿈도 없이 정해진 길을 따라서만 가는 젊은이들이 과연 대한민국을 이끌 수 있을까요?

한 권의 책은 한 사람의 인생을 바꾸는 힘을 가지고 있습니다. 한 사람의 인생이 바뀌면 한 나라의 국운이 바뀝니다. **저희 행복에너지에서는 베스트셀러와 각종 기관에서 우수도서로 선정된 도서를 중심으로 〈모교 책 보내기 운동〉을 펼치고 있습니다.** 대한민국의 미래, 젊은 이들에게 좋은 책을 보내주십시오. 독자 여러분의 자랑스러운 모교에 보내진 한 권의 책은 더 크게 성장할 대한민국의 밑판이 될 것입니다.

도서출판 행복에너지를 성원해주시는 독자 여러분의 많은 관심과 참여 부탁드리겠습니다.

도서출판 **행복에너지** 임직원 일동